繪 畫 聖 經

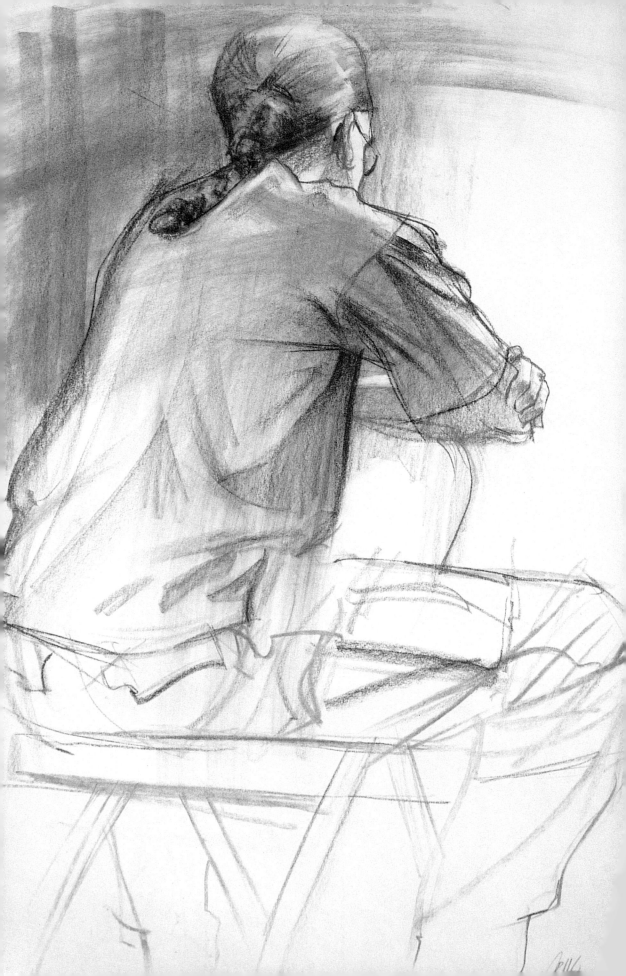

繪畫聖經

克雷格·尼爾森／著·易瓊娟、劉迎蒸／譯·賴建華、蕭博文／校審

THE DRAWING
BIBLE

新一代圖書有限公司

國家圖書館出版品預行編目資料

繪畫聖經 / 克雷格·尼爾森(Craig Nelson)作；易瓊娟, 劉
　迎蒸譯. -- 初版. -- 新北市：新一代圖書, 2016.10
　　面；　公分
　譯自：The drawing Bible
　ISBN 978-986-6142-72-7(平裝)

　1.繪畫技法

　947.1　　　　　　　　　　　　　　　105016339

繪畫聖經
THE DRAWING BIBLE

作　　　者：克雷格·尼爾森（Craig Nelson）

譯　　　者：易瓊娟、劉迎蒸

校　　　審：賴建華、蕭博文

發　行　人：顏士傑

編輯顧問：林行健

資深顧問：陳寬祐

資深顧問：朱炳樹

出　版　者：新一代圖書有限公司

　　　　　　新北市中和區中正路908號B1

　　　　　　電話：(02)2226-3121

　　　　　　傳真：(02)2226-3123

經　銷　商：北星文化事業有限公司

　　　　　　新北市永和區中正路456號B1

　　　　　　電話：(02)2922-9000

　　　　　　傳真：(02)2922-9041

印　　　刷：五洲彩色製版印刷股份有限公司

郵政劃撥：50078231新一代圖書有限公司

定　　　價：450元

關於作者

克雷格‧尼爾森(Craig Nelson) 1970年以優異的成績畢業於帕薩迪納藝術中心設計學院(Art Center College of Design in Los Angeles, California)。 1974年任職於舊金山藝術大學(Academy of Art College in San Francisco)美術系系主任，教授素描和繪畫。

他的許多作品出現在專輯封面，像是國會唱片(Capitol Records)、Sony和MGM。他也為許多明星繪製肖像畫，其中有Natalie Cole, Neil Diamond, Rick Nelson, Sammy Davis Jr. Loretta Lynn。

克雷格在許多國家展覽會上榮獲了超過2百個卓越獎項，過去八年入選了國家公園藝術競賽(Arts for the Parks competition)。在美國的許多藝廊能看見他的作品，並且持續地舉辦國內及國際性的展覽。他的作品也收錄於《Art From the Parks》這本書裡(North Light Books出版)。

克雷格為美國油畫家協會(Oil Painters of America)、美國肖像畫家學會(American Society of Portrait Artists)成員，以及加州藝術俱樂部(California Art Club)簽約會員，目前與妻子和兩個孩子居於加州北部。

METRIC CONVERSATION CHART 公制換算表

TO CONVERT BY 原始單位	TO 換算成的單位	MULTIPLY乘數
INCHES 英吋	CENTIMETERS 公分	2.54
CENTIMETERS 公分	INCHES 英吋	0.4
FEET 英尺	CENTIMETERS 公分	30.5
CENTIMETERS 公分	FEET 英尺	0.03
YARDS 碼	METERS 公尺	0.9
METERS 公尺	YARDS 碼	1.1

目錄 Contents

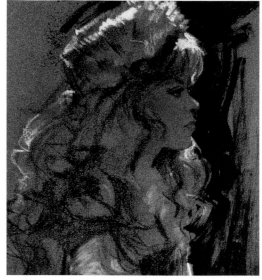

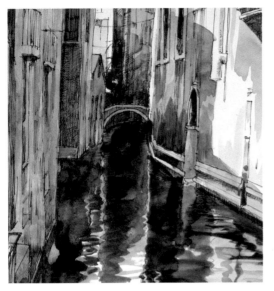

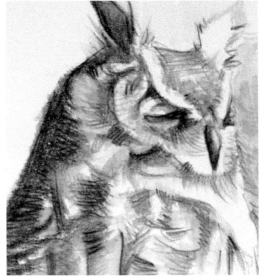

3

透視法則和比例

4

構成和草圖

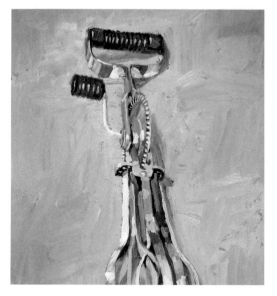

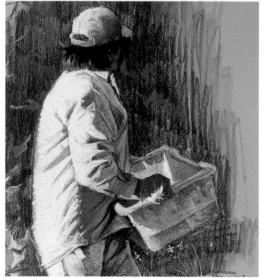

5

繪畫的主題

149

6

畫人物和臉部

175

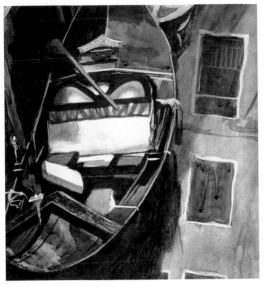

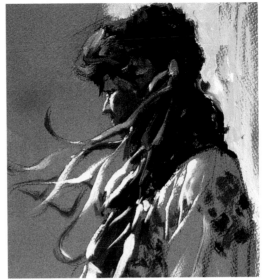

7

綜合材料

223

8

作為前期習作和最終成品的繪畫

255

結論

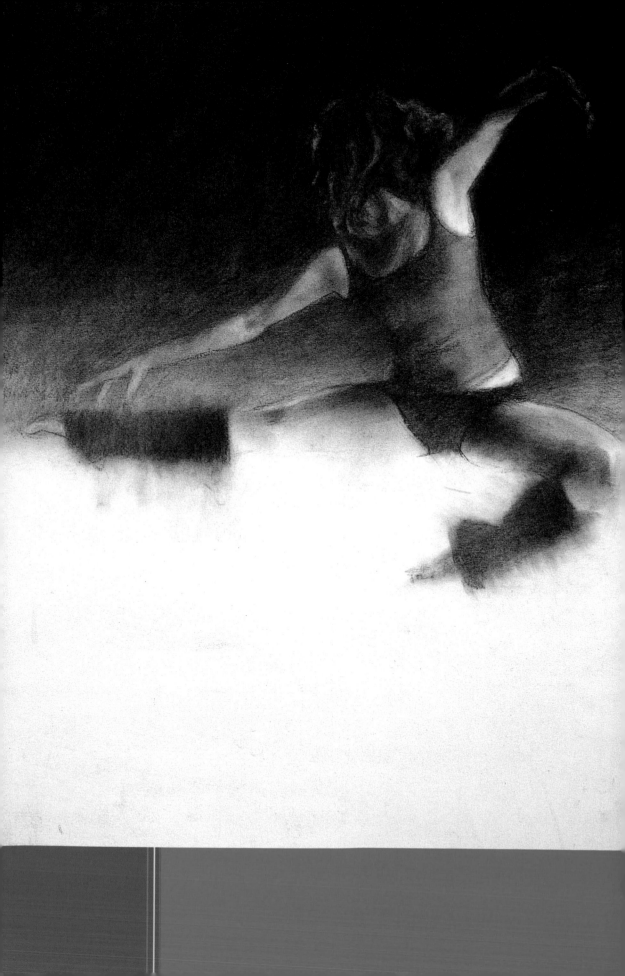

引言

　　繪畫是一種藝術的嘗試，它表達了人們在過去某個時間段的經歷，它最初可能是人類用以溝通的一種形式，並在之後成為受人喜愛的休閒活動。

　　繪畫似乎具有魔力，它吸引著我們的所思所想，用筆劃創造出圖像，給人獨特的成就感，就像一個小孩的成長，每一年都會進步，產生更強烈的認知，知道如何使用筆觸，來表現他(她)選擇的物件。

　　繪畫的行為是永恆的，儘管媒材、技巧和觀念會變，但是使用筆觸和色調一直都是創造繪畫的基礎，開始於一張空白的紙，結束於一幅令人愉快的圖像，是一次有意義的經歷，就像任何一種嘗試，透過練習和重複取得進步，眼手的協調和對媒材的敏感性可以透過繪畫的經驗來提高。

　　今天，那些從事於繪畫的人層次各有不同，有些僅是塗鴉，有些為了興趣而畫，有些以畫為生，有些是為了純粹的審美趣味而畫。無論是什麼動機，繪畫是任何人都可以享受，並與其一起成長的，它僅僅需要你對繪畫的熱愛和練習、練習以及更多的練習，創造出一幅傑出的繪畫作品所帶來的滿足感是難以超越的，所以拿起你的鉛筆、鋼筆、markers麥克筆、炭精筆或粉彩，開始享受吧！

舞者的跳躍
炭精筆和黑色粉彩 on artists' 藝用牛皮紙
20" × 18" (51cm × 46cm)

為了練習而繪畫

　　同任何技術類的學習一樣，練習和實踐是確保能提高繪畫水準的方法，透過用不同的手法來表現模特兒、物件或環境，你的觀察技巧和眼手協調性將會得到極大的提高，要學會畫出有意義的筆觸和色調，你必須練習。

關於姿勢的練習

這個模特兒的姿勢保持了二十分鐘，我在一張輕質中性色調的康頌紙上，用了兩到三種土褐色康特鉛筆來完成這幅速寫，再用白色提亮。

《隨意的動態》
康特筆（Conte'）
Cason粉彩紙
（56cm×43cm）

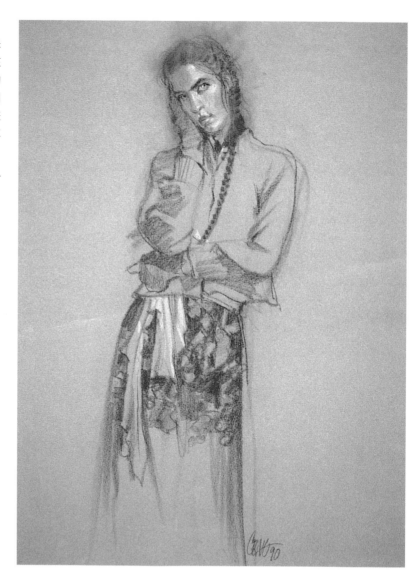

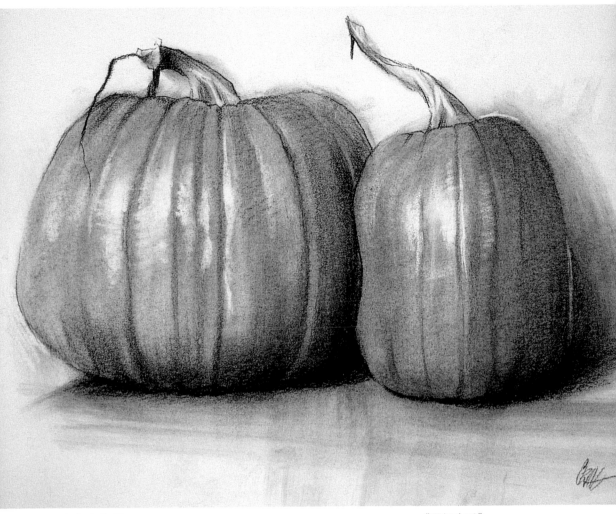

使用手邊的主題

有時你在家中環顧四周，就能發現最好的繪畫對象。在這裡我用一對萬聖節留下來的南瓜來做明暗和造型的練習，嘗試運用 4B 炭精筆、軟炭條和可捏塑的軟橡皮在優質的紙板上進行繪畫吧。

《兩個南瓜》
炭精筆，西卡紙
（23cm✕30cm）

13

為了記錄和研究而繪畫

繪畫常常被用來記錄內容、研究對象和實踐理念，為下一步的創作做準備。

一幅複合型速寫
對於在複雜的環境中描繪出特定的物件，針筆是很有用的，可以透過畫陰影增加色調 的變化

《羚羊》
鋼筆和墨水，銅版紙
（18cm×10cm）

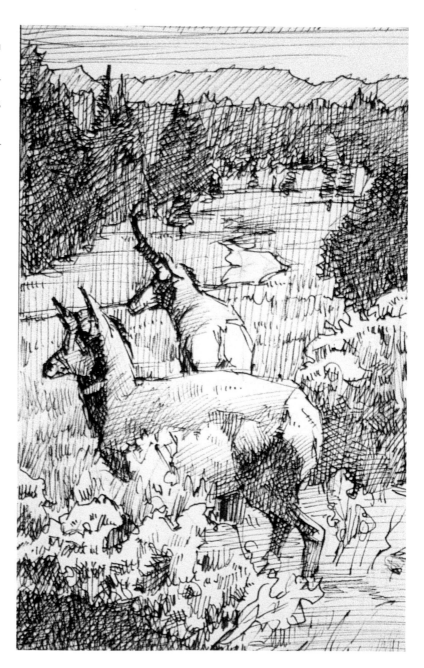

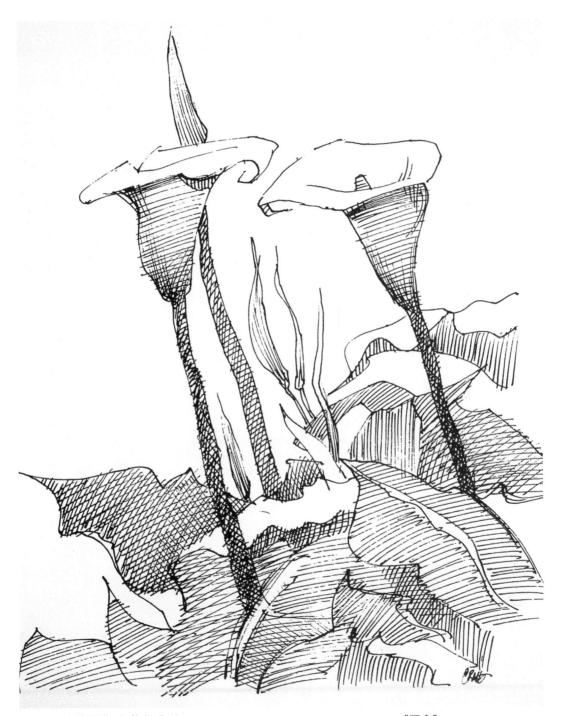

畫一幅線條習作來收集內容

用線條來描繪場景，是記錄外形和明暗韻律的
快速而自然的表現方法。用線條畫出明暗，能
呈現出畫面的色調和對象的外形。

《百合》
針筆，銅版紙
（20cm×15cm）

為了探索而繪畫

　　許多藝術家更喜歡探索"雜亂的環境"，這裡面其實蘊含著過於簡化的傾向，或許"有目的的雜亂"是個更好的詮釋，對新物件的繪畫和對新媒介的嘗試都是有效而令人激動的探索方式。

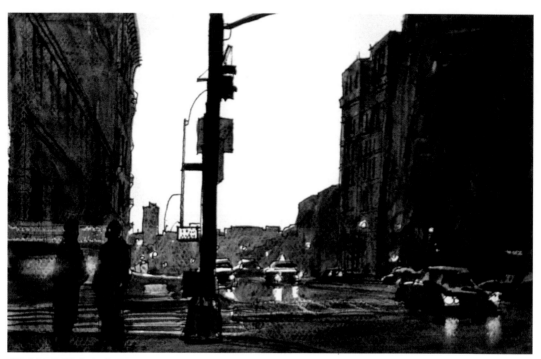

嘗試新的媒介和主題
紐約晚上的街景是一個新的繪畫主題，水彩本、細線速寫鋼筆和黑色水彩很適合這幅繪畫，再用少量的白色的粉彩作為高光，整幅畫的效果就完整了。

《紐約的夜晚》
鋼筆和水彩，西卡紙
(18cm×28cm)

完成一幅畫

　　當畫面效果達到藝術家的要求時，就是一幅畫的完成之時，它可以由簡單的線條、完整的色調或兩者的結合組成。

創造畫面的完整感
用暖色調的土褐康特筆（Conte'）在無酸紙上創造出各種令人愉快的色調，再添加一些銳利的線條作為強調，使這幅作品更加完整。

《提裙而行》
康特筆（Conte'）
和曲線奧特羅鉛筆
（STABILO Carb
Othello），銅版紙
（56cm×43cm）

1

媒介和材料

首先，一切可以用來做標記或者是畫出色彩的工具都可以用於繪畫，例如，我們最初用來畫畫的帶橡皮頭的黃色石墨鉛筆。

然而，就算是石墨鉛筆也有各種不同的硬度，能使畫面呈現不同層次的色調；還有其他很多類型的繪畫工具，每種都具有不同的特性，這些工具也使我們能夠繪製出許多豐富的畫面效果，在繪畫時，你要盡你所能地多嘗試。

《幼雄獸》
4B 和 6B 炭精筆，灰色素描紙
（61cm×46cm）

繪畫的媒材和工具

　　繪畫的媒材被分為乾濕兩類，乾濕兩種介質能以無數種方式結合使用，創作出從淩厲、堅實的輪廓線到豐富、優雅的過渡色的各種效果。

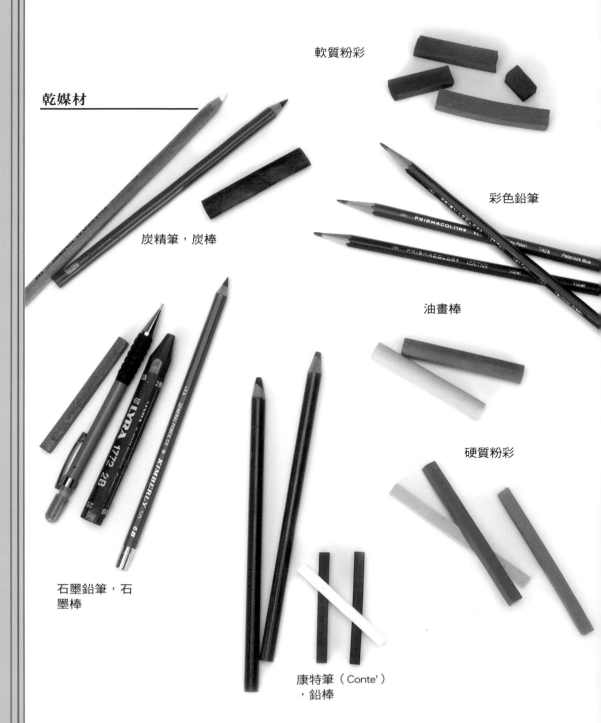

軟質粉彩

乾媒材

炭精筆，炭棒

彩色鉛筆

油畫棒

硬質粉彩

石墨鉛筆，石墨棒

康特筆（Conte'），鉛棒

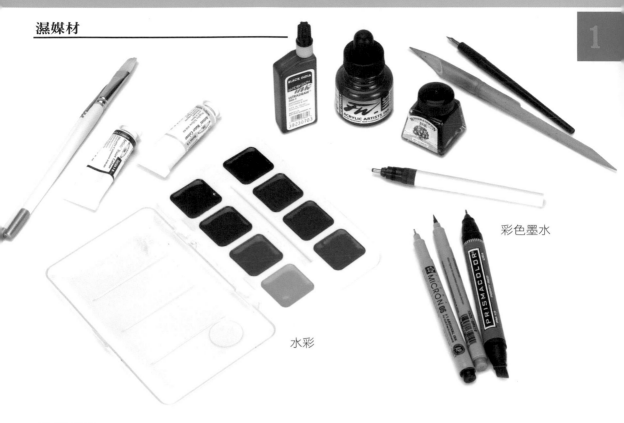

彩色墨水

水彩

繪畫工具

　　合適的繪畫工具包括你選定的媒材和
基底，它們將幫你實現預期的藝術效果，
以下是一些對你們有用的工具：

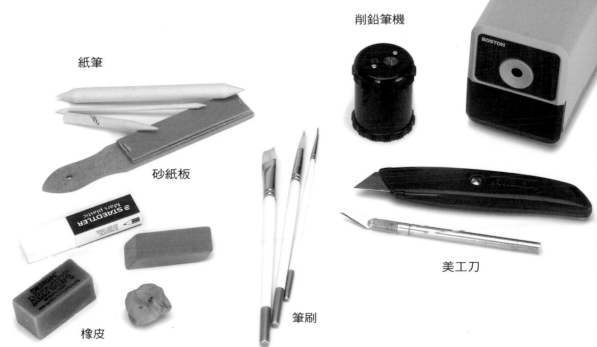

削鉛筆機

紙筆

砂紙板

美工刀

橡皮

筆刷

石墨

石墨在大多數情況下被稱為鉛筆，然而，石墨只是鉛筆的一種特定類型，石墨畫出的痕跡是銀黑色的，而且它和其他鉛筆一樣，能被加工成棒狀。

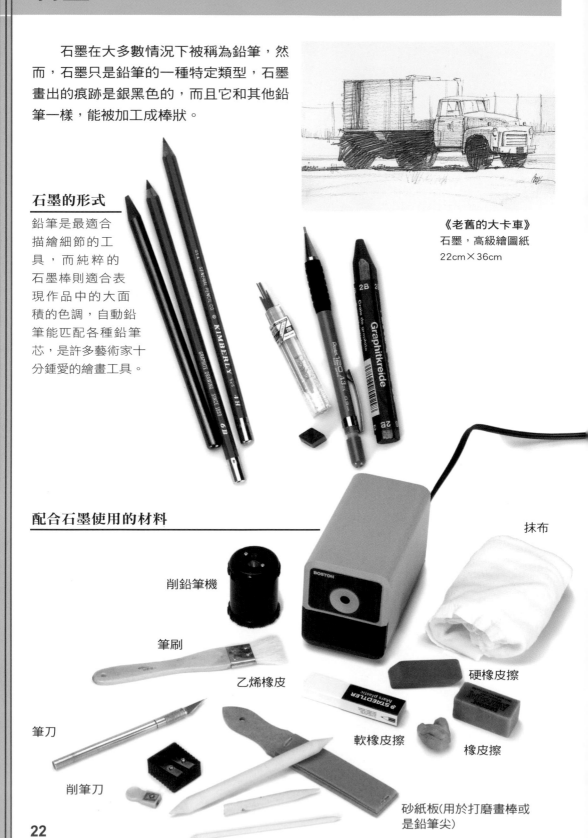

《老舊的大卡車》
石墨，高級繪圖紙
22cm×36cm

石墨的形式

鉛筆是最適合描繪細節的工具，而純粹的石墨棒則適合表現作品中的大面積的色調，自動鉛筆能匹配各種鉛筆芯，是許多藝術家十分鍾愛的繪畫工具。

配合石墨使用的材料

削鉛筆機

筆刷

乙烯橡皮

筆刀

削筆刀

抹布

硬橡皮擦

軟橡皮擦

橡皮擦

砂紙板(用於打磨畫棒或是鉛筆尖)

紙筆(用於擦畫的紙卷)

特性

　　藝術家使用的石墨，其成分是由石墨和粘土組成的，石墨的含量越高時，這種媒材的質地就越柔軟，因此，我們把石墨的硬度從8H排到6B(H指的是硬度，B指的是黑度)，偏硬的石墨(H)適合用來勾畫細節。而相比前者，偏軟的石墨(B)有更強的色調表現能力，並適合用來表現大面積的色調，軟性石墨比硬性石墨更需要經常削尖。

硬性 ←————————————————————————→ 軟性

6H 鉛筆　　　　　H 鉛筆　　　　　2B 鉛筆　　　　　6B 石墨棒

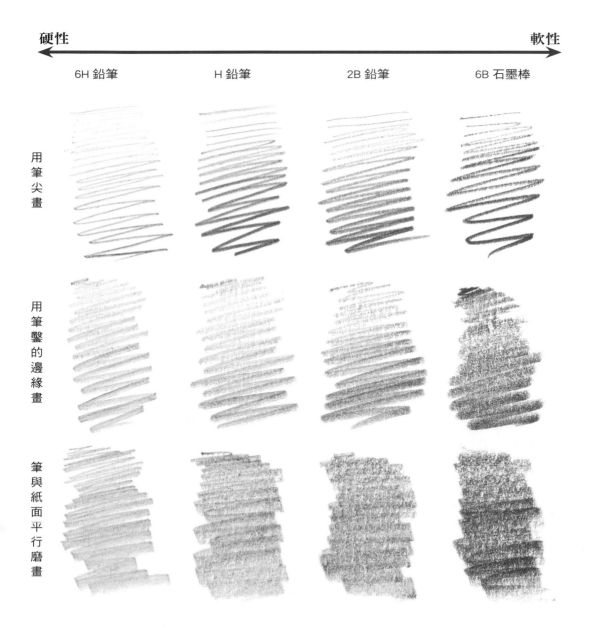

用筆尖畫

用筆鑿的邊緣畫

筆與紙面平行磨畫

技巧

提亮

　　石墨鉛筆的輔助工具就是橡皮，軟橡皮十分柔韌，可以擦出很棒的柔白色。而硬橡皮則最適合用來擦出清晰的白色亮部。

陰影和交叉影線法

　　陰影由緊密排列的一系列線條組成，通常線條是平行的，陰影一般用於塑造明暗度、外形和紋理，交叉影線法是指在畫物體陰影的時候線條交叉運筆，增加陰影的層次感。選擇這種方法時，你可以小幅度地增加線條的密度和降低明暗度，這能使交叉影線法成為描繪陰影的最好技法之一。

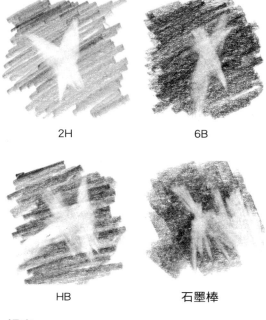

2H　　　　　6B

HB　　　　石墨棒

提亮

《坡地景觀》
石墨，繪圖紙
（13cm×18cm）

使用交叉影線法的快速素描

堅實的帶有色調的外形和快速繪制的線條組成了這幅素描，一些柔和的色調分佈在畫面各處，使得景物得到更精確的描繪。

木炭

木炭可以表現出非常豐富的黑色，對藝術家充滿了吸引力，木炭得到相當廣泛的使用主要是因為木炭下筆輕鬆，並可以用於大尺幅的畫面描繪。

木炭的形式

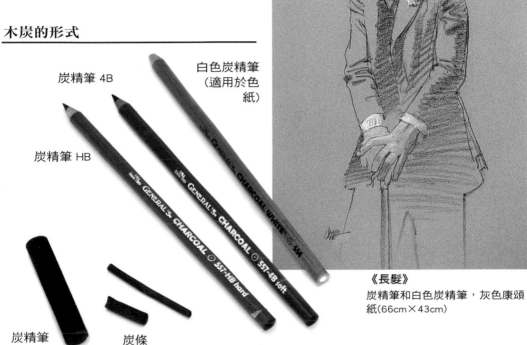

炭精筆 4B

白色炭精筆
（適用於色紙）

炭精筆 HB

炭精筆

炭條

《長髮》
炭精筆和白色炭精筆，灰色康頌紙（66cm×43cm）

配合木炭使用的材料

羚羊皮

紙筆

筆刷

軟橡皮

抹布

紙巾

特性

炭筆和炭精筆都是由木炭壓縮而成的,其中有一種偏軟,叫做炭條,適用於素描。

壓製的木炭和石墨一樣,有不同程度的硬度,從 2HB 到 6B 的分類最為常見。

炭筆特別適合畫較寬的筆觸,而炭精筆更適合精細的描繪,炭精筆被包裹在木頭或紙中,沒有炭筆那麼容易弄髒手。

白色炭精筆的多種用途

白色炭精筆聽上去有點矛盾,但是它確實存在,白色炭精筆能配合黑色炭精筆使用,也可以單獨用於有色紙上,白色炭精筆還能用於掩蓋白紙上的黑炭污痕。

炭條

炭筆

白色炭精筆在黑色紙上

炭精筆

技巧

　　炭筆可以與紙筆、面紙、羚羊皮(擦拭用的軟皮)甚至是你的手指等一起混合使用，和石墨一樣，你也能運用橡皮從炭筆劃中提亮，來去掉線條或減弱色調，因為木炭是軟性的，所以紙張的紋理、質地將極大地影響炭筆畫的效果，最後使用可修改定畫液保護已完成的炭筆畫不被弄髒。

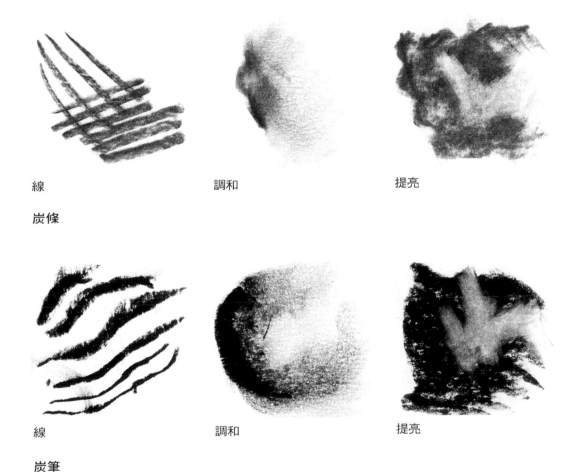

線　　　　　　　　　調和　　　　　　　　　提亮

炭條

線　　　　　　　　　調和　　　　　　　　　提亮

炭筆

在繪畫過程中如何使用炭筆

用紙巾或鋁箔包裹住炭筆，保持你手指的清潔。

範例

用精細而連綿的線條表
現羊毛的紋理

用強烈的指向性線條表
明動物的輪廓

用炭精筆畫出肌理

在這幅素描中，我
用軟性炭筆為這隻
山羊創造出了豐富
的質感，雖然炭筆很
柔軟，但我畫的這幅
素描卻沒有髒亂，反
而，線條描繪出陰影
的同時，也勾勒出了
動物的外形，色調和
線條更多地集中在頭
部區域，製造出畫面
的焦點。

《幼雄獸》
4B 和 6B 炭精筆，灰色
素描紙
（61cm×46cm）

康特筆（Conte'）

康特（Conte'）是一種類似粉彩的繪畫媒介的品牌名稱，常見的康特筆可以表現豐富的土褐色調，從淡紅色到更深的棕色和黑色，多年以來，康特筆多被用於人像繪畫。

《捕魚船的圖像》
康特筆，繪圖紙
（43cm×46cm）

康特畫棒和鉛筆

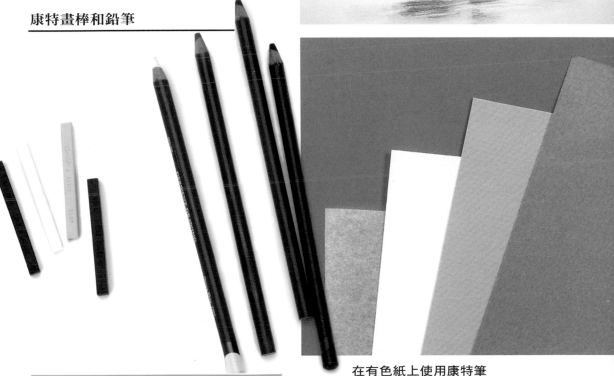

在有色紙上使用康特筆
在嘗試使用不同顏色的紙時，康特是一種出色的繪畫工具，你可以像使用石墨和木炭時那樣，嘗試用同一種紙的不同款來搭配康特筆。

使用紙張的光滑面

要提高對康特筆的控制時，可以使用紙張的光滑面來作畫

特性

　　像石墨和炭筆一樣，康特分為筆和棒，並且有不同程度的硬度和軟度，康特也有不同色彩：黑色、白色、深褐色、灰色、紅橙色、紅棕色和血紅色。

纖細的康特線

康特棒的形狀允許你繪出不同寬度的線條，如果你想畫出細線條，使用康特棒的邊緣即可。

厚實的康特線

在下筆時變換康特棒與紙張之間的角度，能畫出不同粗細的線條，雖然你也可以用鉛筆畫出較寬的線條，但它們不會像康特棒畫出的線那麼厚實。

技巧

康特筆與炭筆相似，有種幹性的、像粉筆的感覺，在使用康特筆時你用力越大，著色將越深，你可以由較淺的色彩和較柔和的線條開始，逐步過渡到較深的色彩和更有力的筆觸，白色康特筆能在有色紙上畫出亮部。

康特可以呈現光澤

較硬的康特筆芯繪出的畫面相當有光澤一特別是黑色。

調和康特筆的效果
你可以用康特筆觸表現紙張的紋理，或用擦筆畫出光滑的效果

白色覆蓋紅色

白色和灰色覆蓋紅色

紅色覆蓋黑色

調和康特色彩
你可以用幾種康特色彩調和出不同的效果。

範例

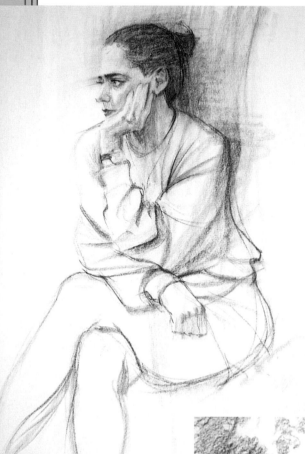

用康特筆畫人像

從柔和線條到有力的深色線條，整個繪畫過程完整展現，顯示出創作過程中的探索意味。

《下決心的樣子》

康特筆，銅版紙

（58cm×46cm）

淺和深的康特色調

畫面中的深褐色調和建築物俐落的輪廓線強化出簡潔明瞭的淺色調。

《陰影中的穀倉》

康特筆，灰色素描紙

（43cm×43cm）

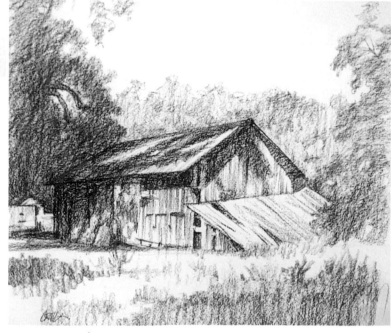

彩色鉛筆

彩色鉛筆的製作原料包括黏合劑、填料、蠟和顏料，鉛筆中蠟含量越高，畫過紙張的時候就越平滑，水溶性彩色鉛筆可以畫出水彩的效果，你甚至可以使用彩色鉛棒—不帶木質外殼的彩色鉛筆。

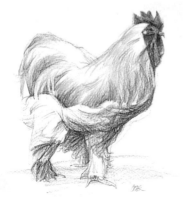

《農場中趾高氣揚的步態》
彩色鉛筆，繪圖紙
（41cm×41cm）

彩色鉛筆的挑選

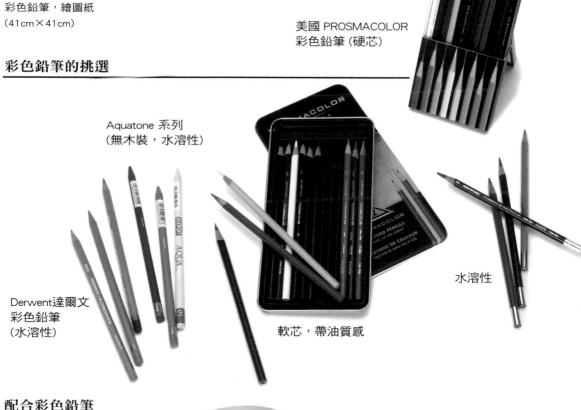

美國 PROSMACOLOR
彩色鉛筆 (硬芯)

Aquatone 系列
（無木裝，水溶性）

Derwent達爾文
彩色鉛筆
（水溶性）

軟芯，帶油質感

水溶性

配合彩色鉛筆使用的材料

紙膠帶

砂紙板

削筆刀

橡皮

特性

軟芯的彩色鉛筆在紙的表面形成不透明的覆蓋層,同時能用它們畫出平滑而生動的色彩。硬芯彩色鉛筆的鉛芯更細,可以削出一個精細的筆尖,用來畫出清晰的線條,但不適用於厚塗遮蓋,你可以在同一幅畫中使用這兩種工具,使用水溶性彩色鉛筆,你可以畫出模糊的筆觸,或將筆刷沾水畫出平滑而清晰的淡彩。

選擇彩色鉛筆畫的作品尺寸

相較於其他繪畫媒材,使用彩色鉛筆時你可能更偏向於創作小幅的繪畫,因為完成一幅精細的大型彩鉛畫會很費時,當然,用彩色鉛筆畫一幅隨意的姿態素描會花費較少的時間。

鋒利的筆尖　　　　　　筆的側鋒　　　　　　筆鑿的邊緣

彩色鉛筆的筆觸
彩色鉛筆可以畫出各種不同的筆觸,其效果取決於鉛筆的鋒利程度以及作畫時鉛筆與紙的角度。

水溶性彩色鉛筆
你可以使用筆刷和乾淨的水來柔化水溶性彩色鉛筆的筆跡。

技巧

基本筆觸

　　彩色鉛筆的筆觸可以淺或深，清晰或
模糊，微妙或明確。

波浪紋

以一定的角度將筆傾斜在紙上
進行繪畫，或用砂紙板磨出一
個鈍而斜的、鑿形的筆鋒，用
這種筆鋒畫出堅實而短促的筆
觸。

羽化

要畫出羽化效果，只需在下筆
過程中將你用於鉛筆上的壓力
逐漸減弱，就可以創造出一個
逐漸隱褪的柔和邊緣。

色調變化

為了畫出漸變色調，當你用筆
劃過畫面時，要增加或減少下
筆的力度。

明確的線

明確的線條要有清晰的開始和
結束，不帶羽化效果。

彩色鉛筆的配色

通常在黃色、橘色、紅色、藍色、綠色
和上褐色中選擇兩至二種色就可以完成
一幅作品，也可以增加肉色或黑白色。

彩色鉛筆的調和效果

我們可以使用各種調色技巧來製造陰影或混合色彩。

磨光

使用一定力道畫出多層色彩，達到不透明的、有光澤的畫面效果。

分層

運用輕到中度的力量，將一種色彩覆蓋到另一種上。

交叉陰影

用平行線畫出一種色彩，然後用同樣平行但不同角度的線條添加其他的色彩。

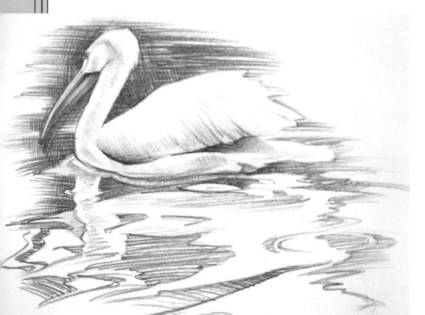

色鉛筆的交叉影線法

藍色的交叉影線和一組表現鳥兒姿態的的流暢曲線環繞住紙面的白色，而橙色部分則可以視為畫面的重點。

《白色的倒影》

彩色鉛筆，繪圖紙

（28cm×28cm）

水溶性彩色鉛筆

　　水溶性彩色鉛筆可以單純作為鉛筆使用，也可以結合軟筆刷和水營造出流動感，我認為乾、濕畫法的結合能使這種獨特媒材呈現出最佳的平衡狀態。

適用於水溶性彩色鉛筆的基底

水溶性色鉛筆在有滲透性的基底上使用效果更佳，如繪圖紙、高級繪圖紙或水彩紙。

使用水溶性鉛筆

運用水溶性彩色鉛筆

然後刷上水

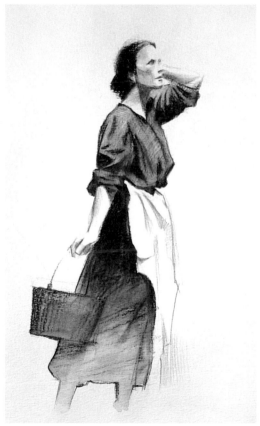

彩色鉛筆的分層畫法
將深色覆蓋在淺色上可以增強力量感

《提桶》
水溶性彩色鉛筆，水彩紙
（36cm×28cm）

範例

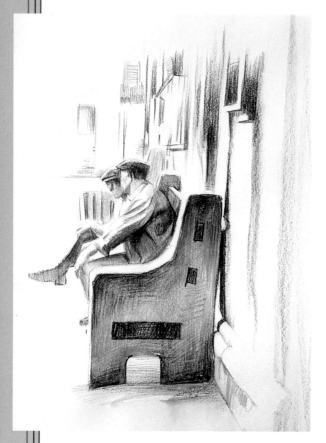

探索水溶性鉛筆的潛力

將畫面大量留白,使用水洗色技法和乾線條創作出一幅速寫式的作品。

《兩個朋友》
水溶性彩色鉛筆,繪圖紙
(30cm×23cm)

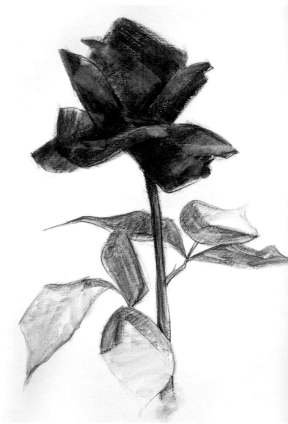

帶水溶性彩色鉛筆去寫生

水溶性彩色鉛筆是一種適合用於寫生的媒材,尤其是對那些擅長水彩畫的人而言,不需要調色盤,只要一個小的水容器、一個寫生本、一隻筆刷和六到八支鉛筆就可以完成繪畫。

分層添加色彩,增強畫面的豐富感

分層畫出水溶性色鉛筆的乾濕效果,待其全部變乾後,可以得到一種強烈而飽和的色彩。

《一朵紅色玫瑰》
水溶性彩色鉛筆,繪圖紙
(61cm×46cm)

粉彩

粉彩的成分與油畫顏料相同，只是沒有添加油質黏合劑，這是一種非常適合畫快速草圖或完整作品的媒材，粉彩擁有豐富的色彩，但是在繪畫時加入一個簡單的調色盤能帶來新的趣味。

《佩特盧馬的農舍》
硬質粉彩和康特筆，有色Canson粉彩紙
（36cm×46cm）

粉彩的種類

硬質粉彩

軟質粉彩

粉彩鉛筆

粉彩的 "近親"

在繪畫中，粉彩棒經常與粉彩筆、康特（Conte'）鉛筆甚或炭精筆一起使用，因為它們都是粉類的繪畫工具。

配合粉彩使用的材料

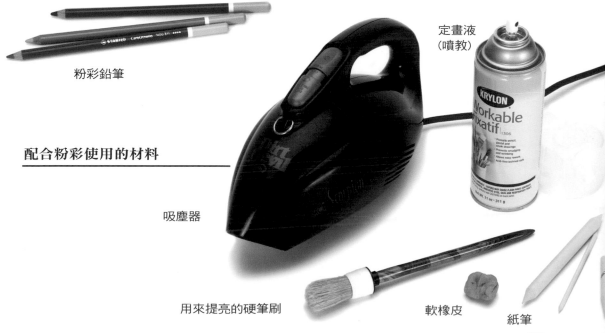

定畫液
（噴教）

吸塵器

用來提亮的硬筆刷

軟橡皮

紙筆

39

特性

　　粉彩由白堊、顏料和一種黏合劑（通常是黃芪膠）結合而成，做成棒或鉛筆的形式，雖然顏料被黏合劑混合在一起，但色粉仍需要結合表面紋理感強的紙來使用，才能保留在紙面上。

硬質粉彩

　　硬質粉彩通常是矩形的，因為它們比軟粉彩含有更多的黏合劑，所以通常較少折斷，並且散落的粉塵更少。同時，削尖的硬粉彩是一種很棒的畫線工具，當我們轉動硬質粉彩畫棒使用它們較寬的一面時，可以繪出大片的色彩，這對於給畫面上第一層色是非常有用的。

軟質粉彩

　　軟粉彩的外形通常比硬粉彩更圓，通常被包裹在紙套管內防止其破損，因為軟粉彩含的黏合劑較少，所以軟粉彩會產生更多的粉塵，並且更容易折斷。

粉彩在冷壓水彩紙上

尖端　　　　　　　　　　　尾端　　　　　　　　　　　側面

粉彩在高級繪圖皮紙上

尖端　　　　　　　　　　　尾端　　　　　　　　　　　側面

技巧

調和粉彩的方法

　　粉彩可以透過手指、擦筆或抹布（大面積的區域）調和。

　　混合多種粉彩色彩但不使之交融，會得到充滿視覺肌理的效果，以下是一些不同的方法：

- 分層：將一種色彩畫在另一種色彩上，不去調勻它們。
- 交叉線畫法：以不同角度畫帶色排線。
- 薄塗：用鬆散排列的寬筆觸，將一種色彩覆蓋在另一種上。

混合

分層

交叉線畫法

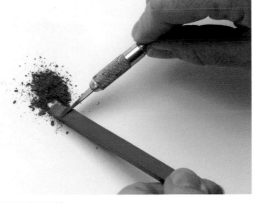

削尖粉彩棒

用筆刀削尖粉彩棒的邊緣，削康特棒（Conte'）的技巧也是這樣。

薄塗

範例

硬性粉彩適合勾畫細節

這張快速繪製的半成品畫稿展現的是硬質粉彩在模糊的炭精筆畫上的效果。

《戴圍巾的女孩》
硬質粉彩和炭精筆
（28cm×20cm）

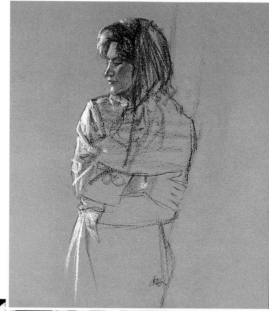

用軟質粉彩創作的作品

這幅快速繪製的小畫展示了軟質粉彩在暗色Canson粉彩紙上的不透明效果。

《草叢中的卡車》
軟粉彩和康特筆(Conte')
，有色Canson粉彩紙
（20cm×25cm）

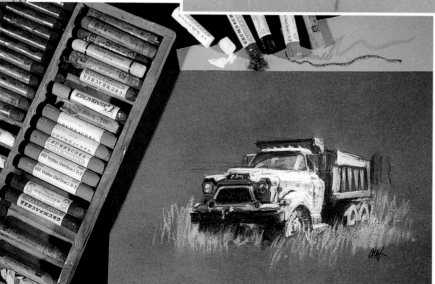

嘗試將粉彩用於有色基底上

粉彩用在有色基底上的效果很好，因為粉彩色彩強烈而且不透明，不論是用於色調的疊加、暗部的提亮還是亮部的暗化都能得到上乘的質感。

繪圖筆

許多畫家在他們的速寫本上使用繪圖筆，因為繪圖筆能畫出比鉛筆更尖細的線條。用繪圖筆能畫出簡單且有表現力的線條和烘托物件體量、外形的色調，因為繪圖筆的痕跡是難以修改的，所以作畫時藝術家必須要肯定地下筆，繪圖筆的這種天然屬性也使其充滿了魅力和美感。

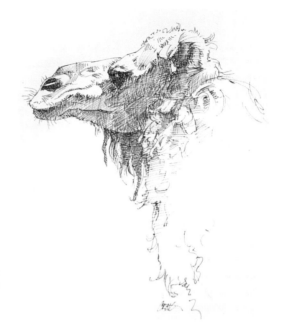

《極好的輪廓》
細線鋼筆，銅版紙
（30cm×25cm）

繪圖筆

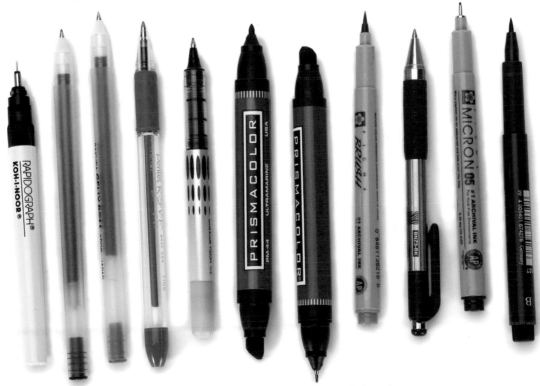

從左至右：捷克 KOH-I-NOOR 針筆、Sakura 中性筆(2支)、飛龍牌細線原子筆、Sanford 夏筆鋼珠筆、Prismacolor 麥克筆(2支)、Sakura 0.45毫米繪圖筆和輝柏藝術筆。

特性

原子筆

儘管大多數原子筆一般都用於寫字，但原子筆也是一種優秀的速寫和臨摹工具，但大多數原子筆沒有恒定性。

細線繪圖筆

細線繪圖筆的種類很多，A.03號筆可能是最適合28公分×36公分尺幅的工具，更小的畫面它也適用，不過，更大號的細線繪圖筆也許能畫出更激動人心的畫面效果。

繪圖筆

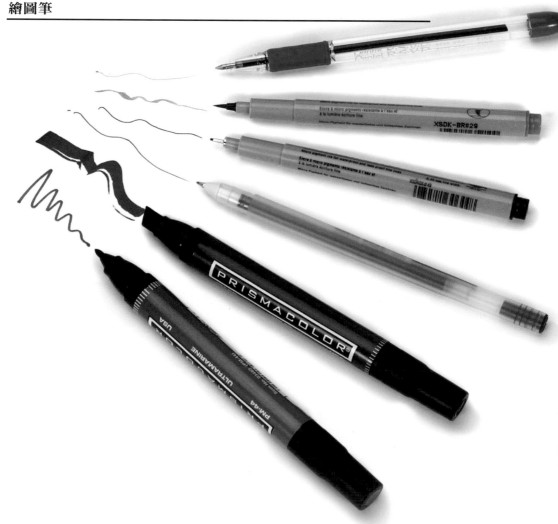

針筆

針筆有三種類型：

- 可再裝的：帶有塑膠墨水匣，可以填裝你選擇的墨水，
你也可以從一系列筆尖型號中選擇。
- 一次性墨水匣：有一個已經填滿墨水的墨水匣，用完後你就
可以更換墨水匣。
- 一次性筆：當筆墨用完後可以扔掉。

簽字筆

簽字筆有各種各樣的型號和色彩，嘗試去找最適合你的筆。

毛筆

毛筆有一個靈活的、纖維狀的筆尖，毛筆可以畫出從細到粗不
同寬度的線條。

清洗針筆

保持你的針筆的清潔是極其重要
的，要遵照筆的使用手冊裡的規定
清洗方法。

技巧

畫法

　　繪畫中有兩種基本筆觸：點或線，你可以透過尺寸、體積和排列的變化來表現點和線，如果筆觸之間的間隔大，筆觸看起來會較淺；如果筆觸之間的間隙小，筆觸會顯得較深。

原子筆筆跡

中性筆筆跡

細線筆筆跡

藝術筆筆跡

運用筆的不同筆觸

不同類型的繪圖筆特性不同。哪怕同樣是畫點和線，也有細微的差別。嘗試找到最適合自己創作意圖的繪圖筆。

墨水

墨水適合用於快速繪畫，墨水是完全液態的，你可以透過簡單的加水稀釋，為每一種色彩帶來更柔和的變化。

你可以用刷子、筆或畫棒沾上墨水來繪畫，墨水本質上是種染料，這意味著一旦使用，就很難從畫面中清除，這不同於水彩畫在下筆之後還可以進行修改。

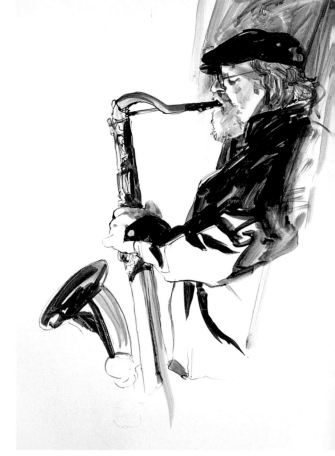

墨線和淡彩的結合
光滑的、無孔的紙板讓墨水流動起來，並顯示出筆痕。

《帕德里克的薩克斯》
墨水，銅版紙（51cm×41cm）

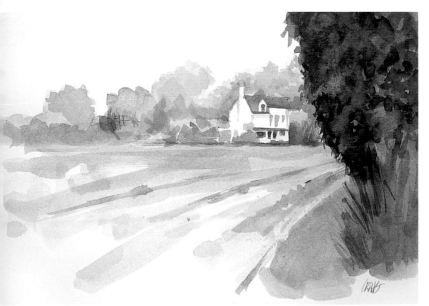

為亮部做計畫
使用墨水作畫時，深色部分要最後畫，下筆前要預留出亮部和白色區域。

《巴拉德的郊外》
彩色墨水，西卡板
（25cm×33cm）

特性

沾水筆

　　沾水筆沒有內置的墨水容器，所以必須浸泡到盛裝墨水的容器中取得供給，它們的筆尖是可拆除的並且形態多種，讓你能畫出各種筆觸。

竹筆

　　這種沾水筆由纖細的竹棒製作而成，竹子被削尖並劈開，成為墨水的天然容器。

東方筆刷(毛筆)

　　毛筆能極好地蘸上墨水作畫，你可以選擇軟、中和硬三種筆頭

書法畫筆和書法鋼筆

　　書法畫筆有很多種形狀和型號，書法鋼筆也有各種各樣的筆尖，可以創造出不同的書寫效果。

墨水和沾水筆

毛筆套裝

彩色墨水

竹筆

鋼筆

沾字筆和筆尖

黑色墨水

黑色墨水由細碳顏料組成，買黑色墨水時，要看清瓶身上的廠家保質期，墨水如果放在貨架上時間長過兩年，可能會產生水墨分離，不再適合使用。

彩色染料型墨水

許多彩色墨水是由非永久性的染料製成的，用其畫出的作品不能長期保存。

彩色顏料型墨水

一旦你選擇透明的彩色顏料型墨水，針管筆是最適合的工具。

墨水和沾水筆

初學者墨水套裝

我建議購買兩種土褐色墨水（一種偏深，一種偏暖），然後黃色、紅色、藍色、綠色和黑色墨水各一瓶，還可以再買一兩瓶色彩飽和度高的墨水。

技巧

　　像第46頁的示範圖一樣，你可以使用各種墨水用筆，展現同樣的墨筆畫技法的不同效果。使用不同的工具，會使墨水在基底上的呈現效果完全不同。

選擇適合的墨水

在選擇墨水的同時，繪圖基底也應該同時考慮，有些墨水是為特定類型的基底製成的，一定要在你購買之前仔細閱讀標籤

用筆刷使用墨水

用鋼筆使用墨水

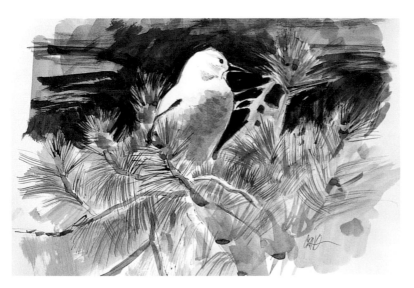

用線加強基本形
用豬鬃筆刷將深綠色畫在淺綠色區域，呈現出松針的形狀。

《依偎在松樹上》
彩色墨水，西卡紙
（28cm×36cm）

鋼筆、墨水與水彩的混搭

談到可攜帶性和現場操作的便利性，水彩顏料是相對較簡易的工具。線條的加入為畫面上豐富多彩的色彩，帶來一種新的自然美，水彩部分作為畫面重點被線條環繞，或者說線條強化色彩，許多藝術家更喜歡使用陰影線去加深某些暗部，但這只是一種個人習慣。

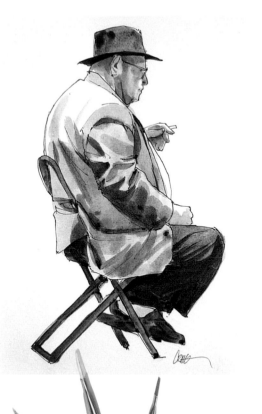

用水彩強調線條
從只有幾種暖褐色顏料的調色盤中調出淺、中、深色調並將它們畫到作品中，為這幅黑色線條輪廓畫帶來了生命力。

《戴帽子男人的習作》
細線鋼筆和水彩
（30cm×23cm）

水彩的種類
水彩顏料分為管裝、盤裝和瓶裝

範例

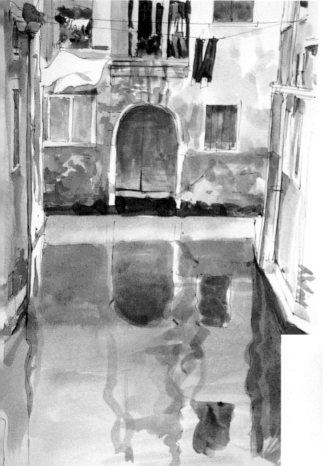

水彩和鋼筆

一開始繪製的黑色線條確定了畫面的基本透視關係，而鬆散的水彩暈染為畫面增加了色彩和個性。

《晾衣繩》
細線鋼筆和水彩顏料，西卡紙（36cm×28cm）

水彩和鉛筆

先用鉛筆線條畫出人物比例，再用濕對濕的技法畫上水彩淡彩。暗色的頭髮穩住了人物面部較柔和的明暗變化。

《媽媽的大帽子》
石墨和水彩顏料，粗糙的水彩紙
（41cm×30cm）

選擇什麼樣的基底,將會很大程度影響作品的氣質,粗糙的基底對一些媒材適用,能突出肌理並增加色調的豐富度,如果你不願意你的畫作上肌理感太重,一個平滑的基底可能更合適。

繪畫的基底

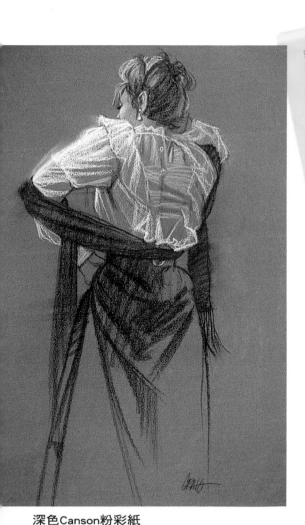

深色Canson粉彩紙

在深色紙上,白色粉彩佔據主導地位,而暗色炭精筆起輔助作用。

白色銅版紙

炭精筆畫在純白色銅版紙上,純白色銅版紙是最常用的白色紙張。

紙張

選擇無酸紙能確保你的作品保存相當長的時間，也要注意較厚的紙張比較薄的紙張更能承受擦拭、撓抓以及摩擦，並且不那麼容易弄彎。

素描紙

炭畫紙有不同程度的齒紋，儘管它是專為炭精筆畫設計的，你仍然可以拿它與其他媒材一起使用，比如粉彩。

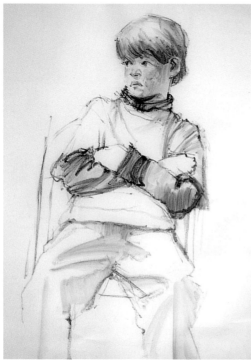

羊皮紙

羊皮紙無孔的表面上有一些細膩的齒紋，這是一種非常適合鋼筆畫、石墨素描和油畫棒的基底。

粉彩紙

像素描紙一樣，粉彩紙也有不同程度的齒紋，同樣可以運用各種工具在上面作畫。

《布倫丹的清涼襯衫》
油畫棒，羊皮紙
（63cm×48cm）

從左至右：羊皮紙、素描紙、粉彩紙(2張)

水彩紙

水彩紙的表面極大地影響了筆觸在上面的
呈現效果,水彩紙,最適合濕畫法,有以
下三種紋理:

- 熱壓型,具有非常光滑的表面。
- 冷壓型,具有中度的紋理。
- 粗糙型,具有強烈的紋理

《固定裙擺》
軟質粉彩和黑色炭精筆,Canson粉彩紙
(51cm×30cm)

從左至右:粗糙型、
熱壓型、冷壓型

紙板

紙板是繪畫時的一個好選擇，尤其是在使用濕畫法時；它們很厚，因此在運用淡彩技法時不太容易彎曲變形。

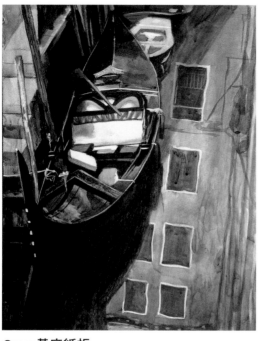

Gesso基底紙板

這種吸水的Gesso基底畫板紋理有點粗糙，特別適合表現肌理感的炭精筆畫和淡彩畫法，其中，淡彩畫法能用分層手法表現灰度的變化。

《孤單的鳳尾船》

石墨、壓克力顏料、彩色鉛筆和Gesso插圖紙板

（51cm×41cm）

水彩紙板

水彩紙板是水彩紙粘貼在硬紙板上，像水彩紙一樣，水彩紙板也分為熱壓型、冷壓型和粗糙型。

西卡紙（光澤）

西卡紙是將兩張或兩張以上的紙壓縮在一起製作而成的，用的紙越多，紙板就越重。

無光澤紙板

西卡紙是硬紙板中的一類，有各種各樣的顏色和紋理，它可以用於繪畫或作為裝框畫的邊框。

從左至右：水彩紙板、無光澤紙板、西卡紙

其它種類的基底

研究其他類型的基底是件有趣的事情，各種基底如畫布、Yupo合成紙、珍珠板都可以給畫作帶來令人興奮和意想不到的效果。

畫布

畫布一般是卷形出售，拉伸後安裝在框架上，或者安裝在硬底紙板或硬木板上，原始布面和刷過油畫底料的布面都能買到，帆布可以用來畫線條，但最適合的是油畫和壓克力畫。

素描紙和白報紙

廉價的素描紙和白報紙可以用來畫快速構思的草圖，但是由於這兩種材料不適合於長期保存，它們都不應用於正式繪畫，特別是白報紙，其高含酸性會導致你的作品很快消失。

風扣板

風扣板是一種高強度的、堅硬的輕質塑膠纖維板，兩側都有紙壓層。它有很多種色彩和厚度，風扣板經常被用來作為紙張和其他基底的支撐，但也可以在上面直接作畫。

合成紙

Yupo合成紙在歸類上最接近塑膠紙，它通常被用於大幅的、鮮豔的水彩畫。合成紙是無酸的，可保存，但是你必須在畫作上噴上定畫液，防止圖像被弄髒。

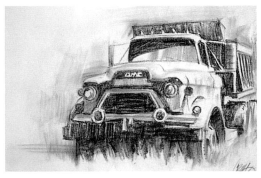

油畫紙

油畫紙是在原紙上營造肌理來模仿帆布的質感，你可以買裱板的形式，它適用於任何一種色彩或色調的繪畫。

《風化的卡車》
康特鉛筆，油畫紙
（25cm×36cm）

從左至右：素描紙、畫布、Yupo合成紙、珍珠板

不同繪畫基底的示範畫

　　嘗試用不同的基底和畫筆，來確定哪些最適合表現你所選擇的主題及風格；一個粗糙的基底最適合表現岩石地貌的紋理，而一幅細膩的肖像畫則需要平滑、有塗層的紙，選擇一種適合繪畫的基底能幫助你，反之，會阻礙你。

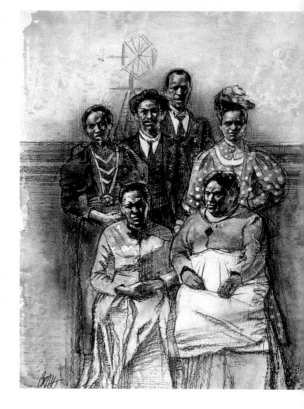

Gesso基底紙板
這種吸水的Gesso基底畫板紋理有點粗糙，特別適合表現肌理感的炭精筆畫和淡彩畫法，其中，淡彩畫法能用分層手法表現灰度的變化。

《家庭》
木炭、康特筆和壓克力顏料，Gesso基底紙板
（30cm×23cm）

光滑的紙
在光滑的紙上，炭精筆線條看起來更加精緻，沒有紋理的基底能讓你更容易塗抹色調，創造出更柔和的邊緣和漸進式的明暗變化，紙張本身的色調也能柔化高光。

《義大利的小村莊》
木炭，光滑的有色繪圖紙
（28cm×41cm）

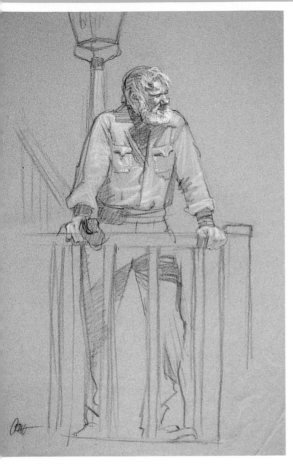

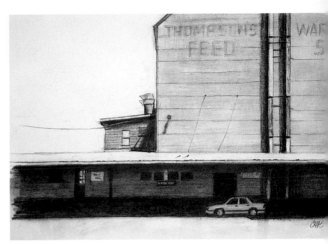

白紙

灰色和黑色的幾何形排列構成了這一建築結構；線條和小圖形加強了設計感，陰影裡的白色的小轎車為畫面帶來了比例感。

《湯森飼料》
炭精筆，西卡紙
（20cm×28cm）

有色紙

中性灰色的粉彩紙非常適合表現深色和淺色，上述兩種色彩都需要中性灰色作為中間色調。

《飽經風霜的水手》
炭精筆和粉彩，灰色Canson粉彩紙
（61cm×46cm）

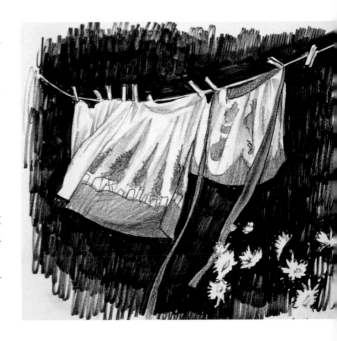

羊皮紙

羊皮紙上的暗色筆跡呈現出了強有力的視覺效果。由於羊皮紙具有很輕微的紋理，筆跡可以停留在紙面上，而且炭精筆也很容易塗抹。

《掛著衣服的線》
黑色麥克筆和炭精筆，羊皮紙
（28cm×30cm）

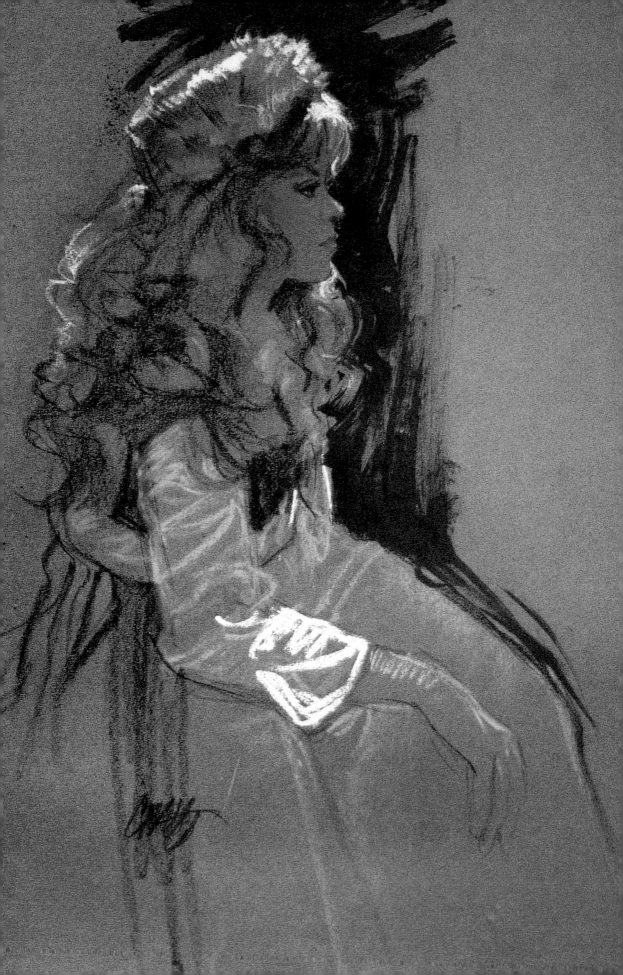

線條和色調

當大多數人談論到繪畫時，他們第一時間想到的僅僅是帶有線條的繪畫，沒有考慮到油畫和攝影常常涉及的色調，但不管怎樣，所有這些形式下的具象藝術包括繪畫都得依靠比例、透視和構圖，當線條和色調被藝術家靈活運用之後，各種各樣的繪畫樣式就出現了。

《毛皮帽》
木炭和油畫棒，有色Canson粉彩紙
（61cm×46cm）

運用線條和色調繪畫

　　一般來說，同時運用線條和色調的繪畫作品更加美觀，無論是線條或是色調在繪圖時誰占主導地位，另一方都會起到襯托作用。一幅繪畫可能是由線作為畫面的重點，或由色調作為重點，把畫面的重點放在焦點(130頁)或者在你希望吸引更多注意力的區域上，你可能使用一種或多種媒介來表現線條和色調，在作品中，線條和色調的使用能幫助你探索和發現創作的新方向；

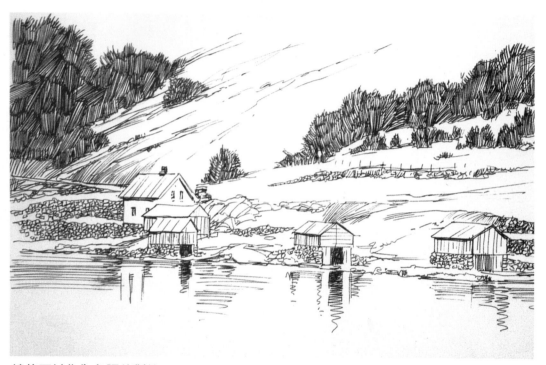

線條可以作為色調的對比
這幅鋼筆畫使用線條和色調表現出幾何建築和
有機景觀的形態對比。

《峽灣沿岸》
細線鋼筆，羊皮紙
（28cm×36cm）

從線條開始,然後添加一些色調,或畫出一整套色調,最後用
線統一色調,幫助你更充分地表達自己的創作理念。你對不同
的媒介、繪畫方法和技術手段的掌控能力會隨著不斷的練習而
提高,在實踐過程中,你會發現令人興奮的新方法,而練習能
使你輕鬆地駕馭它們。

線條可以為有色調的畫作帶來統一感
這幅作品中,色調占主導地位,用加重的線
條整理出色調部分的邊緣,增加畫面的確定
性和精細感。

《馬林山》
炭筆,羊皮紙
(46cm×61cm)

硬筆畫

線條畫主要是輪廓的勾畫(71頁)。在這裡，輪廓指的是物體的邊緣，包括外部邊緣和物體內部的邊緣(如描繪皮帶、衣領、眼睛或其他的輪廓線等)。同樣，可以用一條線描繪物體的外部輪廓，然後轉入物體內部結構線條的描繪，這種畫法能在表現衣服的皺褶或解剖特寫圖時使用。硬筆畫可以是精確而規範的描繪，也可以是流暢而隨意的表現，鋼筆和筆刷、畫棒、羽毛筆一樣，能畫出從粗到細的線條，只用線條去創作一幅畫看起來可能有局限性，但是如果你的畫法夠有創造性，就仍然可以實現各種各樣有趣的和迷人的視覺效果。透過練習，你的線描能力將會提高，而且這會成為一種很棒的表現細節的方法。

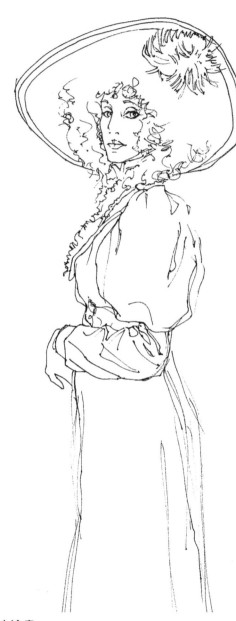

物體外部和內部的輪廓線

可以用一條線描繪物體的外部輪廓，然後轉入物體內部結構線條的描繪，這種畫法能在表現衣服的皺褶或解剖特寫圖時使用。

自信地繪畫

在這張硬筆劃裡能看到畫家下筆時的流暢、堅定和自信，還能看出藝術家在繪畫過程中絲毫不畏懼犯錯誤。

《戴帽子的女孩》
細線筆，西卡紙
(36cm×23cm)

用線條創作細節
這幅鋼筆素描依靠線條來勾畫被樹葉覆蓋著的
房子，表現它的特點和個性。

《南卡羅萊納州的房子》
細線針筆，羊皮紙
（23cm×30cm）

**正確握筆能改善
繪畫**
用讓人感覺隨意和舒
適的方法來畫畫是十
分重要的；在繪畫時
不要用力握緊鋼筆和
只用手腕的力量，應
該將手臂的力也用
上，同時千萬別把繪
畫當成寫字，這會導
致畫面生硬並且缺乏
感情。

軟筆畫

　　軟筆畫，譬如那些運用石墨或炭筆完成的繪畫，由簡潔、明快的線條和漸隱的柔和線條組成，軟筆畫的動人之處在於作品中線的各種變化。

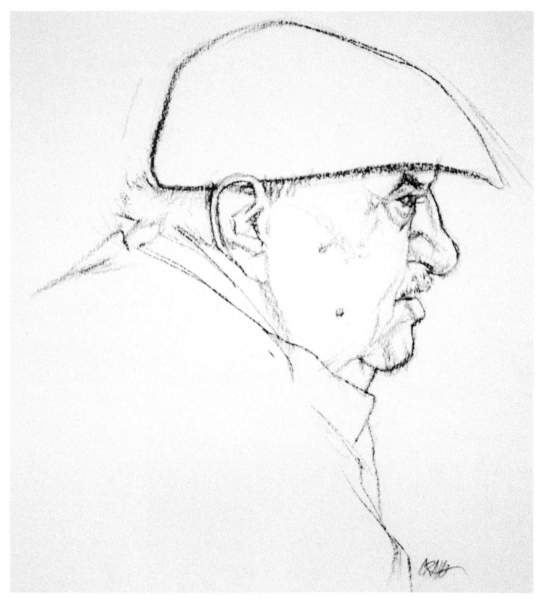

運用軟線條的繪畫
在這幅軟筆畫裡可以看到用炭筆畫出的各種線條的特性。

《一個有趣的輪廓》
炭筆，繪圖紙
（25cm×25cm）

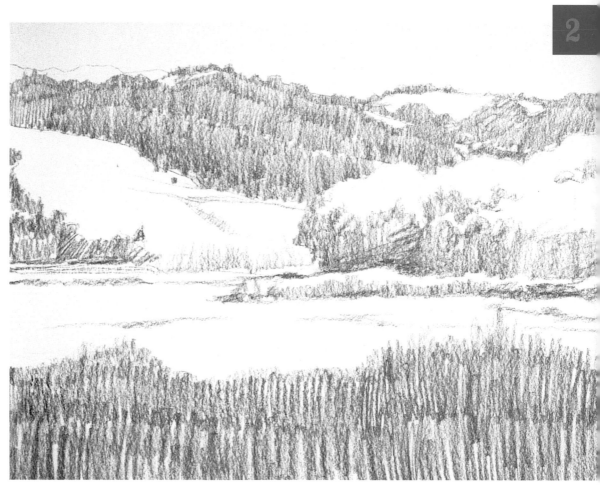

使用柔和的線條來創造各種細節
用曲線奧特羅（STABILO CarbOthello）鉛筆以
柔和線條畫出一組細節。

《層層的荒野—速寫》
曲線奧特羅（STABILO
CarbOthello）鉛筆，羊皮紙
（46cm×61cm）

綜合使用軟硬線條

你可以綜合使用軟、硬線條，讓繪畫更加生動有趣。軟鉛筆(譬如石墨和木炭)是用於創造軟硬兩種線條的優秀繪畫工具，這種畫法能在沒有使用任何色調的情況下創造出自然的作品。

軟硬線條的搭配通常給畫作帶來一些流暢感，意識到畫面中所有線條的使用都來自於你對對象的感受，是十分重要的。

使用軟硬線條的局部

綜合使用軟硬線條

在繪畫中運用從硬到軟的線條來創造豐富的變化：

- 輕鬆地握住你的繪畫工具，這將使你能隨意地運用筆尖或側鋒。
- 變化力度。較大的力度將會創造出顏色較深的線條，而較小的力度可以創造較淺的線條。
- 畫線的時候你可以變換下筆的速度，來控制線的精準度和表現性。

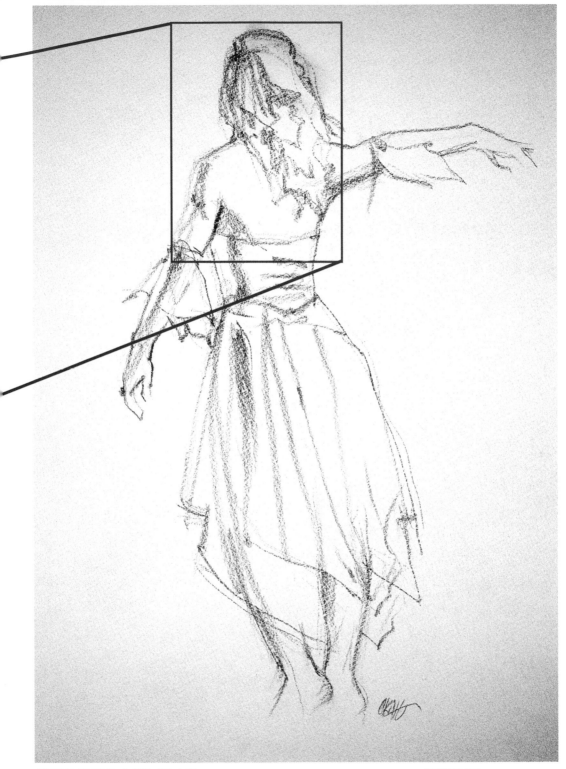

使用線的變化來增加趣味性

對於軟硬線條結合的畫法，運動中的舞者是個好的描繪物件，線條的變化可以創造出畫面的動感。

《舞蹈素描》
6B炭精筆，素描紙
（41cm×25cm）

輪廓線

　　輪廓線界定了物體的邊緣，物體的輪廓線是指物體的外部邊緣或形狀，然而，一些物件外形內的細節和特徵也具有輪廓線，包括皺褶、眼睛、耳朵和髮線等。所有這些形狀都可以用簡單的線條繪出，一幅畫如果僅由單一的輪廓線組成，則必須遵循準確的繪圖比例、透視和姿態原則，這些原則的應用對於觀眾是非常有效的，因為，去除了色調，如果沒有以上的這些原則，觀眾可能很難"看懂"一幅畫，精練的素描線將幫你畫出正確的比例和透視關係，作畫時靈巧地握住你的畫筆，保持手的敏感度，感受畫筆在紙上作畫的過程，同時注意不要用力過度，將筆痕嵌入紙中。

輪廓線素描
在這幅素描中我畫了大量的輪廓線，並使用最少的陰影在焦點處表明色調。

《戶外咖啡館的素描》
細線鋼筆，羊皮紙
（30cm×23cm）

輪廓線繪畫

這幅畫是完全依賴輪廓線完成的，所以描繪對象的外形以及比例對於這幅繪畫的「可讀性」來說至關重要，畫中表現出來的一些衣服皺褶避免了畫面看上去不完整，並給畫作帶來了一些美感。

《公園中的遊戲》
細線鋼筆，繪圖紙
（30cm×41cm）

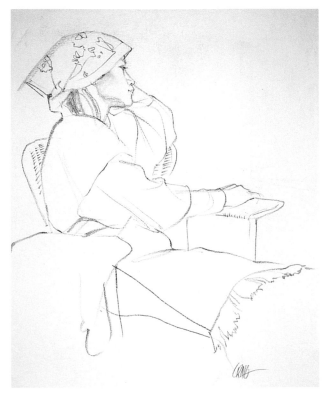

輪廓是一幅成功畫作的重要部分

這幅畫輪廓分明，運用了俐落和柔和的兩種線條，只使用最必要的線條，就創造出了一幅賞心悅目的線描畫。

《亞洲女孩》
康特筆和炭筆，銅版紙
（61cm×46cm）

描述性線條

　　一般來說，描述性線條是被用來表達細節的，運用描述性的線條還能強化物件的輪廓，精細的用線能表現出畫面中更小的細節或肌理特徵，這是很難用色調來表達的。用線描繪物件時，可以用一組密集的線條來表現特定的肌理，也可以用認真繪出的線條來體現襯衫或其他織物上的皺褶。

認真研究你的物件
當你判斷畫什麼和怎麼畫時，要認真研究你的表現物件。

《破舊的刷子》
石墨鉛筆，繪圖紙
（25cm×20cm）

密集線條的細節

畫法

　　用於畫描述性線條的工具應該擁有一個尖巧的筆尖，細線鋼筆或削尖的石墨鉛筆和炭精筆都是極好的工具，用砂紙板打磨鉛筆筆尖能使其畫出更為精準的線條，仔細地選擇表現物件、表現方式和畫具，將會幫助你創造出一幅成功的描述性畫作。

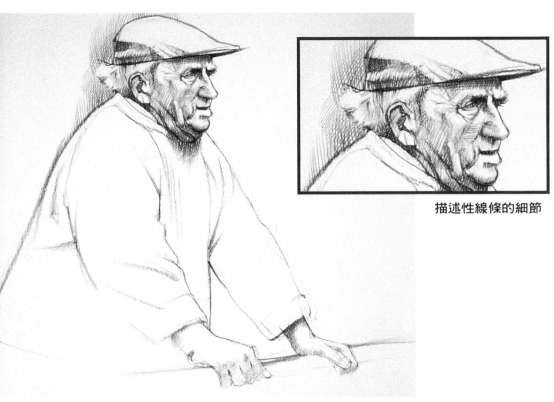

描述性線條的細節

選擇一種適合的工具
這張畫是用炭精筆完成的，保持筆頭尖銳是描繪細節的必要條件。

《科茨沃爾德的男人》
炭精筆，繪圖紙
（28cm×36cm）

保持筆頭尖銳來畫
出描述性線條

線的變化

　　各種各樣的畫線技法，例如塗鴉、陰影畫線、重壓畫法或輕壓畫法等，都能製造出有趣的畫面效果。運用內外輪廓線畫法能將你的畫作與簡單的草圖區別開來，也許在一幅成功的線條畫中，最重要的是知道哪些部分可以忽略，因而，"編輯物件"對於一幅好的線條畫是必不可少的，太多的線條或太多的細節會讓觀眾不知所措，也會奪去原本畫面焦點的光彩，可以嘗試用柔性的內側線條來烘托剛性的輪廓線，變化線條的畫法能為畫面帶來更多的趣味性。

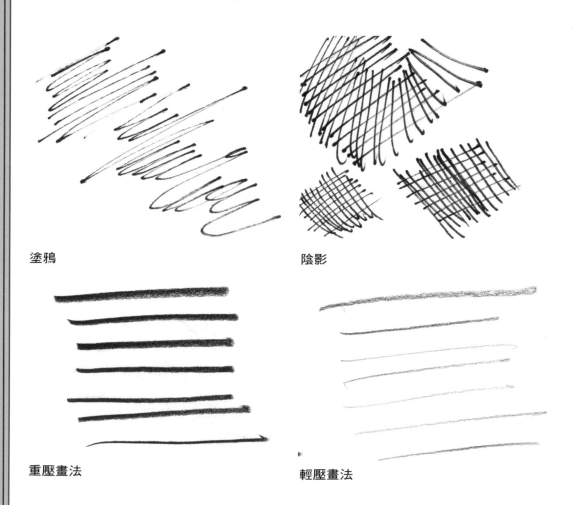

塗鴉　　　　　　　　　　　　　　　陰影

重壓畫法　　　　　　　　　　　　　輕壓畫法

使用不同的技巧來加強線條

有策略地加上一些陰影,不僅強化了剛性的外輪廓線,還創造出一種具有輕微色調的感覺。

《一艘簡單的船》
細線鋼筆,羊皮紙
(20cm×30cm)

線條畫提供了許多創意的可能性

這是一幅非常隨意的北極熊的線條畫,它展示出線條畫極大的流動感和自由度。

《北極熊》
炭精筆,素描紙
(46cm×36cm)

色調

　　色調是個繪畫術語，指的是物體輪廓線之間區域的色彩和明暗關係，色調比線條涵蓋的區間更廣，同時為明暗的變化帶來更多的可能性，帶色調的繪畫是透過明暗的對比來確定對象的形狀，而不是透過生硬的輪廓線—這更接近我們的眼睛對外形的識別。在一幅素描上加上明暗色調可以使描繪物件顯現出更強的立體感，提升外形的明確度，同時也增強一幅畫作的「可讀性」。畫色調時可以應用一些乾材料，例如木炭和粉彩等，或者用些濕材料，例如用水墨畫法，甚至，紙色本身也是色調的一部分。

使用各種色調

在這幅作品中，我使用陰影來增加色調的豐富度，為了表現暗部，我簡單地分層處理了陰影部分。

《海邊的微風》
針筆，西卡紙
（30cm×23cm）

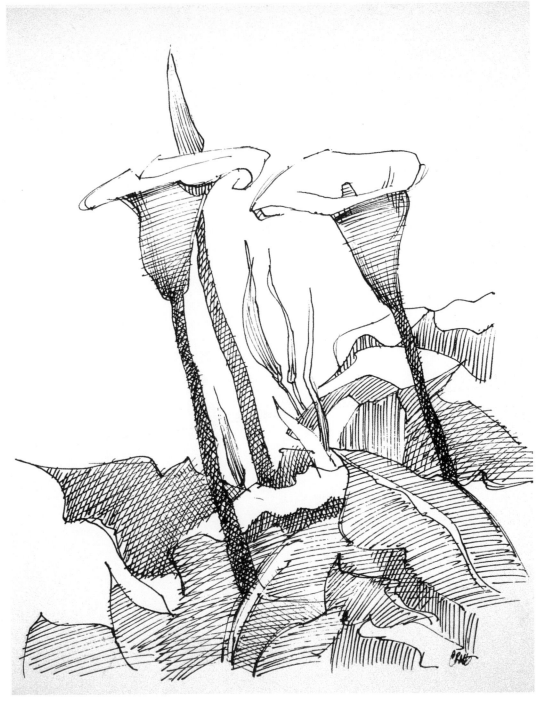

《一幅帶色調的速寫》

在這幅帶色調的速寫裡，粗放而簡略地畫出陰影，快速地完成了多層明暗色調的畫面布局，這種手法烘托出了百合花的形態。

《百合花》

針筆，西卡紙

（25cm×20cm）

明暗

明暗可以理解為特定色調的明度與暗度,在明暗中,黑色和白色位於明暗尺度的兩端,其他的灰色度則介於兩者之間,每一種色彩都有相對應的,類似漸變色帶的明暗尺度,明暗的對比和變化可以用來畫出多種效果;明暗的變化可以描繪並塑造物體的外形,同時明暗的對比可以使物體的形態更加明確,明暗的對比可以用來強化某個區域,或把觀眾的目光吸引到畫面的特定部分。無論是銜接線與線之間的區域,還是作為繪畫中的色調存在,明暗的變化都能為畫面帶來分量感,塑造外形並且建立立體空間感。

明暗使畫面更豐富

這幅隨意的炭筆線條畫,透過使用明暗技法使得畫面豐富起來。灰色調的康頌紙起到了中間調子的作用,在炭筆畫出的深色和康特筆畫出的亮色之間形成過渡。

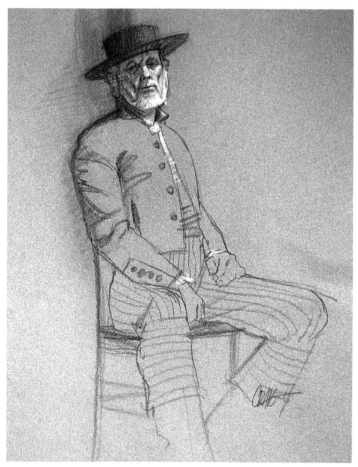

《西班牙舞者》
炭精筆和康特筆,Canson粉彩紙
(61cm×46cm)

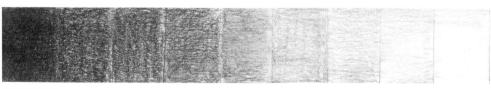

明暗尺度

使用明暗層次

當你在畫面中創造明暗變化時，應該在較淺的色調上逐層加深，最終形成由最淺色過渡至最深色的明暗層次。以你的繪畫物件作為參考物，按照需要逐層地畫出從明到暗的變化，直到畫完最暗部，這樣的訓練方法將會使你在處理明暗層次時更加得心應手。

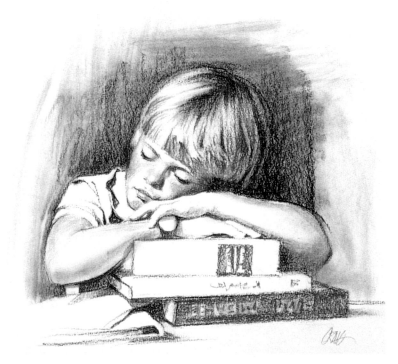

在淺色調上建立較深的暗色調
使用紅色鉛筆畫出第一層色調，然後再用炭精筆在紅色上畫出暗色調。

《打瞌睡的學生》
色鉛筆和炭精筆，羊皮紙(30cm×36cm)

逐步形成色調
從淺色調開始畫，然後逐層畫出更暗的色調。

使用明暗來創造物體的外形

　　在繪畫時，你可以使用明暗來表現物件的亮部和陰影，從而創造出物體的外形，在認真觀察物件本身的色調之後，細心而逐步地畫出明暗的變化。繪畫時一定要考慮到物件的特性，例如：圓形或是軟質物體，就應該使用柔和而漸進的明暗變化；而輪廓更尖銳的物體則應採用鮮明而急轉的明暗變化，同樣十分重要的是，當你在使用明暗變化去襯托物件外形和製造陰影的時候，一定要仔細考慮光源的位置，要確定你的畫中高光和陰影的位置，與光線的方向保持一致，同時還要考慮到各種的暗影之間的差別。陰影是指物體表面不能被光線照射的暗部區域；而投影則是指被其他物件阻擋了光線，因而形成的暗部區域。

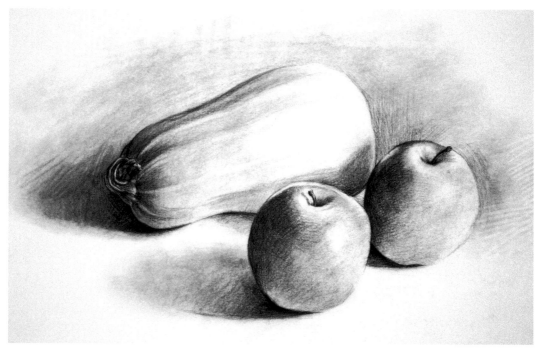

亮部和陰影是創造物體外形的必要因素
這裡的三個相對簡單的外形(一個南瓜和兩個蘋果)都呈現出淺色，這使得我們可以更好地運用陰影色調來表現它們，而單一的光源也幫助我們確定了三個物件的外形。

《三個靜物》
炭精筆，西卡紙
（30cm×46cm）

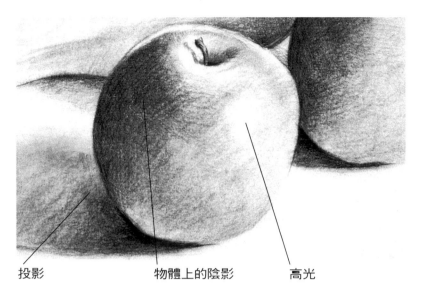

蘋果的細節

蘋果的陰影按照距離光源的近遠關係，由亮到暗逐漸加深，相似的原理也適用於蘋果的投影，投影越遠離物體就越亮。

投影　　　　　　　物體上的陰影　　　　　高光

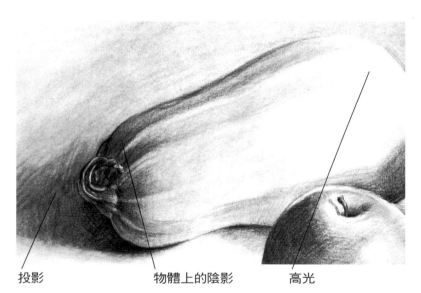

南瓜的細節

畫這只南瓜時，我使用了陰影來體現南瓜表面的棱線，要注意瓜棱的最高點（也就是光線能照到的區域）一定要畫得比較亮，而瓜棱的底部則較暗，我最後降低了畫面的明暗值，增加了更多的瓜棱。

投影　　　　　　　物體上的陰影　　　　　高光

使用單一光源

如果想要在你的繪畫物件上看出顯著的明暗變化，請確保一個光源直照繪畫物件，並且遮擋其他不必要的光源。

正負形

在繪畫的時候，出於本能大家都會去關注被畫物件中的正空間，這裡說的正空間是指真實物件的形狀或是你想畫的物件外形，很少有人會自然而然去畫同樣十分重要的負空間，或者圍繞物件的負形，其實，在所有的繪畫中都包含了正負形，而且兩個形都必須被完美呈現，這決定了一幅畫作的成功與否。

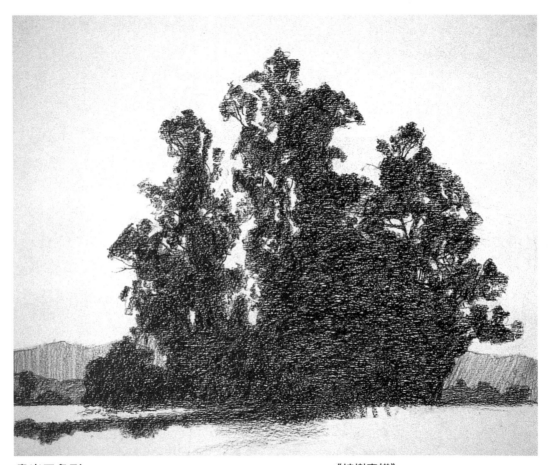

畫出正負形
在這幅素描中，這些大樹就是正形，而圍繞著大樹的淺色區域則是負形。在繪畫時，要仔細觀察正負空間形成的形狀，這些形狀構成了本幅素描的基礎。

《桉樹素描》
軟炭精筆，粗紋理素描紙
（28cm×30cm）

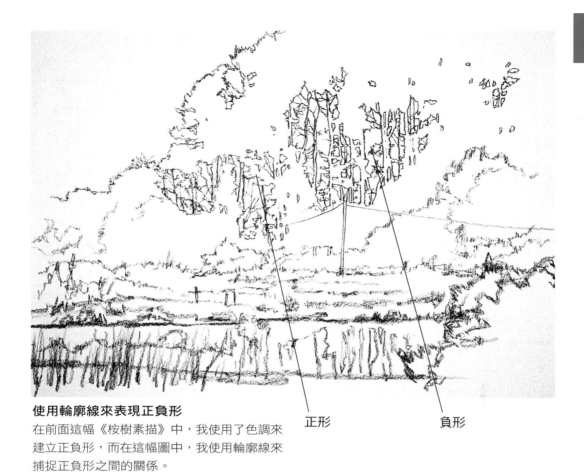

正形　　　　　　　　負形

使用輪廓線來表現正負形

在前面這幅《桉樹素描》中，我使用了色調來
建立正負形，而在這幅圖中，我使用輪廓線來
捕捉正負形之間的關係。

理解亮部和暗部

　　我們的眼睛依靠亮部和暗部來確定外形，所以，在繪畫時我們要理解亮部和暗部的基本特性，並將其作為描繪對象的重要依據。幾乎所有你描繪的物件都可以透過色調和明暗展現出來，物體的亮部：物體的這個面朝向光源，受到光線照射，這形成了物體最亮的部分—高光。

- 物體的陰影：這部分面積是指光線照射不到的部分。
- 硬邊緣線：物體外沿清晰、鮮明的邊緣線。
- 軟邊緣線：圓形物體外沿不夠清晰的邊緣線。
- 投影：指光線照射時被另一物體遮擋從而產生的陰影部分，投影通常帶有硬邊緣線。
- 反光：物體陰影中的較亮的區域，由一部分光線反射到物體陰影部分而產生。
- 核心陰影：指物體陰影中最暗的部分，完全不受反光的影響。

亮部和暗部的不同部分

這裡畫的是三個簡單的白色物體，展現亮部和暗部的各個部分，白色物體是最好的展示物件，因為它們的表面沒有任何自身的色彩變化來干擾我們的觀察。

―――――――――――
《白色的物體》
炭精筆，素描紙
（25cm×41cm）

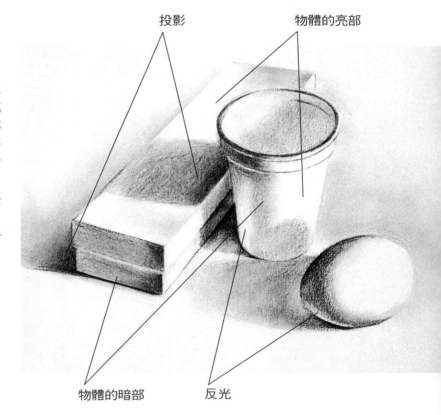

投影　　　物體的亮部

物體的暗部　　　反光

使用明暗關係來創造亮部和暗部

在這裡你將學會如何繪出一幅畫的亮部和暗部，並且符合明暗法則。由於紙本身帶有色調，則讓其在畫中起到中間調子的作用，然後在這個基礎上畫出亮部和暗部。

材料

基底
淺灰色Canson粉彩紙
（61cm×46cm）

媒介
4B和6B炭精筆軟炭條
白色精筆
白粉彩

其他材料
紙巾

1 畫出主體部分

首先，認真研究繪畫物件，然後在紙張光滑的一面，用 4B 炭精筆輕輕勾畫出主體輪廓，先不用考慮亮部和暗部。

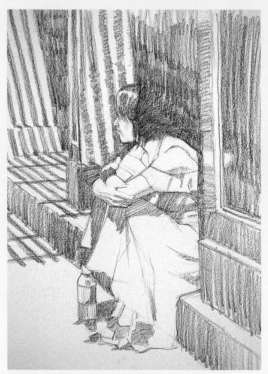

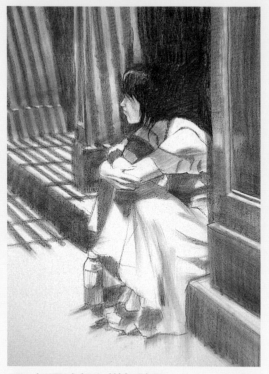

2 畫出基本的明暗變化

細眯著眼睛觀察物件,得到亮部和暗部的基本格局,然後使用6B炭精筆的側鋒,畫出暗部,特別注意畫面中較暗的部分,例如投影(60頁)。

3 加深暗部和增加陰影

換一支軟炭條,用它去加深暗部,再用一塊紙巾輕輕地擦拭畫面的碳粉,糅合色調,固化陰影和統一暗部,揉擦的時候不要過於小心,即使將碳粉塗抹到了亮部也有辦法解決,你可以將軟橡皮揉出一個尖形,然後用它去清理畫面中該留白的區域,最後在紙面薄薄地噴上一層可修改定畫液,並讓其乾透。

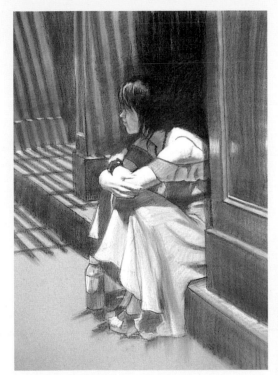

4 加強明暗對比

用白色的炭精筆畫出柔和的白色，這樣可以加強畫面中的明暗對比，例如女孩的皮膚、裙子、部分頭髮和右面牆面上的反光。

5 擴大明暗對比並完成畫稿

再一次審視本畫的主體，找到陰影中最暗的部分，然後使用6B炭精筆來調整和加強暗部的明暗值及邊緣線，接著採用同樣的方法來調整畫面的亮部，使用白色粉彩來強化畫面中最亮的部分，最後，用6B炭精筆勾勒出裙子上的圖案，並用軟質白色粉彩在必要的部位加大明暗對比。

《家庭辦公室前坐著的女孩》
木炭和粉彩，灰色Canson粉彩紙
（61cm×46cm）

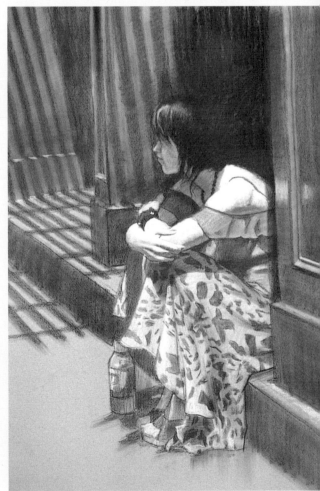

若隱若現的邊緣線

　　想要在畫面中增加戲劇性效果，可以使用"若隱若現的邊緣線"手法，"隱邊緣線"是指看上去已消失在背景中的物件邊緣線，其中，"亮邊緣線"消失於亮部，而"暗邊緣線"消失於暗部，從根本上說，隱藏的邊緣線是逐漸融入了具有相近明暗值的區域，而顯現的邊緣線則是透過明暗的對比得以塑形。

　　一個強烈的光源加上一個暗色的背景，能為戲劇性的畫面效果提供充足的條件，繪畫時，將輪廓線的使用降到最低限度，僅在沒有背景關聯的地方使用輪廓線，作為次一級的表現重點，畫面中主要的邊緣線由明暗轉換而形成，而這些邊緣線合圍成了表現物件的形態，最後，可以在物件的亮部增加一些細節和描繪性的明暗變化。

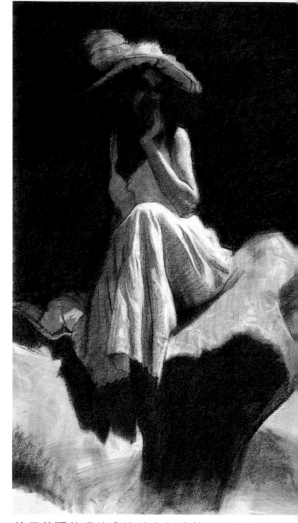

使用若隱若現的邊緣線來創造戲劇性效果
畫中的人物從背景的陰影裡浮現而出，而強烈的明暗對比創造出戲劇性效果，我使用中間色調和淺色調來塑造細節。

《岩石上的白衣女人》
炭精筆，藝用牛皮紙
（61cm×46cm）

明暗對照法

若隱若現的手法並不是新發明，早在文藝復興時期，畫家卡拉瓦喬就使用過這種方法來為他的作品增加戲劇感，明暗對照法，是一種戲劇性的，具有強烈對比的色調效果的藝術手法，在這種方法裡，物件的暗部基本上都融於背景，而讓表現主體從背景中脫穎而出。

運用若隱若現的邊緣線

材料

基底
藝用牛皮紙
(51cm×46cm)

媒介
6B炭精筆黑色軟性
粉彩

其他材料
軟橡皮、紙巾或面
紙、可修改定畫液

　　若隱若現的邊緣線能使你畫的物件看起來好像處於運動當中，這很適合表現正在跳舞的舞者，觀眾的視覺焦點會集中在人體的上半部分，而在這個部分會有大量的細節表現，與此同時，將人物的雙腿畫出模糊效果，是為了表現運動感。

1 輕筆勾勒出對象
用6B炭精筆輕輕地畫出物件的動態，一定要確保比例的準確性。

像藝術家一樣繪畫

當你在一張白紙上繪畫時，要把紙的白色當成畫面中最亮的部分，將可捏塑橡皮捏成一個尖形，然後用它擦出高光部分，就像一個油畫家用畫筆刷顏料一樣。

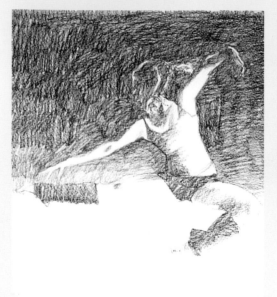

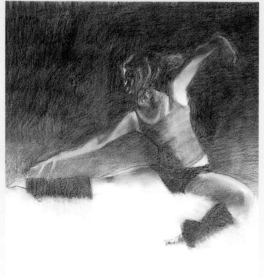

2 輕輕地畫出第一層陰影

使用6B炭精筆畫出人物身上的暗色調，但下筆不能太重，這只是第一層陰影稍後可以加深，然後用同樣的方法來鋪畫背景處的陰影。

3 柔化邊緣和清理亮部

使用柔軟的紙巾或面紙抹擦畫上的第一層色調，在動手時不要擔心將碳粉塗抹到白色區域或者邊緣線外，如果不小心擦到了亮部，你可以用軟橡皮來清理畫面，保留腿部的柔和邊緣線，暗示舞者的動作。

提高光時變換手的力度

用較大的力量抹擦，可以得到近乎純白的高光，而當你需要一個柔和的灰色高光時，要使用較小的力度。

2

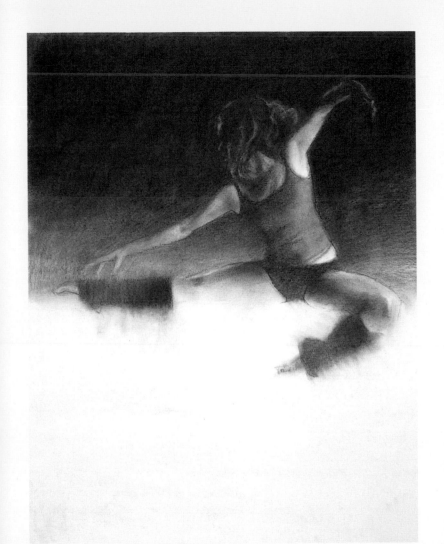

4 增加一層暗色調並加強亮部

使用軟質黑色粉彩筆，為畫面增加第二層暗色調，然後重複用紙巾抹擦，來加深暗部並使邊緣線隱入背景之中，接著把軟橡皮捏出一個尖點，用它仔細地擦出亮色調和舞者上半身的受光部分，薄薄地噴上一層可修改定畫液，並保留2至3分鐘讓它變乾。

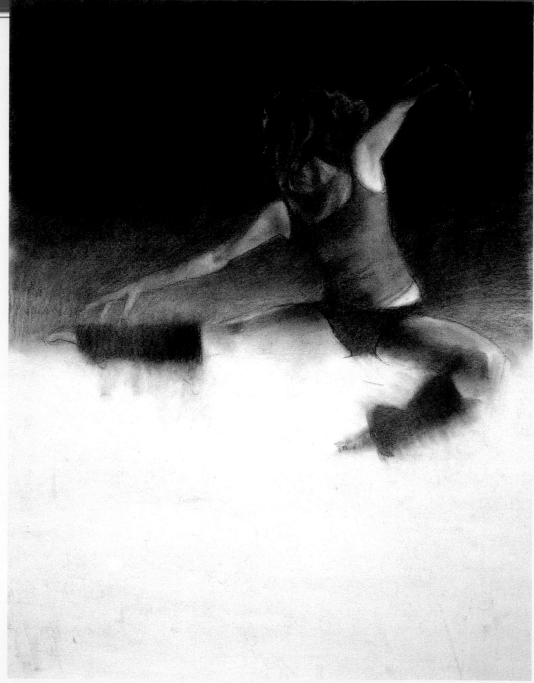

5 增加最後的細節

使用削尖的6B炭精筆小心地畫出另一層暗色調,模糊掉陰
影的邊緣,用軟橡皮細心地擦出亮部,在畫面需要雕琢的部分
添加必要的線條,並加強腿部和腳部的模糊,來強調舞蹈的動
作。

《舞者的跳躍》
炭精筆和黑色粉彩,藝用牛皮紙
(51cm×46cm)

用色調體現畫面重點

用色調體現畫面重點能帶來令人耳
目一新的感覺，你可以用少量的色彩或
簡單的明暗對比來達到這個效果。本書
中許多範例都採用了這種手法，有的用
明暗關係塑造立體感，有的體現出光照效
果，有的烘托出對象的外形，這種手法還
可以說明我們強調畫面的焦點。如何選擇
色調的作畫區域和濃淡程度，則取決於畫
家的個人習慣。一個人表現色調的時機和
能力會隨著繪畫的經驗而提升，一開始，
儘量少畫一些色調，然後在你感覺有必要
時增加色調。

少即是多
在這幅簡約而低調的畫作中，在畫面左邊以極
少的陰影來營造色調，突出重點，然後再用筆
刷和松節油來抹擦陰影。

《智慧者》
油畫棒，硬紙板
（46cm×30cm）

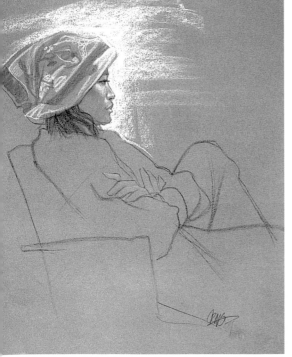

使用色調來建立畫面中的焦點
在這幅畫中我增加了重點色調來畫這個年輕
女孩的圍巾，然後在她的臉部後面增加了白
色的色調突出重點，使她的側面成為這幅作
品的焦點。

《有圖案的圍巾》
木炭和康特筆，有色粉彩紙
（51cm×46cm）

具有美感的筆觸

　　具有美感的筆觸是指變換筆跡的形態，來更好地表現畫面的主題，筆觸的美感經常被畫家忽略或認為是理所當然，因為他們關注得更多的是下筆的精確度，可是筆觸也是畫面的組成部分，所以必須考慮如何畫出筆觸的美感及其對整體風格的影響。

　　各種工具都能畫出具有美感的筆觸，而且表現形式多樣，筆觸可以是準確而精練的，隨意而自然的，柔和而感性的，流暢而帶有弧度的，或尖銳而筆直的，一種筆觸可以由濃轉淡，或由粗轉細，一些筆觸的變化，譬如快速畫出的曲線或圓圈，可以用來增加畫面的色調或體現物件的外形，嘗試用不同筆觸作畫，能幫你找到表達自己理念的藝術風格。

在同一種介質上的不同筆觸的美感
在上圖中能看到不同的筆觸類型—準確的、俐落的、急促的、柔和的，使用的都是6B炭精筆。

用具有美感的筆觸打造色調和強調外形
這幅快速完成的圓柱體素描使用明快的線條畫出輪廓，用柔和的寬筆觸表現物體的陰影。

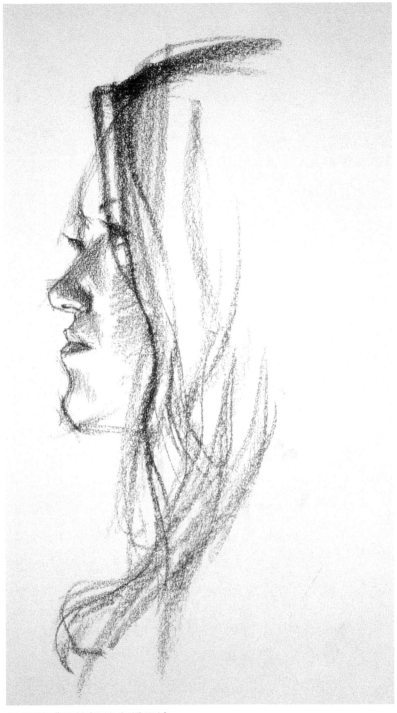

具有美感的筆觸的多種用途

在這幅人物素描中，能看到各種具有美感的筆觸，從隨意而柔軟的線條到乾脆而克制的線條。

《薩莎的側面》
康特筆，羊皮紙
（13cm×23cm）

原色調

　　原色調指的是物體本身的明暗值和色彩，不同於物體受光影變化而顯現的色調。所有的物體都有原色調：黑色的上衣、白色的襯衫、灰色的領帶、烏黑的頭髮或淺色的皮膚，儘管線描畫有其獨立性，但恰到好處地用上一些原色調能為一幅作品帶來明快感和活力，添加原色調時要有選擇性，不然可能會影響畫面的焦點，原色調一般是平面化的，或擁有些許質感，原色調會隨紙張的變化呈現出不同的風格，所以要大膽嘗試不同的媒材，才能找到你想要的效果。

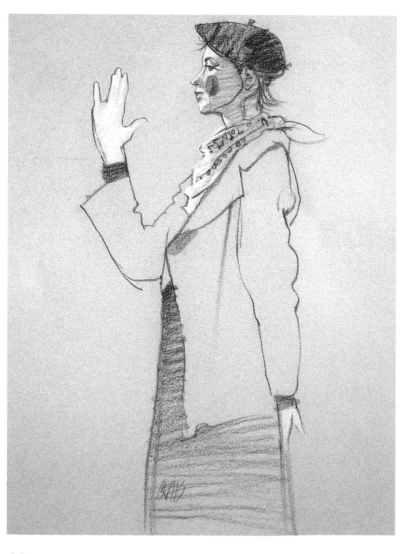

在畫面中增加原色調

這幅畫的亮部和暗部受光影影響較小，與原色調緊密相關：一頂黑色的帽子，一雙白色的手套，一件中間色調的外套和一條黑色的裙子。

《兼職小丑》
黑色和白色炭精筆，灰色Canson粉彩紙
（61cm×46cm）

結合線條和色調

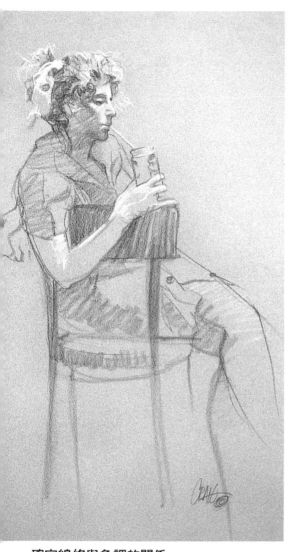

運用線條結合色調能讓一幅畫作產生特殊的個性，一幅鋪滿色調的畫作，給人僅有的感覺就是統一。一件結合了線條和色調的作品，從另一方面，邀請觀眾參與到繪畫的進程中，在一幅繪畫中線條和色調的關係可以是一對一的，或者可以成為相互附屬的角色，你的審美感受—或者可能是你在這個主題上更樂於花費大量時間的部分—將決定它們之間的關係。許多媒材或各種媒材之間的組合可以相互作用。較硬的線條和墨水的痕跡，可以有效地搭配使用，而像用木炭和粉彩或石墨和水彩也是一樣，一些令人愉快的線條和色調的繪畫是透過發現你喜歡的線條比例以及色調和你喜歡的媒介或是你感覺適合你的媒材而形成的。

確定線條與色調的關係

時限決定了這幅畫的線條與色調的比例，模特兒僅停留二十分鐘，所以只能用有限的色調來強調圖中的線條。

《休息的女服務員》
黑色和白色的炭精筆，灰色Canson粉彩紙
（61cm×46cm）

同時使用線條和色調

這幅畫大概三分之二的部分是線條畫，你要在剩下的三分之一中畫上色調，作畫時，要注意引導觀眾的代入感，因為他們將被畫中完成的色調所吸引，然後由精煉過的線條引發遐想。

材料

基底
厚銅版紙
（56cm×43cm）

媒介
4B和6B炭精筆

1 畫出對象
使用4B炭精筆，輕輕地畫出物件的比例，作為下一步繪畫的基礎。

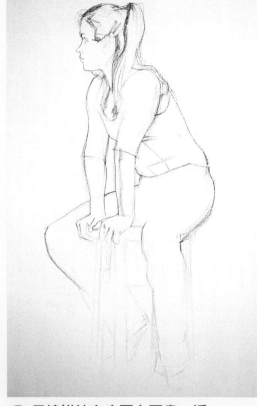

2 用線描法在底圖上再畫一遍
使用4B炭精筆在底圖上再勾畫一遍，確定外形，由於最後的畫面上會有大比例的線描，所以這個步驟重點在構思你畫出的線型及其效果。

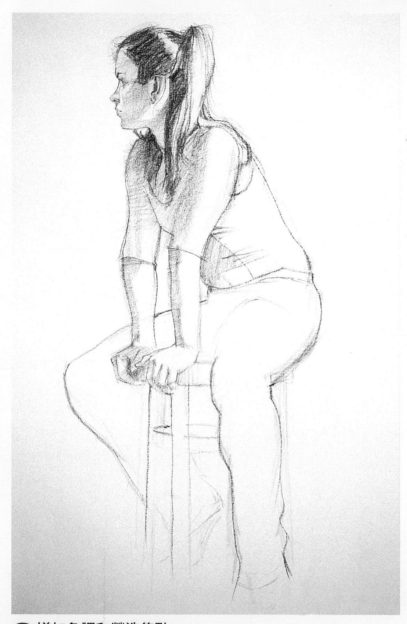

3 增加色調和營造焦點

使用6B炭精筆筆頭的一邊,開始增加色調,用柔和的、細心的
而又鬆散的、自由的方式來增加色調,然後開始增加一些細節來表
現人物的臉部,之後再畫出畫面的焦點。

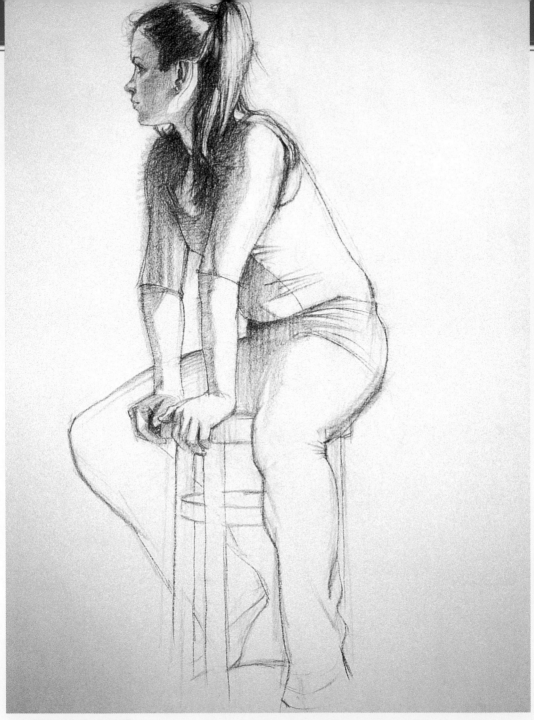

4 增加最後的細節

將6B炭精筆削尖,在淺色調上鋪畫深色調,使畫面形成更強烈
的明暗對比,研究你的畫面,看看還有什麼需要表現的。(我在手
部和面部增加了一些細節。)採用細緻的線條來強化畫面的焦點。

《勞倫》
炭精筆,厚銅版紙
(56cm×43cm)

風格

你的繪畫風格由你的創造理念和媒介材料結合而成，當然，你選擇的媒介材料也會限定你的藝術風格，例如：你要畫出堅實俐落的線條和鮮明的對比效果，使用黑色墨水筆比使用色粉筆更合適，但真正決定最終畫面效果的其實是你的創作理念，你的創作意圖是什麼？你計畫用某種材料畫出怎樣的效果？你是想自由地表達，還是要試著操練技法？你是希望捕捉瞬間的感受，還是遵循原則來繪畫？你擁有的是哪種審美風格？

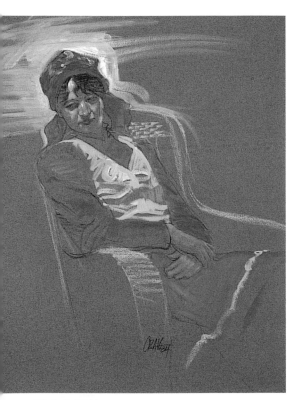

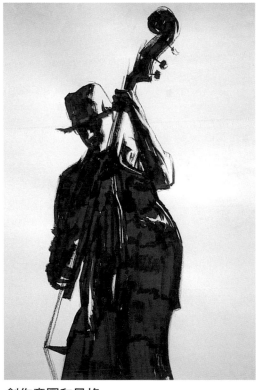

媒介和風格
這幅混合媒介的素描利用畫面的色彩和紙張的色調營造明暗變化。

《瑪麗》
炭精筆，油畫顏料和油畫棒，有色康頌紙
（56cm×43cm）

創作意圖和風格
這幅輕鬆而生動的毛筆劃運用了人物右後方的逆光，呈現出剪影效果，這幅畫的創作意圖是將主體的輪廓變成畫面焦點，學著刪減細節是一種頗具挑戰性的練習。

《低音大提琴演奏者》
毛筆和油畫棒，白色藝用牛皮紙
（53cm×43cm）

風格和意圖

你喜歡對稱還是不對稱？簡單還是複雜？你喜歡畫人物、風景還是靜物？你的構思過程是怎樣的？你觀察和考慮得更多的是線型、色調還是圖像？這些問題的答案將會決定你的個人風格。在表現藝術風格時不能取巧，不要為了塑造風格，刻意使用技巧或納入流行元素來違背你繪畫的本意，你的繪畫不應該為了風格而存在，繪畫應該來自於你的本心和你想要傳達的理念，多去嘗試，但要真誠地追隨自己的感受，你的藝術風格其實是你自身的一部分。

極簡主義手法
極簡主義手法到底能表達出多少內容？這幅畫有大量的留白，但使用了極簡單的外輪廓線和色調，這種手法一旦使用得當，傳達的內容會十分豐富，預先的計畫和恰到好處的用筆是這幅極簡主義畫作成功的關鍵。

《馬背上的人》
粉彩，有色Canson粉彩紙
（36cm×28cm）

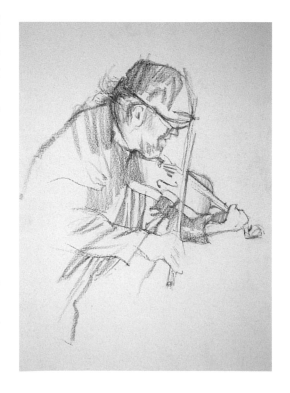

使用風格來表達意圖
這幅速寫的基本意圖是透過淡化細節，使用精煉的、粗細不同的土褐色線條來創造畫面的活力。

《拉小提琴的人》
康特鉛筆，有色Canson粉彩紙
（36cm×28cm）

繪畫的表現性

　　像書寫筆跡一樣，每一位藝術家都有屬於他自己獨特的繪畫筆觸。你的用筆方式和對繪畫物件的直觀反映，將決定這幅畫作獨特的表現性。

　　在創造表現性繪畫時，你的筆觸應該是自由的，不受約束的並相對靈動的，你不需要放棄傳統的繪畫原則，如比例和透視法則，只是下筆時稍微地放鬆一點，仔細地觀察對象，然後勾勒出大致的形態和精煉的線條，在這種情況下，筆觸的效果與對繪畫物件的還原同等重要，它們應該在表現物件時散發活力，擷取物件的本質而非細節。

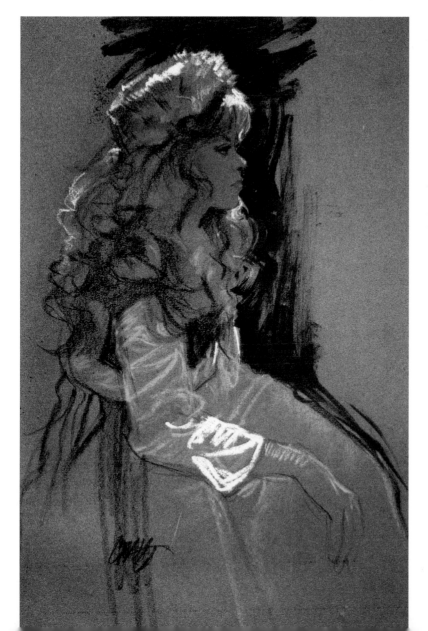

繪畫方式與繪畫物件一樣重要

在這幅畫作中使用了不同的筆觸，低調而充滿力度，我運用木炭條快速勾畫出人物的姿態，並用油畫棒簡略地鋪出畫面背景，突出人物形象。

《毛皮帽子》
木炭，粉彩和油畫棒，有色Canson粉彩紙（61cm×46cm）

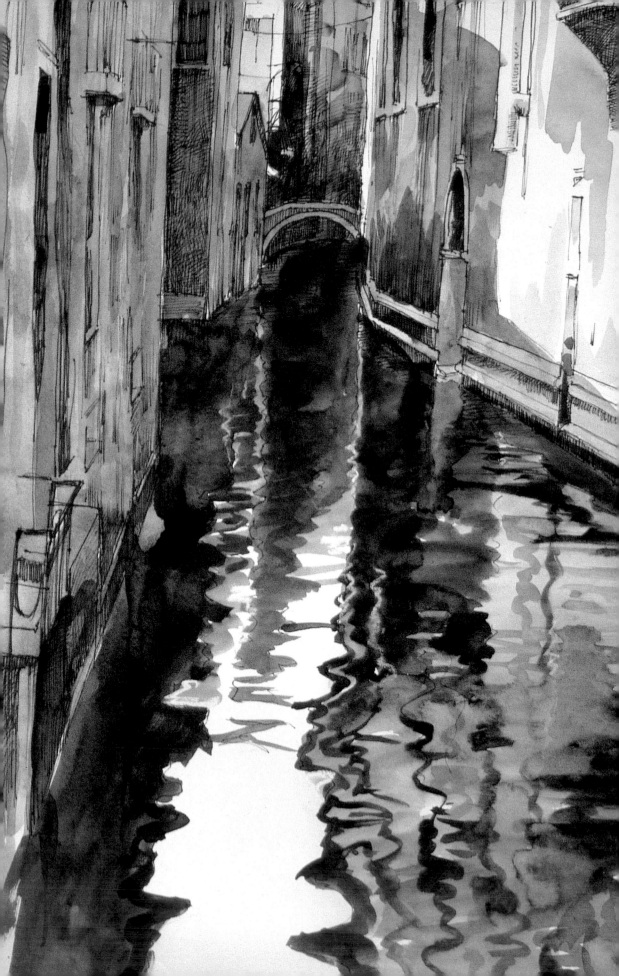

透視法則和比例

透視法則和比例是繪畫中重要的原則，因為它們增加了作品的真實性，如果你不是十分理解這些概念，可能嘗試準確地去畫透視和比例是一件令人怯步的苦差事，這一章節的目標是說明你鞏固透視和比例的知識，並且給你提供一些技法來正確組合它們。

《威尼斯小巷》
鋼筆和水彩，熱壓水彩紙
（38cm✕25cm）

什麼是透視？

透視是繪畫中最重要的法則之一，它為作品提供真實感、進深感和立體感，透視法則的概念十分簡單：同樣尺寸的物體，越靠近觀看者時看上去越大，越遠離觀看者時會越變小。透視在畫直角形時更容易被觀察到，例如立方體、住宅和樓房，畫面中重複的形狀會呈現出前進或後退的效果，例如成排的窗戶、杆子、汽車、杯子或罐子，都呈現透視法則。當它們在空間中向後延伸時，它們的尺寸逐漸縮小，當畫中的元素延伸到遠處時，它們會聚集於地平線上的消失點，地平線通常被定位於視平線上，而視平線會隨著觀看者的高度和位置變化。

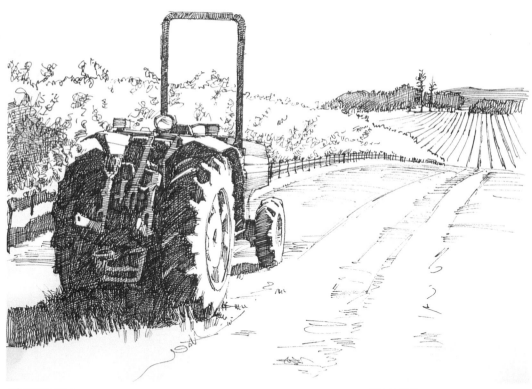

透視的例子
這幅鋼筆素描是體現透視法則的好範例，它重點表現出前景處拖拉機和遠處樹林的形態特徵，並畫出多束匯聚線延伸至遠處的葡萄園。

《拖拉機》
針筆，繪圖紙
（24cm×32cm）

繪畫中的透視被分為三種基本類型：一點透視、兩點透視和三點透視(112-117頁)，藝術家們必須反復地檢查透視圖的準確性。由於在一幅作品中所有的元素必須準確地統一在透視關係中，所以在一幅畫中包容的元素越多，想要突現令人確信的透視效果就越具有挑戰性。

　　透視是個幾何學的概念，並被用於機械製圖，但一旦透視法則被準確而優美地運用，它會給任何一個場景帶來必要的真實感和美感。

透視中的橢圓形
從透視角度觀察，一個正圓形看起來會成為橢圓形，以一定的角度觀看時，注意觀察橢圓形是如何顯現出由近到遠的變化的。

正面觀看的圓

成角度地觀看

視點

從根本上說，視點是指能觀察到對象的位置或角度，運用透視法則時對視點的考慮是十分重要的，因為這會幫助你有效地建立物件在空間中的立體感，藝術家必須在試圖透過使用透視法則展現深度之前，建立這幅畫的視點。

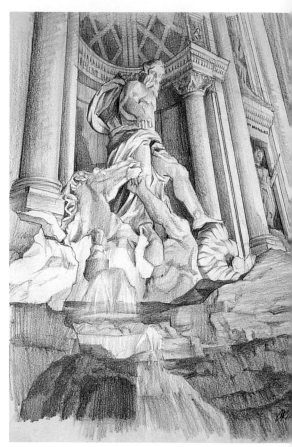

仰視圖
這幅素描使用的是一個低位的視點，有時也被叫做"仰視圖"。

《特萊維噴泉的觀》
石墨，素描紙
（30cm×20cm）

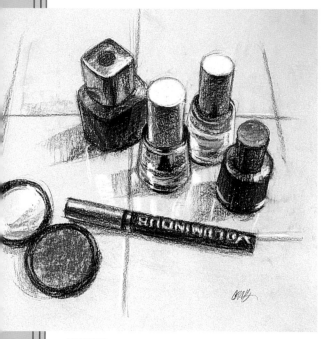

俯視圖
這幅粉彩素描擁有一個高位的視點，採用的是從上往下的觀看角度，這種透視類型有時又被叫做"俯視圖"。

《化妝品》
粉彩和康特鉛筆，繪圖紙
（36cm×36cm）

視點需要規劃

這幅簡筆圖展示了這個獨特視點的多種角度，注意輪子一開始就要用直線去勾畫，而不是連續的曲線。

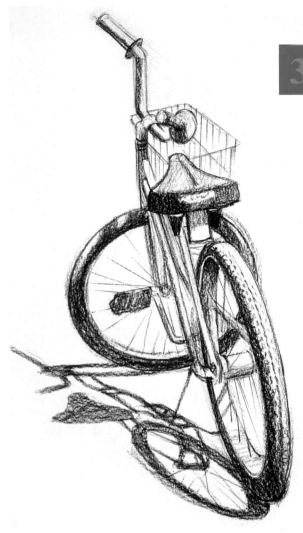

保證下筆的準確度

在畫出物體的輪廓後，我在畫面中加入細節，並使線條變得柔和起來，由於這輛自行車的獨特視點(通常自行車畫的都是側面)，所以我在下筆時必須不斷地檢查物件的角度和比例。

《兩輪自行車》
木炭，有色Canson粉彩紙
(41cm×30cm)

繪畫前的計畫

在開始繪畫之前，要先確定好想使用的透視類型，你不必把畫面打上格子來作畫，但要對這幅畫有個基本規劃，才能確定在畫面中的哪些部分採用透視法則。

使用進深感來展示透視法則

　　當使用透視法則的時候，一定要記住離得遠的物件尺寸必然會變小，垂直的線條會一直保持垂直，但是水準的線條向著地平線延伸和匯聚時，將會產生角度的變化，這種進深的視覺效果會透過畫面中重複形狀的排列變得更強烈。

創造進深感

這幅鋼筆淡彩畫展示出重疊排列的外形、聚集的線條和變化的比例是如何創造進深感的，大而醒目的前景元素配合遠處包括人物背影在內的元素產生了進深感。

《狹窄的街道》
鋼筆和墨水，西卡紙
（36cm×28cm）

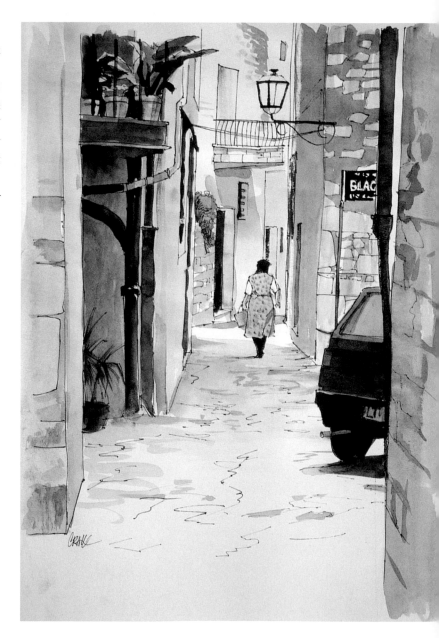

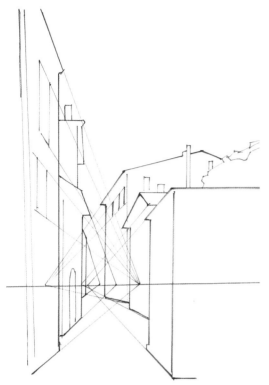

透視圖解

這幅透視圖解是我在完成《街道》之前畫的，
也是為了營造符合現實的進深感而作的構思
和計畫。

透視應用

這幅狹窄的街景圖使用了一點透視(112頁)，增
加的牆面肌理使畫面不再充滿生硬的機械感，
並且帶來了趣味性。

《街道》
石墨，繪圖紙
（36cm×28cm）

一點透視

　　一點透視是透視法則裡最簡單和最基本的形式，當觀看者正面觀察一個場景內的物件，可以使用一點透視，這種技法只使用一個消失點，所有向後延伸的水平線匯聚於此點，而所有不向後延伸的水平線都平行於畫面，保持完全水平狀態，俯視長形走道的視角最適合表現一點透視，在這裡，天花線和地基線都明顯地朝消失點匯聚，在一點透視的畫面中增加引人注目的光照效果，可以創造出強烈的視覺衝擊感。

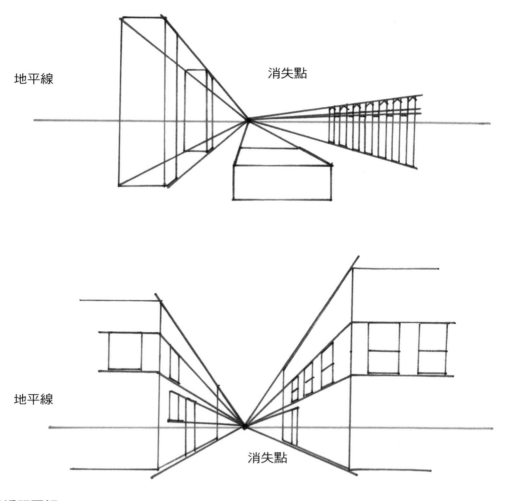

一點透視圖解
這些一點透視圖解說明瞭單一消失點的基本原理。

一點透視的應用

畫面中向後延伸的建築物比例逐步縮
小，而增加的強烈的明暗對比，為畫
面增加了戲劇性效果。

《威尼斯小巷》
鋼筆和水彩，熱壓水彩紙
（38cm×25cm）

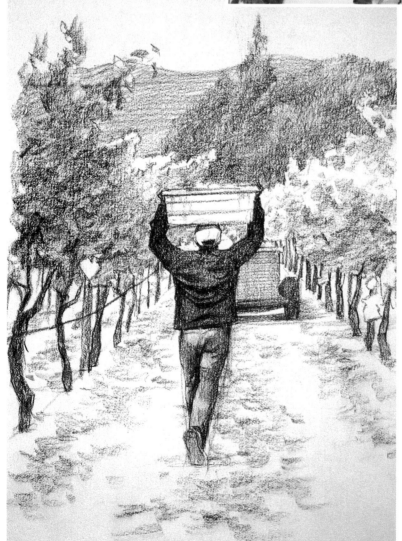

使用一點透視營造
真實的進深感

在這幅運用一點透視
的畫中，路邊的葡萄
樹叢起到了柵欄的作
用，引導視線向遠方
延伸，層層疊加的圖
像排列也加深了這種
進深感。

《卸貨途中》
木炭，繪圖紙
（25cm×13cm）

兩點透視

通常我們在場景中觀察物件時會帶有一定角度，在這種情況下我們傾向於使用兩點透視，如同其名稱提示的那樣，這種透視包括了兩個消失點，而所有的水平線看起來會向兩端的消失點匯聚，並隨著我們觀察的角度而變化，由於觀察物件的視角不同，在畫面中會出現多重兩點透視的情況。

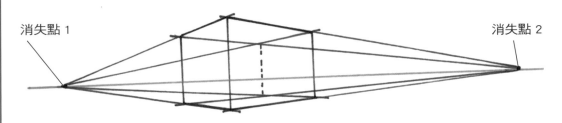

一個形狀，不同的兩點透視

這幅圖解展示了在不同視點，使用兩點透視法觀察一個立方體得出的效果。

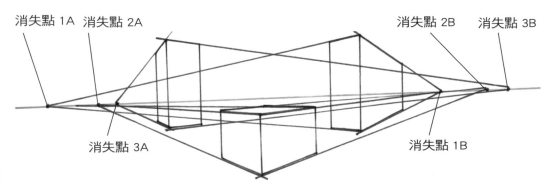

多種形狀，兩點透視

這幅圖解展示了運用兩點透視法在不同的角度觀察多個物體外形。

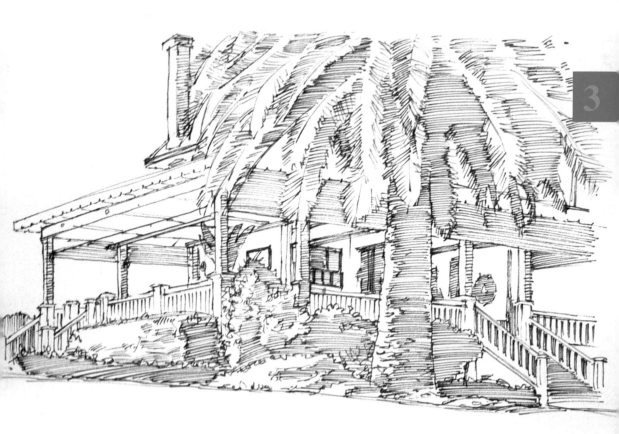

兩點透視範例

這幅墨線素描是一幅很不錯的兩點透視範例，
幾何形建築物的邊緣線向左右兩個消失點延
伸，其中左側的匯聚感更強烈，由於觀看者
的視平線低於門廊，所以消失點也在門廊的
高度以下。

《漂亮的門廊》
針筆，西卡紙
（15cm×25cm）

三點透視原則

　　三點透視原則運用在觀看者仰視或俯視主體物件的時候，
不同於一點透視和兩點透視只體現在水平線上，三點透視還包
含了垂直線，垂直線匯聚於第三消失點。如果觀看者仰視物件，
垂直線將聚集于視平線之上；如果是俯視，垂直線將聚集於視
平線之下，試想仰視一棟超高層建築，這棟建築物的垂直線會
向上聚集，反之，當你從這個建築物的頂部凝視下方，同樣的
垂直線條會向下聚集。

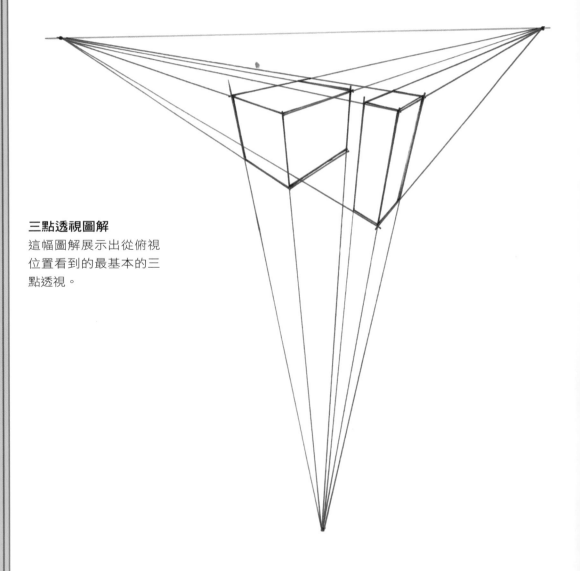

三點透視圖解
這幅圖解展示出從俯視
位置看到的最基本的三
點透視。

三點透視的運用

在這幅圖中，我使用了三點透視使畫面看起來像是觀看者從下往上仰視這些建築物。

什麼時候使用三點透視

當畫家從較高或較低的位置觀察物件時，可以使用三點透視，在繪製圖形時，一定要考慮觀看者的視平線與物件的關係。

什麼是比例？

　　要創作出一幅精準的繪畫，必須依靠對比例的正確理解和詮釋，簡單地說，比例只不過是尺寸之間的關係，開始學習比例的最簡單的方式之一，就是借助十二英寸的尺，例如，一個物件的長度與尺的一半相當，則是六英寸；與尺的四分之三相當，就是八英寸，丈量尺寸是處理比例的最簡單、最機械的方法，但是，當難以確定物件的精確尺寸時，一個藝術家必須要學會更為微妙和敏銳地觀察和表現比例。

使用視覺標記表現比例

這幅畫我運用了視覺記號—比如物件服裝上的褶皺和她坐在凳子上的姿勢—來表現準確的比例。

《一套清爽的服裝》
木炭，康特筆和白色粉彩，有色Canson粉彩紙（61cm×46cm）

　　找到畫面連接不同形狀的點或"界標"，例如：在畫面中的哪一點，是手與杯子的側面相交處？是杯側的四分之三處還是八分之五處？反復的練習會提高你正確表現比例的能力，練習用眼睛去估算和比較尺寸，將提高你對比例細微變化的敏感度。

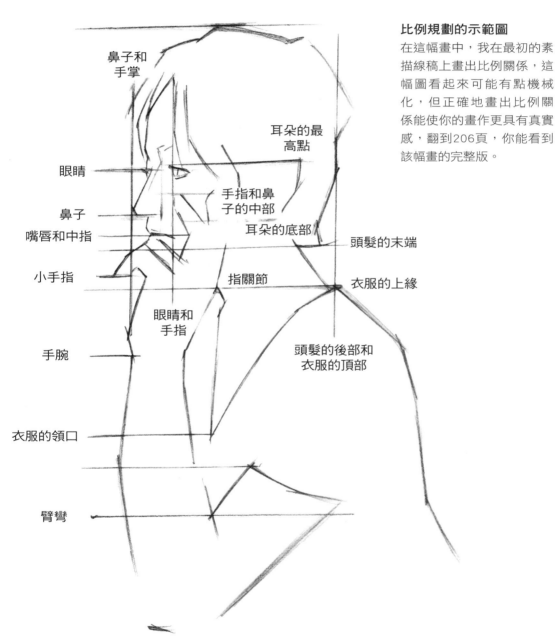

鼻子和
手掌

耳朵的最
高點

眼睛

手指和鼻
子的中部

鼻子

耳朵的底部

嘴唇和中指

頭髮的末端

小手指

指關節

衣服的上緣

眼睛和
手指

手腕

頭髮的後部和
衣服的頂部

衣服的領口

臂彎

比例規劃的示範圖

在這幅畫中，我在最初的素描線稿上畫出比例關係，這幅圖看起來可能有點機械化，但正確地畫出比例關係能使你的畫作更具有真實感，翻到206頁，你能看到該幅畫的完整版。

使用標記線

　　繪畫要表現點與點之間的距離，一般使用標記線即可，標記線是畫在紙上的極少的筆觸，能用來標明物件的一條視覺邊際線，而在這條邊際線的基礎上，可以標出整幅畫的全部邊際線，如果先目測距離再確定距離，將會更好，標記線能夠說明你畫出基本的草圖或物件的結構。

使用標記線的草圖
這幅使用標記線的草圖展示如何建立畫面中的關鍵節點。

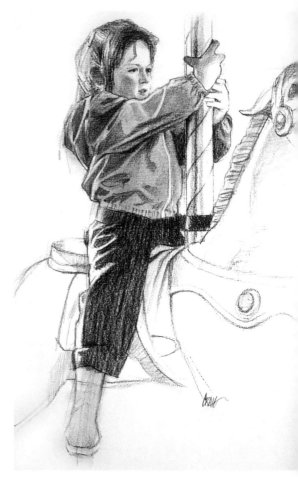

畫滿標記線內的部分來完成作品
一旦你用標記線規劃好畫面中的比例，添加細節就十分簡單了，在畫標記線時，一定要把畫面的背景也納入進來，畫面的背景能為作品的正確比例提供額外的參考點。

《騎木馬的女孩》
木炭，銅版紙（36cm×25cm）

使用尺寸的關係

仔細觀察物體之間的大小關係，是另一種畫出準確比例的方法，在動手繪畫之前，比較各種物件的高度和寬度，並用標記線記下它們之間的區別。

3

重要的尺寸關係
儘管這是一幅簡單的油畫作品，但是繪畫物件們的高度和寬度之間的尺寸關係必須把握準確，才能畫好這幅畫，這批玻璃器皿和水果的尺寸、外形相對簡單，但經過畫家的排列，在畫面中呈現出了趣味。

《玻璃和水果》
油畫，Gesso基底畫板
（51cm×61cm）

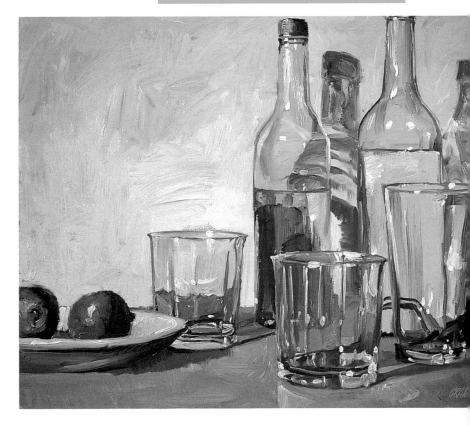

使用網格

網格是解決比例問題的一個很好的方法，網格可以說明你確定畫面的中心，並把畫面分為四等分或甚至更小的部分，畫面的劃分將建立節點，可以說明你在畫面中準確地將繪畫物件的各個部分定位元，在繪畫之前，許多畫家會在畫布上畫出實線網格，然而，我更建議使用輕筆觸在畫面的頂部、底部和兩邊做出標記，搭建出虛擬的網格，許多藝術家會為設計、構成或內

使用網格來確定比例

畫面四周的網格將畫面分成多等分，畫面內部的十字線網點確定了決定比例關係的關鍵點，大概在人物腰線的位置標出畫面的中心點，正好在腰帶的右邊，你可能需要將作品分成八等分或接近八等分，以便測量和繪製。

《時髦的人》
木炭，銅版紙
（61cm×46cm）

容畫小畫稿，一旦完成小畫稿，就必須將其等比例放大來保持它的比例完整性，而使用網格是完成這一步驟的最準確的方法。

　　在小畫稿上，繪製出一個與之同大的網格，然後將它分成四等分、八等分或更小的單位，接著在主畫面上畫出相同的等分，將小畫稿上的內容一塊塊等比例放大，移至主畫面上，同時要使物件上的參考點與網格中的對應點一一匹配。

使用網格來組成畫面

這幅工人素描的重點在於人物位置的擺放，以及人物與葡萄園的連接，借助網格圖，你能看出繪畫物件與交叉點、水平線和垂直線之間的關係。

《工人》
細線鋼筆和木炭，羊皮紙
（14cm×19cm）

網格的用法

當你準備直接在網格上作畫時，可以使用深色的實線網格，在其他的情況下，淺色的"虛擬"網格更合適。

使用視覺標記

比例與測量和對比緊密相關，測量時，必須在繪畫物件上找到關鍵的參照點或視覺標記，視覺標記包括了物體角度的劇變(例如拐角)，物體之間明顯的色調變化(例如不同的衣服)，兩條線的交叉點是最好的視覺標記，另外一種說明你正確排列畫面元素的方法就是對齊，當畫面中的不同元素可以排成行時，就可以使用這種方法，垂直對齊或水準對齊的效果是最好的。

使用視覺標記

這幅四分之三後視圖裡有許多視覺標記，使得繪製比例更容易了，衣服上的大量折痕是最有用的視覺標記。

———————————————
《背影》
康特筆，繪圖紙
(56cm×43cm)

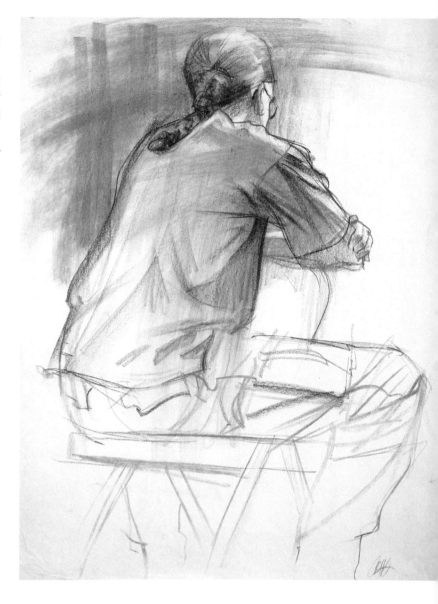

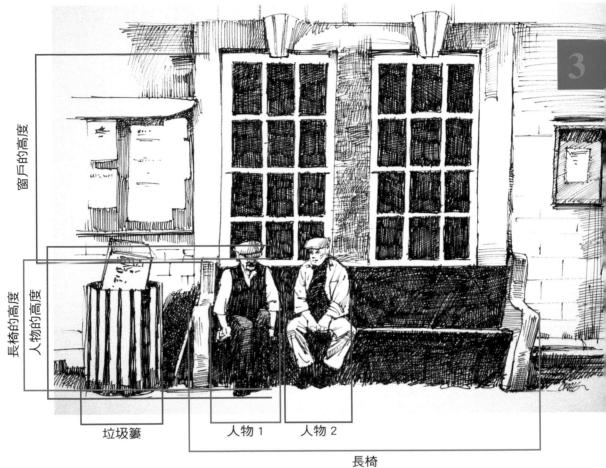

窗戶的高度

長椅的高度
人物的高度

垃圾簍

人物 1　人物 2

長椅

比例的圖解

一幅畫作中的元素越多，其視覺標記也就越多，在這個幅畫作中我透過
將空間按比例關係劃分為不同的分區，簡化了物件之間的比例關係。

《朋友》
極細的針筆，西卡紙
（20cm×30cm）

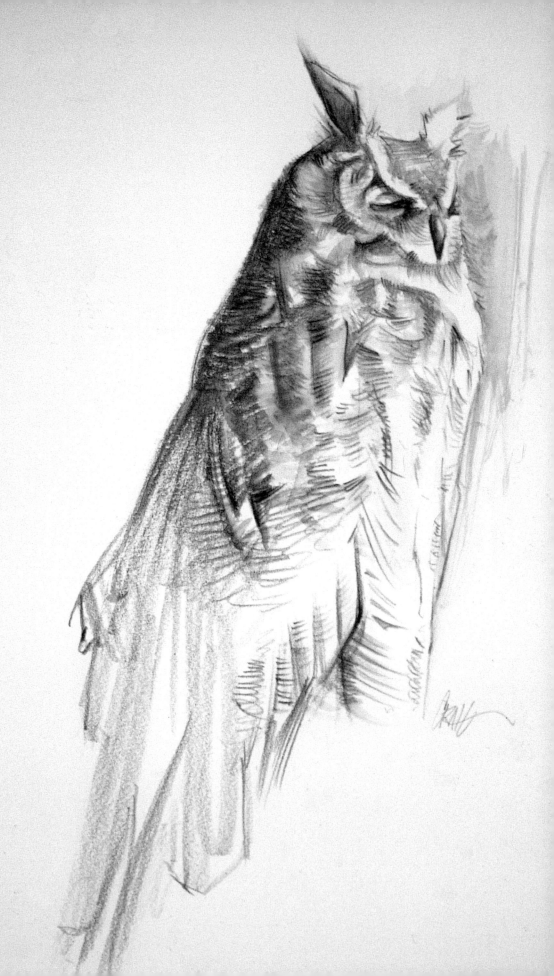

構成和草圖

許多人都想知道，究竟什麼是草圖？草圖，是指用隨意或簡略的方式完成的繪畫，一幅草圖可能在任何地點、任何時間完成，它可能由簡單的線條，交叉線畫出的暗色調，鉛筆、木炭、墨水或其他繪畫筆觸組成。草圖是由創作意圖定義而成，一幅草圖通常是畫家不想畫完的非正式的畫作，然而，也有許多草圖本身就被視為完成的作品。

草圖通常作為藝術家的練習而存在，也是藝術家觀察和研究有興趣的主題的一種方式，它可以提高眼和手的協調性、繪畫的技巧和觀察的敏銳感，它還能讓藝術家嘗試不同的繪畫風格、媒介、技巧和構圖方式。

《古老的智者》
水溶性色鉛筆，西卡紙
（41cm×30cm）

草圖的構圖

　　規劃構圖是草圖重要的目的之一，透過草圖，你可以探究構圖的各種問題，例如在哪裡擺放主體，在哪裡裁剪畫面等。在草圖裡，追求的不是精準度，而是繪畫物件在畫面中的擺放位置，這使藝術家更關注構成，而把細節塑造放在了下一個階段，對畫面樣式的探索是草圖的另一個功能，在草圖的構圖中，可以嘗試水準的或垂直的，正方形的或長方形的各種畫面樣式。藝術家可以用任何能想到的畫具來繪製草圖，不管是運用色彩還是只用鋼筆都能畫出想要的效果，要選擇讓你感到舒服和自然的畫具。

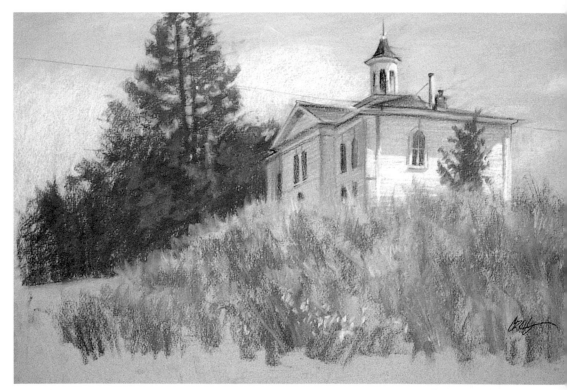

表現構成

這是阿爾弗雷德‧希區柯克驚悚電影《群鳥》中的校舍，我想要在畫面中營造出相似的氣氛，所以我需要一個有點不穩定的構圖，最好的解決方案是：在這個長方形的橫構圖中將房子放在遠離畫面一側的位置。

《〈群鳥〉裡的房子》
木炭和硬質粉彩Canson粉
彩紙(23cm×41cm)

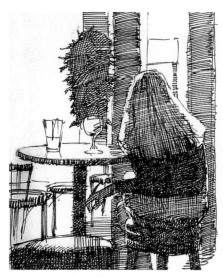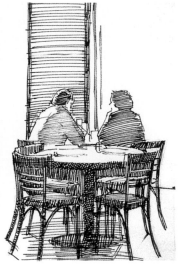

用草圖來表現繪畫物件

在這幅畫中，我專注於表現室內空間的建築輪廓、傢俱的幾何形和人物的造型，從前景人物到背景人物的比例變化為畫面帶來了進深感和趣味性。

《在餐館》
針筆，描圖紙
（13cm×23cm）

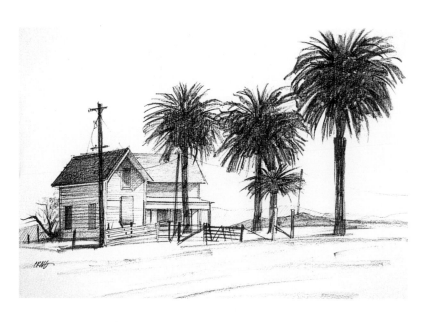

用草圖表現外中的建築和環境

方方正正的老房子被優美而細長的棕櫚樹叢襯托出來，柵欄和直線型元素也為整個構圖增添了豐富度。

《西部公路上的房子》
石墨，繪圖紙
（19cm×28cm）

焦點

　　焦點是畫面裡最引人注意的區域，作為一個藝術家，你可以透過各種手法，引導觀眾的視線到你希望的地方。建立焦點的方式之一，是用更多的細節強調一個區域，同時弱化其他區域的細節，你還可以使用更強烈的明暗對比和色彩來製造焦點，而就像匯聚線一樣，一些構成性元素也能引導視線投向焦點，一個有效的焦點不僅能吸引注意力，而且還能向觀眾釋放資訊並帶來愉悅的觀感，要記住，在一幅畫中也要提供一些讓眼睛可以休息的區域。

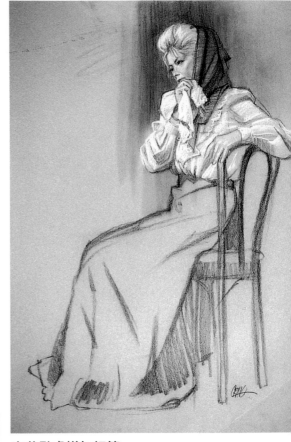

在焦點處增加細節

為了在這幅人物素描上建立焦點，我簡化了人物的軀幹和裙子，然後在臉部和臉部的周圍增加了更多的色調和細節刻畫。此外，我還在頭部的後方增加了深色進行強調，來進一步增強焦點對觀眾的吸引。

《頭巾》
木炭和康特筆，有色Canson粉彩紙
（61cm×46cm）

變換空間分佈，帶來趣味

在你的作品中，可以變換繪畫對象周圍的空間分佈，帶來不同的趣味，可以嘗試對描繪物件的尺寸、形狀和四周留白進行改變，這也是一種發現令人激動的新焦點的好方法。

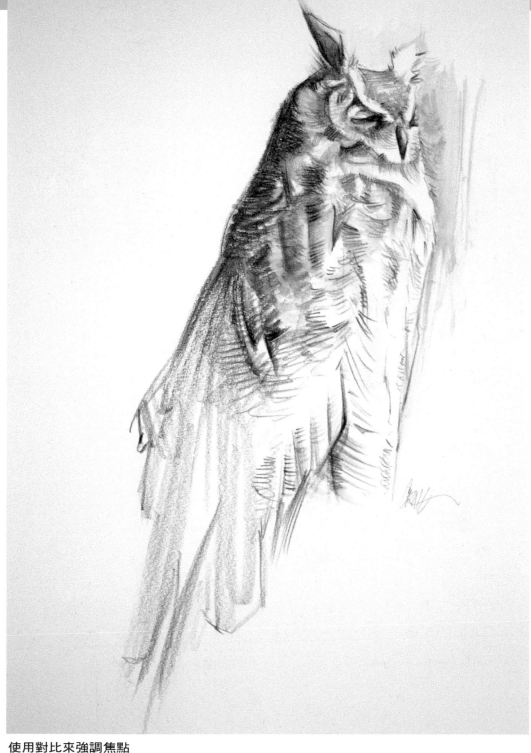

使用對比來強調焦點

這幅草圖的焦點在貓頭鷹的頭部，我使用黑色和兩到三種土褐色調進
行描繪，並用一些水在貓頭鷹的頭部周圍進行渲染，起到強化焦點的
作用。

《古老的智者》
水溶性色鉛筆，西卡紙
（41cm×30cm）

建立焦點

要建立一個焦點，並確保焦點區域帶給人的趣味性勝過畫面的其他部分，否則，畫作會看起來會單調無味。你可以透過不同的方式來建立焦點：

加強明暗對比，觀眾的視線會自然而然地被對比最強烈的區域所吸引。

構圖，使用線條來引導觀眾的視線瀏覽畫面和指向焦點。

清晰度和細節，透過控制在不同區域使用的描繪性細節的數量，你可以控制觀眾的視線在每個區域停留的時間，細節可以完整呈現於受光區域，或消隱於暗影部分，你也可以運用簡化的線條和色調來繪製大幅畫面，用充滿更強烈和更生動細節的小幅畫面來點綴其中，對於你不想重點表現的區域，則有選擇地忽略那些不重要的細節。

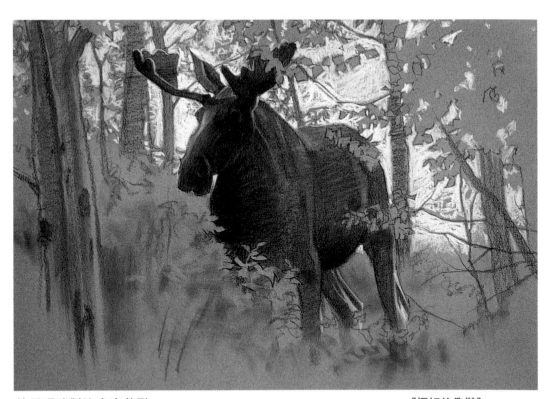

使用明暗對比突出焦點
在這幅畫中，我透過強烈的明暗對比突出麋鹿。同時，運用更柔和的、更隨意的線條和色調來表現麋鹿周圍的地貌，地貌中的細節也被弱化了。

《極好的偽裝》
木炭和粉彩，有色Canson
粉彩紙(30cm×46cm)

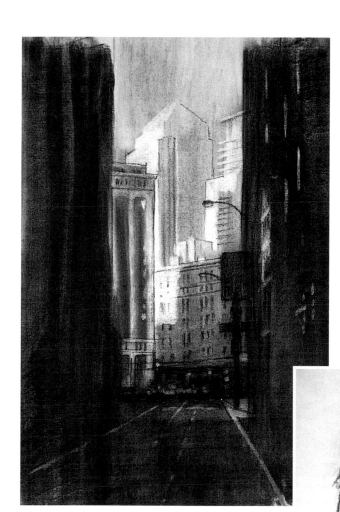

利用構圖和色調的變化將視線引導至焦點

為了畫出這幅陰影中的城市景觀，我在大片的陰影區域保留了極少的細節，這樣便可以將觀眾的視線引導至背景處。在背景處，我使用了更多的色調變化，而畫用清晰線條描繪的細節則使得靠近地面的部分變得生動起來。

《從陰影中望去》
木炭，繪圖紙
（36cm×28cm）

省略細節來建立焦點

在這幅炭筆畫中我省略了大量的畫面信息，並使底部留空，不做表現。用線條和少量的色調表現頭部的細節，吸引觀眾的注意力，黑色的頭髮，臉部的塑造和額外的線描突出了焦點。

《吉普賽人》
木炭，銅版紙
（56cm×43cm）

畫面佈局

　　大多數畫面的佈局都是矩形或正方形的，但這並不代表全部，非常規的畫面佈局可以讓你用新的方式去思考構圖和對空間的整體使用，寬的水準佈局會使人想起連綿狹長的街道或風景，而窄的垂直佈局通常意味著非常高大的對象，但是這兩種佈局也不是唯一的選項，在繪畫中應該忘記陳規，打開思路去尋找其他的可能，這樣你將會得到各式各樣的靈感。

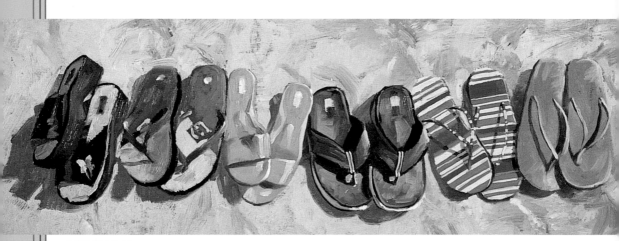

創造性思考
一個寬的水準佈局通常會用於表現狹長曲折的街道的全景畫面，而我將這種佈局使用在描繪擺放在沙灘上的一組拖鞋上，我將這組圖像舒服地放置於非常寬的圖幅中，當然豐富的色彩和圖案也為這幅作品增加了趣味性。

《拖鞋》
油畫顏料，Gesso基底畫板
（30cm×91cm）

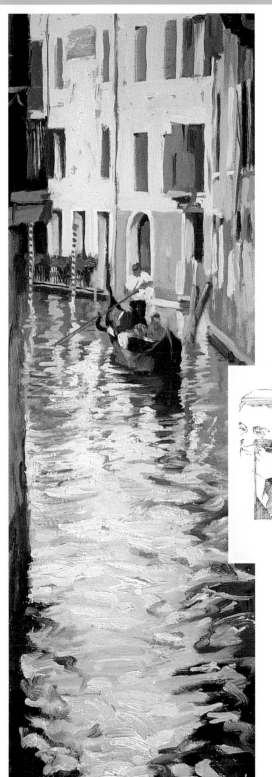

新的佈局能激發出令人激動的創作方式

說起風景畫，人們通常會想起正方形佈局或水準佈局，偶爾也會運用垂直佈局。這幅作品展示的就是對不同佈局的探索：一個極豎長的佈局，畫面底部的大量抽象的負空間增加了這幅作品的趣味性，這種獨特的佈局應用向我們展示：使用出人意料的手法能得到不同的畫面效果，雖然這只是幅小畫，但最後可能會變成一幅大作。

《長長的運河》
油畫顏料，Gesso基底畫板
（51cm×15cm）

打破關於構圖、設計和主體的常規

這幅無序的雞尾酒會作品包含了許多的獨立的小圖像，描繪出各種親密的瞬間，因為這次酒會上有三十位元出席者，所以數字也作為設計項目被納入了畫面。

《雞尾酒會》
針筆，冷壓紙板
（23cm×61cm）

構想圖

　　由快速繪製的構想圖開始創作進程，你可以探索各種構圖的可能性，並為最後作品做好規劃，構想圖通常是粗糙和概括的，在創作的過程中僅僅起到示意圖的作用，儘管畫構想圖主要是為了解決構圖的問題，這種方法也可以幫助藝術家得到一些新的想法，有趣的概念、特別的視點、記憶中迷人的景色或其他任何能激發你靈感的元素都可以在構想圖中表現出來，一

嘗試用構想圖表現光影
這幅圖用粗體的交叉陰影線呈現出強烈的明暗對比，襯托出畫面中的麋鹿，使用帶有紋理的圖案表現出風景的美感。

《三隻麋鹿》
針筆，銅版紙
（11cm×14cm）

張令人激動的畫作或照片都能成為靈感的來源，然而，還要在畫面中加入其他的視覺元素才能使作品完整，比如增加一個圖形，快速完成的草圖能將構思呈現於視覺，這也能使你對畫面效果進行評估，你也可能在構想圖中找到一種視覺樣式或元素，來創作更優雅或更完美的作品。

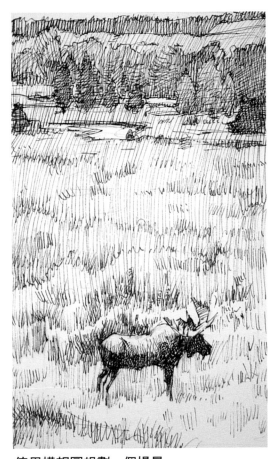

使用構想圖規劃一個場景
在畫面上部繪出不規則的植物外形是為了與畫面下部醒目的大角麋鹿形成對比。

《孤獨的大角麋鹿》
針筆，銅版紙
（18cm×10cm）

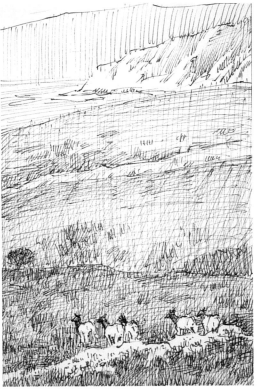

使用構想圖探索構圖
這幅快速完成的構想圖是為了探索暗部形狀和亮部形狀之間的關係。

《春天的小麋鹿》
細線針筆，銅版紙
（16cm×11cm）

簡略草圖

　　一幅簡略草圖是完整作品的前奏，它只包含了必要的資訊，來說明藝術家決定完成作品的方式，簡略草圖不是用於觀賞，對於觀眾，它會顯得抽象甚至難以理解。然而，簡略草圖有它存在的價值，因為它讓藝術家可以探索作品的各種變化，增加或刪減畫面的元素，嘗試不同的畫面佈局，簡略草圖的繪製方法和媒材可以有很多種，但是那些可以快速、流暢完成繪畫的選擇才是最好的，快速繪製能促使你專注於必要的元素，而避免被細節所困

簡略草圖不同於最終作品

在這張繃好並預先刷上色調的亞麻布上，我用一支細線畫筆畫出對象，在繼續深入之前，反復檢查比例和透視的準確性是很重要的。

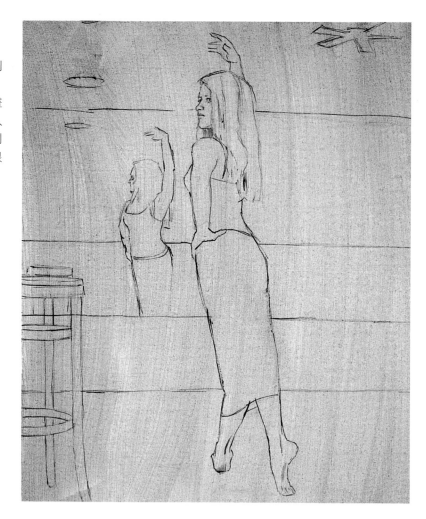

擾，鋼筆、軟質鉛筆和木炭有助於快速完成畫作。在薄紙板和薄羊皮紙上你能用一幅畫覆蓋另一幅畫，快速地完成修改，這些紙面也易於下筆和上色調，你的草圖可以由隨意的線條組成，也可以用色調的變化來建立明暗關係。

4

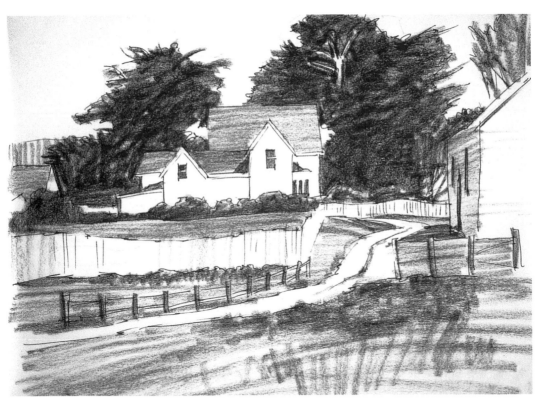

簡略的外景草圖
這幅快速完成的外景草圖處理好了物件外形的變化、明暗關係和整體構圖，完成這幅畫之後可以進行室外光線下的繪畫研究，但是我也可以拿它來研究色彩關係或畫一幅完整的作品。

《雷耶斯角的房屋草圖》
木炭，牛皮紙
（28cm×cm36）

外景草圖

外景草圖是一種很好的練習方式，並且由於可以隨意選擇工具，其繪畫過程是讓人愉悅的。一個速寫本，一個速寫本或者一張帶有畫板的繪圖紙基本上是對材料的全部要求，鋼筆、鉛筆、木炭、水彩或粉彩都是完成外景草圖的合適畫具，任何物件都可以在外景草圖中表現出來：餐廳裡的靜物、建築的構造如一棟樓房，或是一顆樹苗、一艘小船、一個人像的細節，或是街道上的車輛，任何的表現手法都可以運用在場景描繪中：從鋼筆速寫到小型水彩畫的各種技術手段都可以應用到這裡，動手之前要做好準備並拿出積極性。

室外寫生

室外寫生指的是在外景處進行繪畫，在室外寫生中能清楚而直接地觀察繪畫物件，而這也使你能立即將繪畫對象轉換成草圖或畫作。

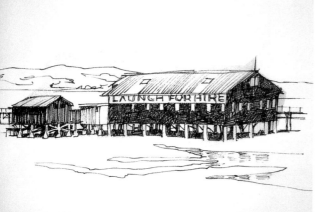

建築物草圖

在這裡，我將線條和帶色調的外形相結合，畫出了建築的形態，我使用簡略的線條畫出遠山和倒影。

《發射站草圖》
針筆，羊皮紙
（28cm×36cm）

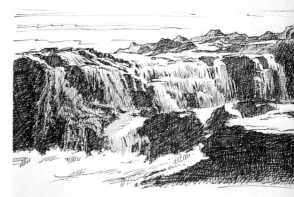

海景草圖

這幅運用交叉線陰影法的草圖是一幅油畫的構想圖，畫中湍急的流水圖案和岩石的形狀是這幅畫要處理的首要關係。

《太平洋水瀑》
針筆，白報紙
（20cm×30cm）

使用參考源

　　我喜歡將設想圖的另一種方式稱之為"可行性"。這種方式將兩種或更多的參考源納入一個畫面中，從而在繪製大畫之前就能弄清楚創作意圖的可行性，除了基本構圖，多種參考源在透視和受光上也不能衝突，一定要解決設想圖中所有的不一致，這樣最終作品中的透視和受光才會準確。

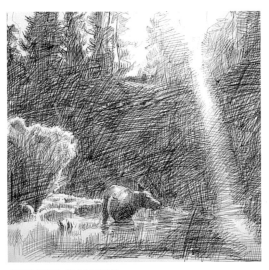

使用照片為參考源

一張帶有戲劇性光線，有衝擊力的優質照片成為這幅草圖的外景參考源，同時，它也為我找到合適的新增對象帶來了靈感。從我拍攝的很多照片中，我挑出了麋鹿作為新增對象，在一個晚上我完成了這幅原子筆草圖，看看這種組合是否可行。

―――――――――――――――――――
《清晨的麋鹿》
原子筆，繪圖紙
（20cm×20cm）

完成的作品

在完成草圖後，我覺得這個構圖是可行的，而草圖中的黑和白激發了我的興趣，使我在油畫中採用了近乎單一色調的配色方案。

―――――――――――――――――――
《光暈》
油畫顏料，亞麻布
（61cm×61cm）

選取參考圖片

即使你對景而畫，拍攝一張照片作為參考也是有必要的，在以後的繪畫中也可能用得上。

水彩速寫

當你畫外景時，會更容易將注意力放在畫面的明暗關係上，在這裡，老卡車與周遭的廢棄物一起組成了一個有趣的繪畫主題，一旦畫完所有的暗部，白色紙張將使卡車更加突出，將深褐色與調色盤上的每種色彩調和，這會使所有色彩變得柔和，並且使畫面更為和諧。

材料

基底
熱壓水彩紙
（20cm×30cm）

水彩顏料
焦赭色
鎘紅色
法國群青色
樹綠色
土黃色

媒介
05號針筆

刷子
25mm 平頭筆刷5號
或7號的貂毛圓頭
畫筆

其他材料
調色盤
紙巾

1 畫出構圖
用.05號針筆在熱壓水彩紙上畫出簡單的線條圖。

4

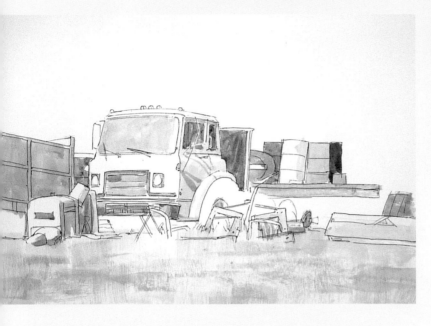

2 添加水彩淡彩

使用五號貂毛圓頭畫筆輕柔地畫出水彩效果，畫出色彩和明暗關係。將25mm平頭筆刷沾滿顏料，在紙巾上塗抹後用筆刷橫掃畫面（這被稱為乾皴法效果）。

3 增加亮部效果

使用五號貂毛圓頭畫筆將焦赭色和法國群青調勻，然後加水稀釋，畫出你看到的亮部，然後，在卡車部分少量地畫上鎘紅和焦赭色的混合色，來表現色彩的變化和特性，再增加另一個色彩層次來使畫面變亮，並加強物件的明暗值。

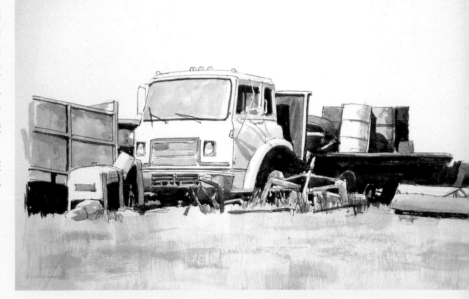

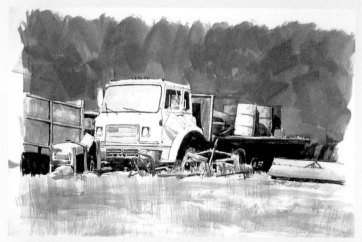

4 鋪畫背景層次

用25mm平頭筆刷和樹綠色、土黃色和少許焦赭色的混合色，在底部畫出背景的葉子，用同一筆刷和土黃色畫出乾皴法效果，表現前景的灌木叢。

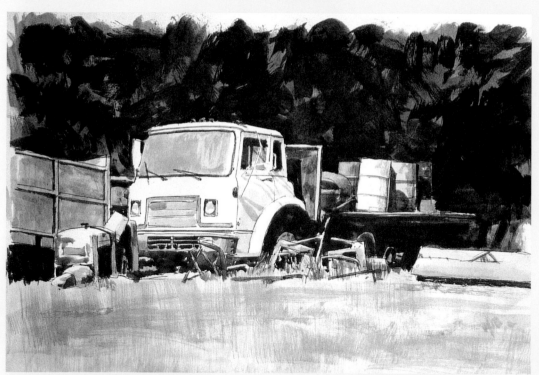

5 增加細節和做最後的調整

憑藉乾皴法，用7號圓頭貂毛畫筆在背景樹葉處畫出不規則的黑色筆觸，強調畫面中的白色卡車，最後做一些線和色彩的調整，這幅水彩速寫就完成了。

《年久失修的白色卡車》
針筆和水彩，熱壓水彩紙
（20cm×30cm）

144

攜帶一個速寫本

　　大多數藝術家會攜帶一種風格或多種風格的速寫本，速寫本有兩個基本用途：一、能讓你隨時畫出自己的想法，或做視覺記錄。二、如同日誌，以一種整潔而好看的筆記本的形式讓你保存自己的想法，藝術家會在速寫本上畫滿小速寫、滿幅畫、不透明水彩、水彩畫習作，寫下所有輔助視覺呈現的筆記，速寫本的尺寸可以小至10cm×13cm，大至23cm×30cm，速寫本可以是皮質包邊或螺旋裝訂，從有色紙、布里斯托爾紙到牛皮紙，可以採用不同紙張，這些變化為每一位藝術家提供了多種可能性，我建議你一直隨身攜帶一個速寫本，因為你永遠不會知道一個絕佳的物件或念頭何時會出現。

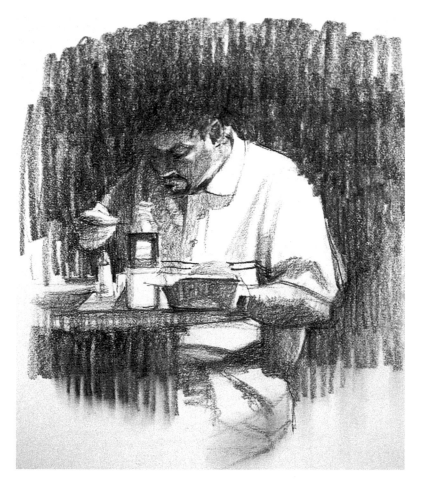

用速寫本做視覺筆記

一個在咖啡館用餐的人是很好的表現物件，因為這個人物的動作是重複的，這使你能夠反復看到同樣的姿勢。

《午餐》
石墨，繪圖紙
（20cm×20cm）

描繪一個休息的人物

正在休息的人物是一個提供固定姿勢的模特兒。竅門就是在人物醒來之前，盡可能快地畫完。

《入睡》
針筆，描圖紙(9cm×18cm)

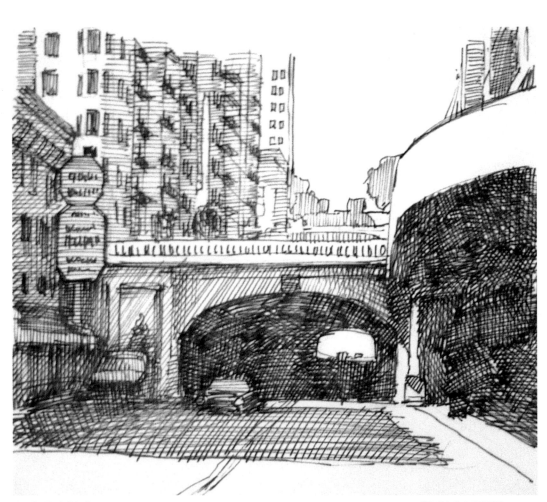

都市風光速寫

這個三藩市市的隧道使具有強烈明暗對比的構成得以實現，成為一幅獨特的都市風光畫。

《斯托克頓隧道》
針筆，描圖紙
（13cm×15cm）

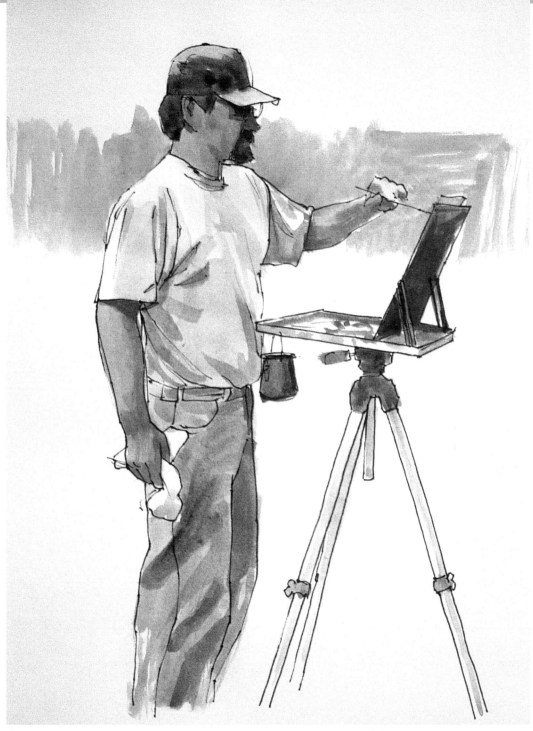

描繪靜止的人物

藝術家經常會把正在繪畫的其他藝術家作為
表現對象，這是一種定格特別時刻的方式。
這裡畫的是布萊恩・布拉德，一位偉大的風景
畫家，這是我們一起在本地的葡萄園繪畫時我
捕捉到的畫面。

《繪畫中的布萊恩》
鋼筆和水彩，繪圖紙
（28cm×22cm）

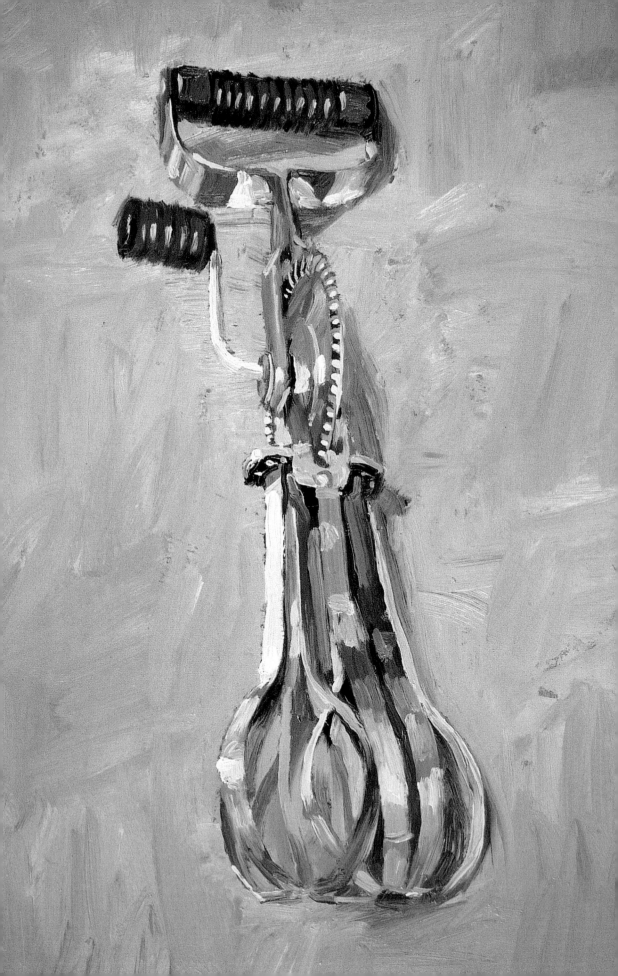

繪畫的主題

我應該畫什麼？這是一個許多藝術家努力想弄清楚的問題，而最好的答案就是：什麼都畫。你畫的主題越多，你的藝術能力越會全面發展，而當你面對一個新的主題時也不容易畏懼，因為，你在畫不同的主題時，你的觀察技巧和手眼協調能力將會得到提高。

　　風景、建築、物體、動物和人物都是讓人感興趣的藝術主題，每一個潛在的主題都有它獨特的個性，給你新的挑戰，增強你的能力和藝術洞察力，而唯一發現自己在繪畫上真正的興趣點的方法就是盡你所能地去練習。

《攪拌器》
油畫顏料，美森耐畫板（Masonite penel）
（46cm×36cm）

149

風景畫

　　風景畫包含了自然環境中各種各樣的主題，在風景畫中，自然界的主題包括了田野、山嶽、岩石、懸崖、雪、水、樹、被砍倒的原木、樹葉和雲，風景畫也涵蓋了公路、小徑、小木屋、籬笆、橋和指示牌等物件，藝術家可以選擇近距離描繪單一的物件，比如樹幹，也可以選擇退一步表現全景視野。

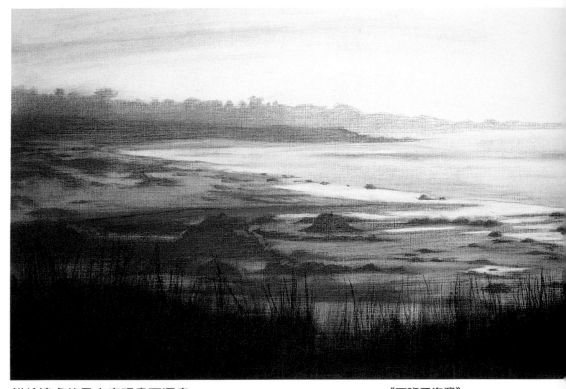

描繪遠處的風來表現畫面深度
這幅畫沒有清晰的邊緣線或幾何形元素，是連貫的自然風景畫的代表之作，由分層手法表現出景深感，我從背景處較淺的顏色開始，逐漸過渡到前景處最深的顏色。

《西班牙海灣》
木炭和曲線奧特羅鉛筆
（STABILO CarbOthello），
有紋理的畫紙
（20cm×36cm）

風景畫的質感

　　質感是風景畫的一個重要部分：雲的柔軟，岩石的堅硬和樹皮的粗糙都是值得表現的特質，通常在畫風景畫時，描繪單獨的物件不如展現出整體的質感，例如，在畫一棵樹的葉子時不要畫出每一片樹葉，而應表現所有樹葉的質感。

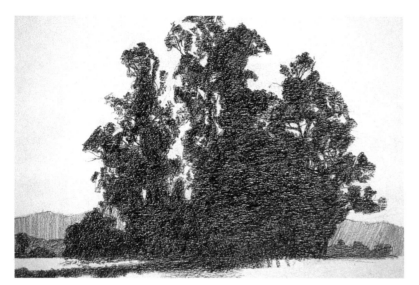

使用暗示的力量
我沒有採用寫實畫法，而是用炭筆的側鋒畫出柔軟的色調，表現出一片居高臨下的樹叢的剪影。

《桉樹素描》
炭精筆，粗糙的繪畫紙
（28cm×30cm）

組合不同材質和邊緣線，增加趣味性
在這幅畫中，我將樹叢模糊的邊緣線與其抽象的倒影相結合，而用倒下的原木橫亘畫面，帶來更確定的邊緣線。

《白色老原木》
粉彩，Canson粉彩紙
（30cm×38cm）

風景畫的採光

　　光照條件是畫風景畫時要考慮的另一個重要因素，當你在完成一幅室外寫生(140頁)時，光線的品質、持續時間和投射角度的不同將會給畫面帶來完全不同的影響：陰天會有漫射光，使物件的圖案和外形在畫面中占主導地位，晴天時，光影的對比會更為強烈，一天中，時段的不同也會影響光照的強度和陰影的長短。

在風景畫中表現光和陰影
晴天時，你的繪畫對象會有非常明顯的陰影，明顯的陰影意味著一個強烈的光源在影響你的繪畫物件，所以，陰影本身也成了畫面構成的重要部分，陰天時，光線減弱的結果之一就是陰影變得較為不明顯。

《葡萄園中的陰影》
炭精筆、曲線奧特羅（STABILO CarbOthello）鉛筆和硬質粉彩，灰色Canson粉彩紙
（28cm×41cm）

使用色彩創造出陽光的效果

這幅快速完成的油畫是一幅室外寫生，為了營
造出陽光遍佈畫面的效果，先畫出中間色調和
陰影，然後再畫出陽光（在這幅畫中是橙黃色）
，貫穿全畫，畫面上陽光的淺色部分會讓人感
受到強光源的照射。

《在謝姆河》
油畫顏料，美森耐畫
板（Masonite panel）
（30cm×41cm）

畫一幅風景

　　粉彩是可以直接在紙上混合的乾性材料，有效地使用粉彩則需要練習，實用技術之一是色彩差異法，這種技法是指在冷色占優的區域加入少量的暖色，而在暖色占優的區域加入少量的冷色，並且，在色彩變化中同時使用硬質和軟質粉彩(在這幅範例中需要的硬質粉彩會多於軟質粉彩)。

材料

基底
(25cm×33cm)
有色Canson粉彩紙

媒介
土褐色鉛筆
4B 炭精筆
一套硬質和軟質粉彩

其他
紙巾
可修改定畫液

1 畫出元素
在有色Canson粉彩紙上，用土褐色鉛筆按照比例粗略地畫出風景畫中物件的外形。

2 增加暗部色調
使用4B炭精筆，畫出暗部的形狀和陰影，再用紙巾輕輕地將炭粉擦勻，在紙面噴上一層薄薄的可修改定畫液，並讓它乾幾分鐘。

5

3 塗出第一層色彩

用硬質粉彩畫出與風景相近的色調和色彩，畫粉彩時下筆不要太重，因為這是第一層色彩，在它之上你要繼續作畫。

4 增強色調的變化

根據你在風景中觀察到的，增加色彩的變化，在暗部色調中尋找微妙的冷暖變化，使用已有的色彩，調整背景處的形狀和邊緣線。

挑選粉彩

使用適合自己的調色盤會對作畫有幫助，確保你的粉彩套裝裡既有柔和的色彩，又有醒目的色彩。

5 運用軟質粉彩
使用軟質粉彩，開始在整個畫面上營造更強烈、更確定的色調，我在中景處的葉叢上運用一系列的黃色，在前景處的草地上畫出色彩的變化，為整幅畫帶來明亮的視覺元素。

6 繼續完善細節
畫出帶有微妙色調的光線，使背景處樹木和山崗的輪廓更分明，在中景的葉叢再進行一輪雕琢，運用不同的黃色達到豐富而有肌理感的效果，在前景的草地上畫出明亮的光線，創造色彩和質感的變化，噴上可修改定畫液並讓它變乾。

7 完成你的作品

使用軟質粉彩進一步強調關鍵元素的色彩和亮度,使用白色和淺藍灰色粉彩提亮天空,使山崗和樹木的形狀變得清晰,由於可修改畫液會使畫面色彩變暗,所以在這個階段不要使用,相反,可以透過添加底板和玻璃鏡框來保護你的作品。(見294頁~297頁)

《地中海的春天》
木炭、曲線奧特羅(STABILO CarbOthello)鉛筆和粉彩,有色Canson粉彩紙
(25cm×33cm)

畫建築

　　畫建築物不同於畫風景，因為建築結構中包括更多的幾何形而不是有機形，建築包括更多的直線條和清晰的邊緣線，建築形狀中的大多數線條是水平的和垂直的，某些細節也許包括曲線或角，但是總而言之，建築最大的特徵就是直線條。

描繪建築物
畫建築速寫時要集中注意力於透視和比例的準確性。

———————————
《老海鮮餐館》
針筆，繪圖紙
（28cm×36cm）

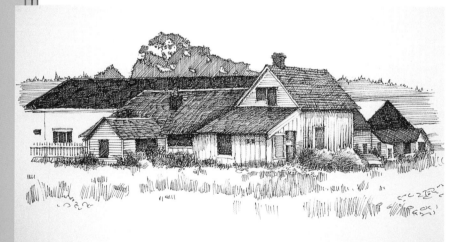

強調建築的線條和角度
在這幅畫中，我用陰影和線條強調建築的角度的變化，觀察建築群的視角也展示了它們角度的美。

———————————
《門多西諾的建築群》
針筆，高級繪圖紙
（25cm×41cm）

158

建築畫的透視

因為建築大多是龐大的幾何形體，所以透視是一幅建築畫必不可少的組成部分，當你畫多個建築時，會感覺尤其明顯，以透視法描繪空間和距離，為形狀帶來立體感，並幫助你確定前景、中景和背景。

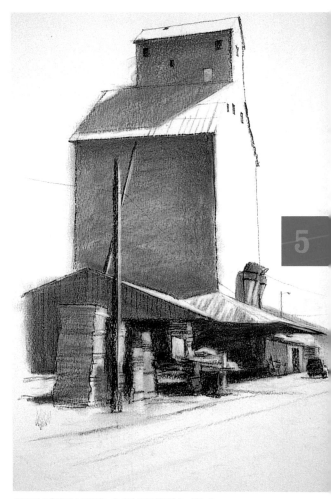

在建築的各方面運用透視
使用色調的變化來展示建築的形狀，我運用了三點透視創造出仰視視角，確保在描繪窗戶時也要運用三點透視。

《紐約一角》
石墨鉛筆，牛皮紙（36cm×28cm）

運用透視法則為多建築圖增加趣味
在這幅畫中我納入一系列小而昏暗的建築，使得仰視視角更為強烈，凸顯出這棟大建築物的高度。

《真正的高大》
曲線奧特羅(STABILO CarbOthello) 鉛筆 、粉彩和炭精筆，繪圖紙
（46cm×36cm）

建築畫的採光

　　像在風景畫中一樣，光線在建築畫裡，尤其是在構圖中起了重要的作用，尤其要注意光影作用產生的視覺樣式，當強烈的光線投射在建築物的直線條和硬邊緣線上時，畫面的空間將會進一步被生動地分割開來。這就是在你的構圖中，亮部和暗部的形狀會成為重要元素的原因。

使用陰影線描繪光和影

在穀倉龐大而傾斜的輪廓裡，我用陰影線描繪出光影效果，我將一些區域的陰影線畫得更密一些，創造出深沉而幽暗的色調。

《獨特的穀倉》
針筆，熱壓畫板
（30cm×41cm）

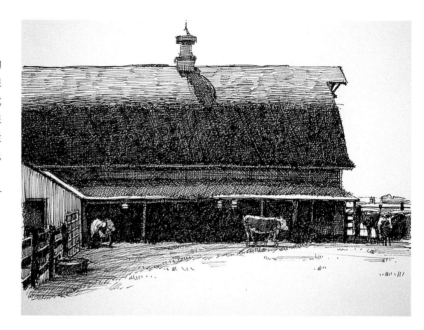

用自然元素修飾建築物邊緣

在這幅畫中，建築物光滑的線性特質與周圍樹和灌木的不規則邊緣形成了鮮明的對比。

《水邊的筒倉》
水彩顏料，
熱壓水彩紙板
（30cm×41cm）

畫建築

在石膏底材料上作畫，你可以增加色彩，對色調進行去除和再操作，Gesso基底使你可以在材料表面增加質感（對於炭和石墨這類媒介），可以防止水溶性顏料（比如水彩顏料）滲透紙面，可以用大筆刷將Gesso基底塗在紙面上。

材料

基底
冷壓插圖畫板
（36cm×46cm）

水彩顏料
焦赭色
群青色
樹綠色
土黃色

筆刷
1 號豬鬃圓形筆刷
6 號或 7 號貂毛圓頭畫筆
4 號或 6 號豬鬃平頭筆刷
細線畫筆

其他
工藝刀
面紙
Gesso基底
紙巾

1 初步構圖

將焦赭色和群青色混合並稀釋，用細線畫筆淡淡地畫出構圖，勾勒輪廓時要用直線，並特別注意比例、透視和角度。

2 畫出色調

用6號或7號貂毛圓頭畫筆畫出大面積的色調，保持圖像的整體感和一致性，讓紙的原色成為穀倉的白色；當你在Gesso基底上運用水彩顏料時，會產生浮水印和色漬，不要著急，這是你想要達到的效果的一部分。

3 增加細節

用小筆刷或面紙清理和簡化建築物陰影部分的色調，開始描繪建築物的細節和旁邊的草叢，在陰影部分需要加重的地方添加暗色，並在建築的前部畫上一層淡彩，用濕潤的4號或6號豬鬃平頭筆刷凸顯出屋頂上已褪色的印字，再用濕紙巾將一片雲擦成兩朵。

5

4 添加陰影和更多細節

用6號或7號貂毛圓頭畫筆配以焦赭、群青、樹綠色顏料,從背景到前景,畫出更多的草叢,在建築後面畫出暗色的樹,在建築和陰影處增加更多的細節,必要時,在屋頂處提亮更多淺色。

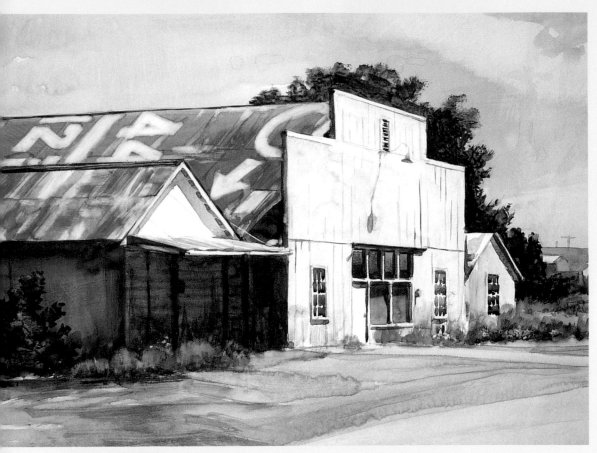

5 完成這幅畫

在屋頂處，用1號豬鬃圓頭畫筆提亮一些淺色圖形，用沾水的深褐和群青色顏料在穀倉上輕筆勾勒出線條，呈現出它木質的外觀，將焦赭和土黃色顏料混合並大量稀釋，用貂毛圓頭畫筆在前景處畫出暖色調，運用工藝刀刮出窗框及其周邊、窗戶隔斷和淺色花朵上的受光部分。

《紅色屋頂》
Gesso基底和水彩顏料，冷壓插圖畫板
（36cm×46cm）

畫靜物

　　靜物畫基本上是以無生命物件為主題的繪畫，一般靜物主題包括器皿、食物、花朵、書本和服飾，但是也不必限定在這些物件上，你可以嘗試各種可表現的物件。

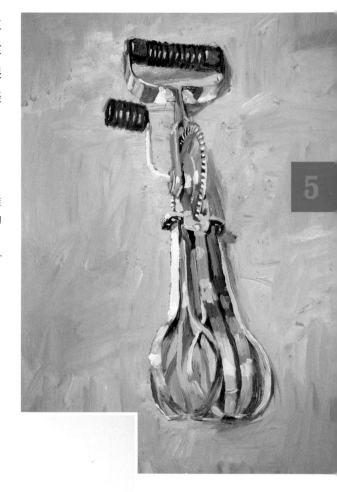

帶陰影的攪拌器輪廓
一個簡單的家庭用品可以帶來複雜的繪畫難度，在畫之前應該仔細地觀察對象，大輪子的橢圓形是畫透視時要重點考慮的因素。

《攪拌器》
油畫顏料，美森耐畫板（Masonite panel）
（46cm×36cm）

畫你家中的物件
畫霜淇淋勺時，我將輪廓線描繪和交叉陰影線結合起來，要準確地畫好碗狀物件，需要有一定的透視角度。

《勺子》
針筆，熱壓畫板
（23cm×30cm）

靜物畫的主題

　　嘗試畫一些小型主題，例如鉛筆、刷子或咖啡杯，可以分開畫，也可以擺在一起畫，畫一些能找到的室外主題能帶來不同的、更複雜的效果，例如鏟子、手推車或旋轉木馬。選擇更大的物件，由於其尺寸、材質和外形的變化，會讓繪畫主題變得有趣，例如卡車、汽車、拖拉機或拖車等。

結合鋼筆和木炭畫出輪廓和形狀
我用鋼筆勾畫線條，表現出這輛舊卡車的比例、透視和外形，然後用木炭表現出外觀和材質。

《退役》
墨水和木炭，繪圖紙
（23cm×30cm）

畫自然的對象
在這幅畫中，我用乾脆的線條畫出受光部分，結合柔和色調，表現出玫瑰花瓣曲線優美的有機外形。

《白玫瑰》
粉彩和曲線奧特羅（STABILO CarbOthello）鉛筆，
牛皮紙（41cm×30cm）

畫蒸汽熨斗

　　像老蒸汽熨斗這類小型家庭用品是極好的繪畫主題，因為你可以控制觀察角度、光照，還可以清晰地觀察到它的細節，另外，你也可以先動筆，然後在另一個時間再回過頭完成它，在你的家中其實就有豐富的繪畫主題。

材料

基底
西卡紙
（28cm×36cm）

媒介
鉛筆
針筆

5

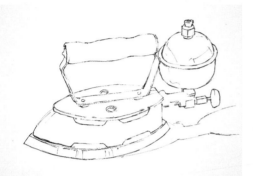

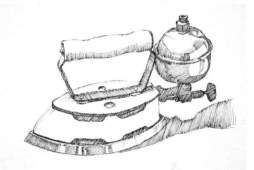

1 粗略畫出物件和輪廓線
　　用鉛筆輕輕勾畫你的對象，然後用針筆進行潤色，用針筆描繪圖像時要十分仔細，尤其要注意透視關係和對橢圓形的使用。

2 增加局部色調
　　開始用針筆在局部色調中畫上陰影，一定記得畫第一層陰影時下筆不要太重，因為你將要在上面畫更多層的色調來達到更暗的效果。

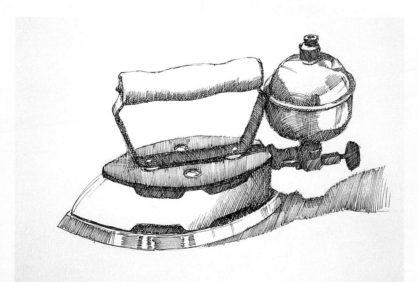

3 建立色調
　　使用陰影線來增加較亮的中間色調。

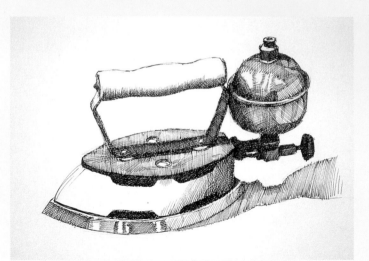

4 繼續營造色調

透過增加更多的陰影層次，營造從中間色調到暗部色調的變化，要確定畫面的最亮部分的位置，不要在這一區域添加色調。

5 完成畫作

在畫面中最暗的區域畫上最後一層陰影，得到最深的色調，在較亮的區域增加一些陰影來強調必須留白的高光。

《老蒸汽熨斗》
針筆，西卡紙
（28cm×36cm）

畫動物

　　以動物為繪畫物件時選擇很豐富，但是要畫好牠們通常需要足夠的耐心和練習，首先粗略畫出動物的姿態，然後當你繼續觀察時，要抓住牠改換姿勢的瞬間添加細節，一次專注於一隻動物，才能熟悉牠的特質、比例和動作，就像你對你的家人那樣熟悉，如果你不願被動物的運動所困擾，可以拍一張牠的照片。

使用鋼筆畫速寫

大多數動物經常處於運動狀態，所以你需要墨水這類的媒介來快速定格牠們的形象，在這幅速寫中，我用墨水來表明動物的動作方向和皮毛的肌理。

《薩姆森》
針筆，高級繪圖紙
（25cm×30cm）

由姿態開始，再增加細節

首先我用墨水畫出羚羊的姿態，然後運用一些水彩顏料畫出色彩和造型，由於這張是小畫稿，我使用了大量的留白。

《加利福尼亞羚羊》
墨水和水彩，熱壓水彩紙
（56cm×41cm）

畫出動物的特徵

　　從小老鼠到大象，動物的尺寸差異是極大的，而動物們的外形差異和尺寸差異一樣大，鴕鳥或長頸鹿的長脖子、河馬或豬的大塊頭、獵豹或小鹿的優雅體態，都是藝術家們盡力在畫作中表現牠們各自獨一無二的特性，鹿角、鳥嘴、翅膀和犄角等有助於辨識不同的動物，並且也是值得表現的特點，動物的體貌特徵很多樣，從皮毛、羽毛到羊毛等，所有這些特徵使畫動物既充滿樂趣又富有挑戰性。

首先建立準確的比例
開始繪畫之前，要快速看清動物的比例，要獲得準確比例，試著將動物軀幹的長度和它背部的高度納入一個矩形內。

畫出基本外形，然後增加細節
在建立準確的比例之後，我畫出這只奶牛的基本外形，然後再繪出細節，我運用了紅棕色背景來強調奶牛臉部和胸部的白色，並且在軀幹上畫上黑色塑造軀幹的堅實感。

《孤單的奶牛》
曲線奧特羅鉛筆
（STABILO CarbOthello）
和木炭，繪畫紙
（30cm×41cm）

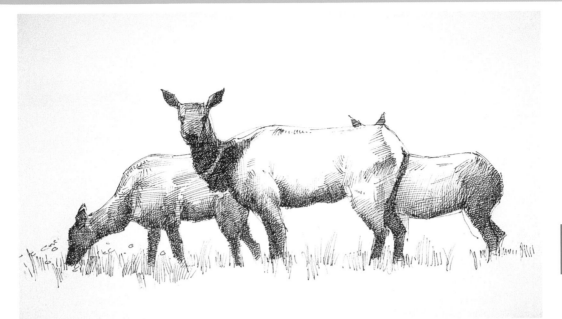

捕捉動物的標誌性特徵

在這幅畫中，我順著麋鹿細小的腿以及軀幹的
體量捕捉到了牠們的標誌性特徵—優雅的頸項
和頭部，然後運用陰影來塑造它們的形態，並
加深頸部和頭部的皮毛來形成畫面的焦點。

《三隻麋鹿》
細線鋼筆，高級繪圖紙
（23cm×30cm）

透過質感來增加動物的辨識度

這是一隻皮毛雙色的波斯貓，擁有極好表現的
質感和色調，其整體形態很簡單，但頭部有微
妙的比例和精巧的特點，畫正面圖要求我們對
頭部仔細研究，並用確定卻不失敏銳的線條繪
製，我用輕鬆的線條和色調捕捉到皮毛的質
感，而不是寫實繪畫。

《賽迪》
木炭和粉彩，有色Canson粉彩紙
（46cm×33cm）

畫一隻動物

你可以對著生活中的動物或根據照片來作畫，如果你選擇畫活物，會有繪畫過程中動物移動的風險，為了畫得更準確，最好手邊有張參考照片，拿起相機去動物園拍下不同的動物，作為你下一幅速寫或繪畫的參照吧。

材料

基底
（30cm×41cm）
熱壓水彩紙

媒介
中號石墨鉛筆
象牙黑水彩顏料

筆刷
3/4 英寸平頭筆刷
3 號貂毛圓頭畫筆
7 號貂毛圓頭畫筆

其他
工藝刀

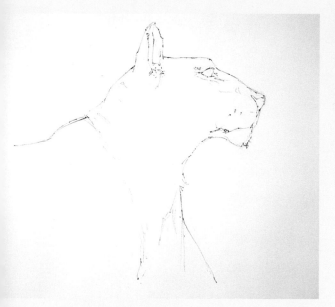

1 畫出外形和特徵

用中號石墨鉛筆在熱壓水彩紙上輕輕地描畫出獅子的比例，仔細畫出面部的特徵和比例。

2 運用水彩濕畫法

用3/4英寸平頭筆刷，將整個動物外形刷濕，再用7號貂毛圓頭畫筆沾象牙黑水彩顏料作畫，避開留白的區域，其他部分都畫滿。

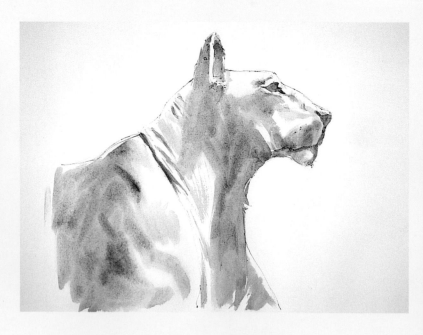

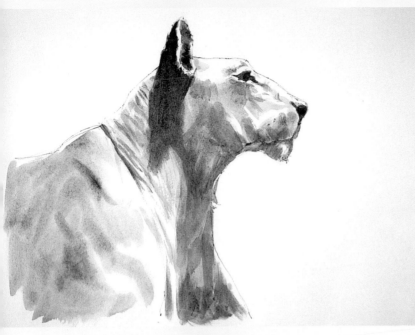

3 畫第二層水彩

當第一層開始變乾時，用7號貂毛圓頭畫筆再畫上一層象牙黑色彩，畫筆上的顏料不要太濕，畫出耳部、頜部及其陰影以及鼻子和眼睛。

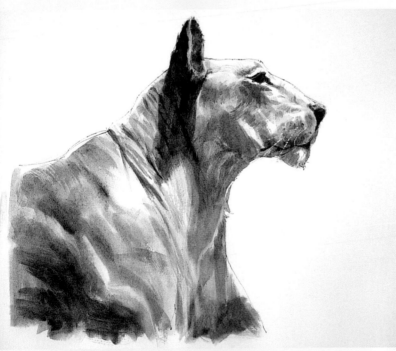

4 完成繪畫

最後，畫出較暗的和最暗的部分，使用3號貂毛圓頭畫筆來畫脖子和鼻口部，加深所有呈現深色或陰影深處的區域，當顏料乾掉的時候，用工藝刀刮出少許鬍鬚。

《高貴的側面》
水彩顏料，熱壓水彩紙
（30cm×41cm）

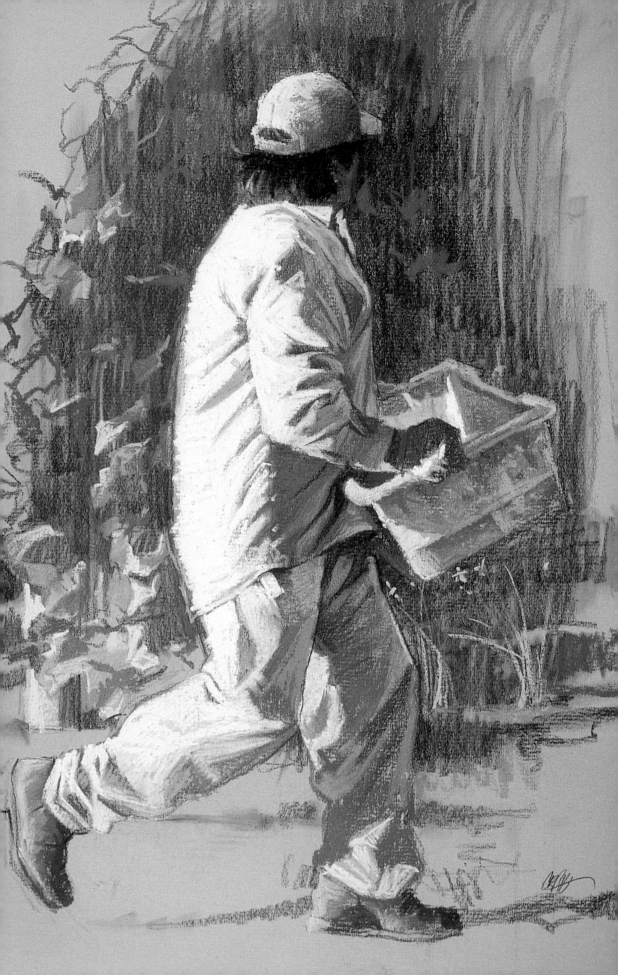

畫人物和臉部

一個人的動作和姿態組成了他的"身體語言"，頭部的角度、手臂的動作、雙手的活動以及身體重心的分佈，所有這些在人物動作和姿態裡都起著重要的作用，透過動作和姿態，畫家可以完成極其豐富的表達，坐和站的人物與運動的人物一樣，能展現出動作特徵，畫運動中的人物時，找到運動的最佳描繪時刻是很重要的，在許多情況下，這一時刻會是動作剛開始的瞬間或實際動作之前的片刻。

畫人物時，研究和理解觀察物件的動作和姿勢是至關重要的。畫好人物的姿態將會給人像帶來活力，而避免使之成為靜態的、紙娃娃一樣的形象，運用服裝也可以說明你表現人物的動態或舉止，人物緊張時的抱臂也能增強其姿態或動態的表現，用好動作和姿態的各種特性能幫助你畫出一幅令人愉悅而具有真實感的人物畫。

《葡萄園的工人》
木炭和粉彩，灰色Canson粉彩紙
(61cm×46cm)

人物畫中的比例

在人物畫中正確的比例是絕對重要的，因為人物總在運動之中，所以比例看起來也在不斷地變化，這要求你仔細地觀察物件。

當我畫人物時，我首先會確定人像的高度，成年人的平均身高是 7 到 8 個頭的長度。（如果你想要使這個人看起來充滿力量，高貴和莊嚴，可以使用 8 或 9 頭的長度。）腹股溝位於理

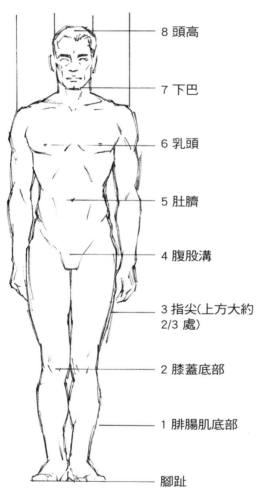

8 頭高

7 下巴

6 乳頭

5 肚臍

4 腹股溝

3 指尖(上方大約 2/3 處)

2 膝蓋底部

1 腓腸肌底部

腳趾

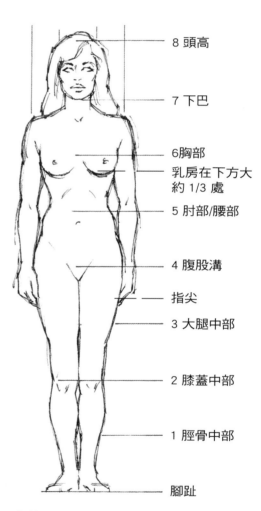

8 頭高

7 下巴

6胸部

乳房在下方大約 1/3 處

5 肘部/腰部

4 腹股溝

指尖

3 大腿中部

2 膝蓋中部

1 脛骨中部

腳趾

男性的身體比例
男性輪廓的身體比例比女性更寬，更為方正，同時要注意男性的肚臍位置要高於女性。

女性的身體比例
注意在繪製女性的身體比例時，要帶有女性特點:較窄的肩膀和腰部以及較圓的臀部。

想比例的成年人的中點，然後，我會將畫紙相對均勻地劃分（八頭比例的長度）並且以其為依據擺放身體的不同部分，在開始畫之前先要確定使用的透視類型，你不必在紙上打上格子來作畫，但動手時腦中應該有一個基本構想。

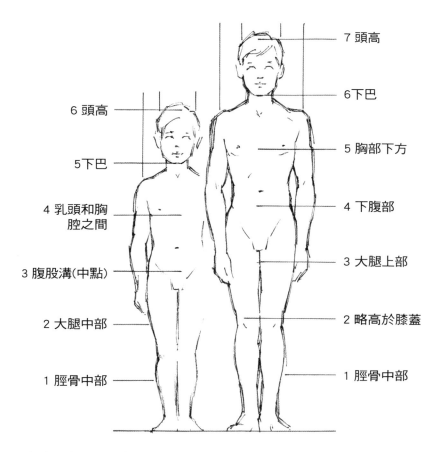

7 頭高

6 下巴

6 頭高

5 胸部下方

5 下巴

4 乳頭和胸腔之間

4 下腹部

3 腹股溝(中點)

3 大腿上部

2 大腿中部

2 略高於膝蓋

1 脛骨中部

1 脛骨中部

小孩和青少年的身體比例

畫小孩時，肩膀要窄一些，頭部的比例要大於身體，並且面部特徵在比例上要小於頭部，畫青少年時，比成年人的比例小一號，臉部結構更柔和即可。

人物速寫

　　一旦你確定了一幅人物畫的準確比例，就可以進行快速的動態速寫了，它可以說明你在開始創作作品之前捕捉到人物準確的比例，進行快速的動態速寫也可以說明你捕捉物件的神態，一旦你的畫面有了比例和動態的感覺，你就可以開始提煉細節並畫出物件的特徵。

進行複雜的姿態速寫

這幅畫是在嘗試了模特兒的幾個動態之後完成的，我對這名女服務員以速寫的形式描畫了幾個不同動態之後才挑選了這個我最想要的動作姿態和特徵。

《女服務生》
木炭和白色粉筆，
Canson粉彩紙
（43cm×56cm）

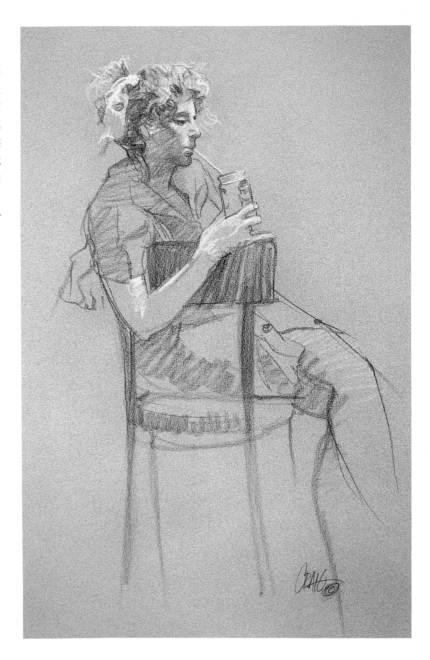

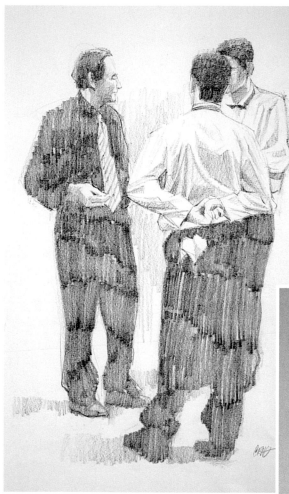

嘗試畫多人物速寫

這幅三人速寫是由大面積的暗色、造型和線條組成，對人物姿勢和神態的刻畫表現出了人物正在討論的真實感。

《討論》
石墨，繪圖紙
（36cm×25cm）

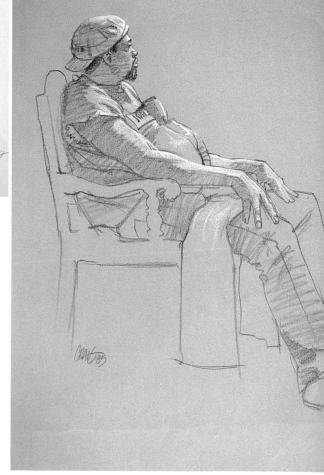

在速寫中加入色調

我用木炭畫出這幅速寫的線條和色調。儘管有色紙能夠強調深色和淺色，白色康特（Conte'）筆的使用還是為此畫的形式和趣味性起到了增強的作用。

《教練員》
木炭和康特（Conte'）筆，有色Canson粉彩紙
（63cm×48cm）

人物姿勢

　　人物畫中包含了姿勢—站姿、坐姿或刻意擺放的姿態，姿勢可以表現靜止或運動中的人物，而即使是靜態的姿勢也能顯現出力量感。描繪一個"充滿活力的"站姿能幫你解決人物畫中常有的僵硬感，例如，嘗試讓你的描繪對象把重量放在一條腿上，讓另一條腿放鬆，這樣會使軀幹輕微地斜靠向一側，來保持平衡，這種擺姿勢的技巧被稱為對立式平衡，你也可以透過將雙手放在臀部或將一隻手放在頭部後方來增強這種平衡。

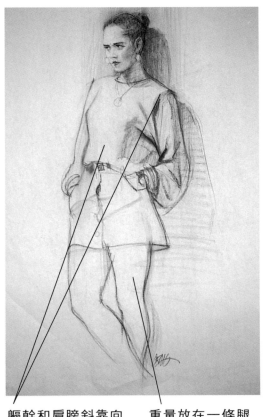

軀幹和肩膀斜靠向
一邊來保持平衡

重量放在一條腿
上

對立式平衡
身體的重量被人物的一條腿和她斜靠的牆支撐著。

《支撐的牆壁》
康特（Conte'）筆和曲線奧特羅鉛筆（STABILO
CarbOthello），銅版紙
（56cm×43cm）

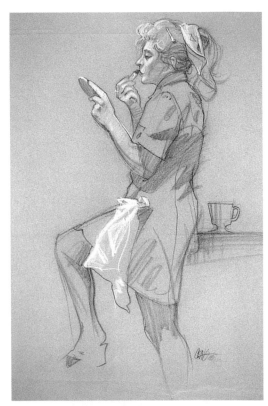

在平凡的姿勢中發現趣味
在這裡，我用姿勢來表現人物不經意的態度，我強調出這幅畫速寫的特質，並用一些看似隨意但經過斟酌的白色將畫面焦點放在塗口紅的動作上。

《新口紅》
木炭和白色粉筆，灰色Canson粉彩紙
（63cm×48cm）

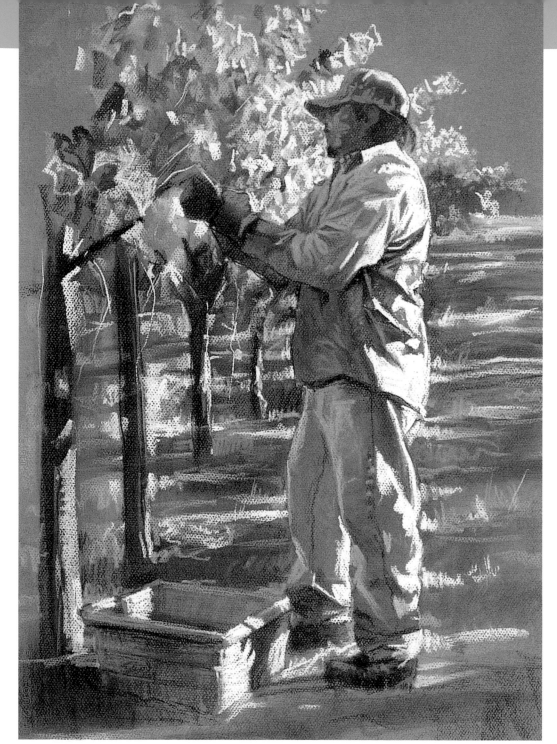

擺人物姿勢時注意背景

在這幅人物畫中，手臂的動作反襯了兩腿之間的重量感，人物並非
處於真空中，所以刻畫人物與環境的互動往往是不無裨益的，背景
中的葡萄藤被以一種隨意而鬆散的方式呈現出來，我在炭精筆速寫
上畫上一些粉彩，創造出色彩感和陽光效果。

《早期的收割》
粉彩和炭精筆，
灰色Canson粉彩紙
（63cm×48cm）

擺模特兒的姿勢

人物畫的物件可以是願意短時間擺姿勢的朋友和模特兒，畫速寫時，物件也可以是公園長凳上或咖啡館裡的人，擺模特兒的姿勢時，牢記動作和平衡很重要，可以確保姿勢不生硬，要考慮人物重量的分佈、手和手臂的位置、上下半身和頭部的指向，這些局部姿勢看起來應該舒服和自然，而不是刻意安排，花些時間去觀察人們站和坐的方式，這種觀察會有助於你設定模特兒的姿勢或找到其他繪畫來源，姿勢自然就不會顯得生硬和勉強。

將人物融入環境
注意人物和服飾的特點，並將他們與環境裡的標誌性特徵正確地結合。

《採摘》
鋼筆和墨水，高級繪圖紙
（38cm×23cm）

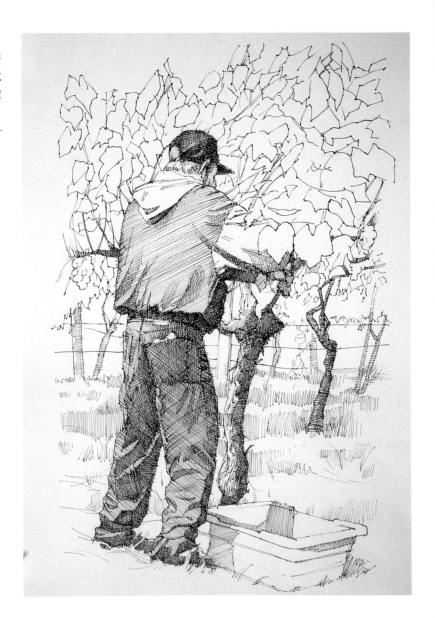

讓你畫的人物平衡

在這個隨意的姿勢裡，頭部的方向與身體和腿部的方向相反。

《隨意地坐著》
木炭和粉彩，有色Canson粉彩紙
（61cm×46cm）

使用外景的模特兒

嘗試將模特兒放在外景中來作畫，尋找一些讓模特兒感覺放鬆，並且不會妨礙到其他人的地方。

《水手》
木炭和白色粉筆，Canson粉彩紙
（61cm×46cm）

平衡

　　人的身體總是在努力地保持平衡，身體任何部位的任何動作必然被另一個部位相應的動作所抵消，例如，如果一個人向前探身，那他的腿也必須向前移動，使人物不會跌倒。同樣的，一個坐著的人向一邊斜靠，他便需要一條手臂來支撐，如果軀幹向一邊傾斜或扭轉，那麼他的腿、臀、手臂和腳都將做出相應的反應來保持平衡。

獲得平衡
透過調整動作，達到平衡，肩膀和頭部的傾斜被手臂的動作所平衡。

《練習》
木炭，西卡紙
（36cm×46cm）

《舞姿》
彩色墨水，繪圖紙
（61cm×46cm）

坐和倚靠的人物

倚靠的人物也需要平衡，人物的臥姿極少一成不變，身體總是在尋找放鬆的姿勢，將軀幹和臀部擺成不同的角度，而手臂往往對臀部和軀幹的動作起平衡作用，佔據相反方位的兩個部位往往會產生相互作用。

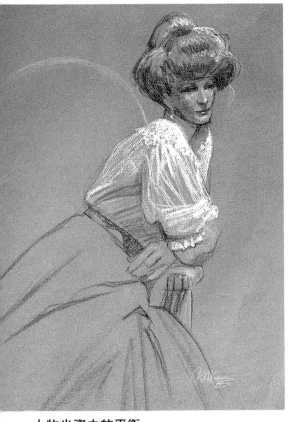

人物坐姿中的平衡

這幅人物姿勢畫展示出如何將一個靠坐在扶手椅中的人物畫得更具有吸引力，人物身體較大幅度地向一邊傾倒，手臂則承擔了身體的重量，保持平衡狀態。

《純粹的維多利亞風格》
木炭和粉彩，有色Canson粉彩紙
（61cm×46cm）

隱含運動的靜態姿勢

一個看起來靜止的姿勢也可以展示出一些動作：肩膀的抬高、頭部的靠向一邊和肘部的抬起。

《在大摩托車上》
木炭，銅版紙
（56cm×43cm）

角度

　　我們可以將一些複雜的運動分解成相對簡單的呈現方式，就像比例可以被歸納成一套數值，人物姿勢也可以被看成簡單的角度和節奏(188 頁)，單純的水平線和垂直線沒有角度，呈現靜止的狀態，而角度帶來了運動感，當一個人站、坐、斜靠或移動時，角度對表現這些特定的姿勢或動作起了重要作用。

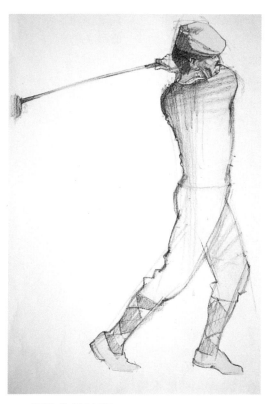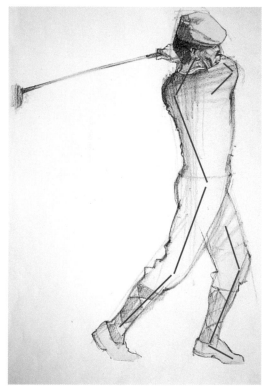

一個動作的結束
這張速寫由多個角度組成，這些角度詳細描繪出人物的動態和具體動作的結束。

《揮動球杆》
石墨鉛筆，銅版紙
(43cm×28cm)

描繪人物姿勢時，可以先畫出簡單的角度表現姿勢的要點，再在基本的線條結構上畫出人物，這比試圖同時畫出準確的人體解剖關係、服裝和姿勢要更容易一些。

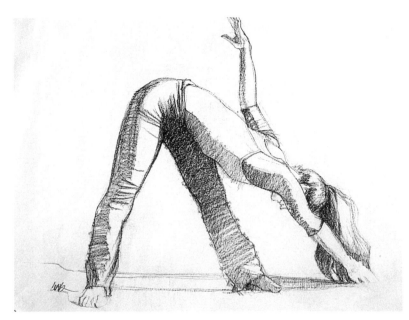

角度速寫

值得注意的是，即使在畫臂部和手部時，我也運用了簡單的角度。

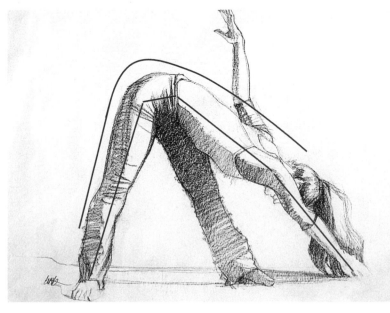

在有角度的基本結構上作畫

這個特殊姿勢由不同的角度組成，它們彼此對立，但最終形成了極好的平衡並保持了完整性。

《拉伸》
木炭，灰色繪圖紙
（43cm×56cm）

韻律

　　視覺韻律，與音樂節奏一樣，由重複形成的圖案構成，視覺韻律給一幅作品帶來動感，所以在畫動態人物時使用有節奏感的圖案特別有效果，臂部的線條可以與腿部的線條相呼應，形成一條對角線，在視覺上貫穿畫面，使用有韻律感的圖案能給靜止的人像帶來活力，例如，在衣服皺褶處畫出一些重複的線條。

韻律增加運動感
任何人像都能被歸納
成用線條畫出的簡單
圖案，線條和角度的
相互作用可以創造出
一種富有動感的韻律

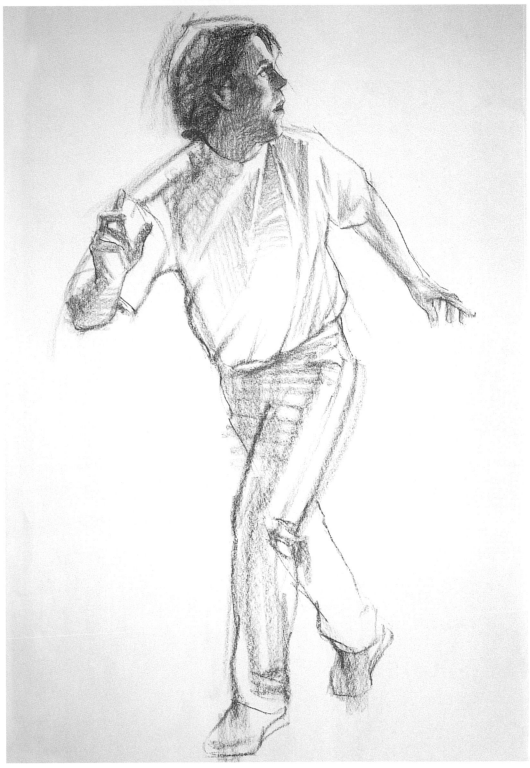

韻律使姿勢鮮活

重複角度產生的韻律能帶來更有活力的姿勢。
注意在人物軀幹扭轉時在汗衫上形成的繃緊
的皺褶。

《逃跑》
粉彩鉛筆，銅版紙
（43cm×28cm）

姿勢和神態

舞臺演員運用神態與身體語言來表現他們飾演角色的性格並強化劇情，為人像設定好姿勢和神態，藝術家也能獲得相應的效果，神態可以是微妙的，像略微抬起的頭部，上挑的眉毛或微妙的假笑，但大多數情況下神態是明顯的，整個頭部或身體都能參與神態的表現，並使其更引人注目。

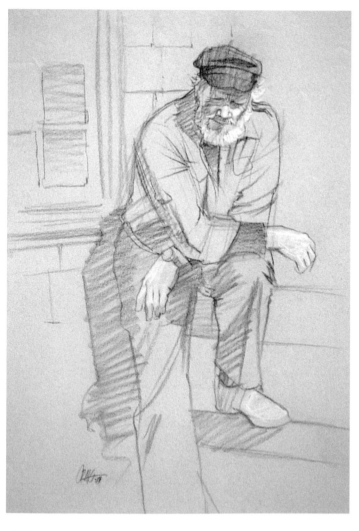

用人物姿勢暗示神態

人物的姿勢反映出他隨意而放鬆的神態，要注意人物重量如何分布，才達到自然的平衡。

《在碼頭上》
木炭和粉彩，灰色Canson粉彩紙（61cm×46cm）

描繪神態

準確地畫出人物的姿勢，能幫助觀眾領會其神態，一開始要盡可能多地觀察各種人並畫出速寫，才能捕捉姿勢隱含的神態。

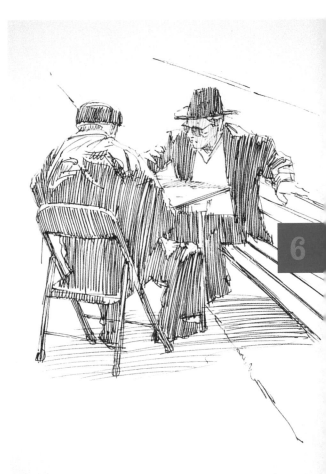

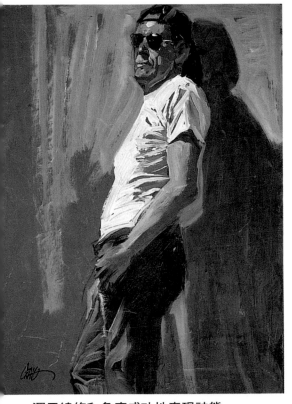

繪畫物件和環境結合的方式暗示其神態
在這幅畫中我將人物放在畫面的中心，突顯出人物的愛好和遊戲的競賽性。

《遊戲的速寫》
細線鋼筆，牛皮紙
（25cm×20cm）

運用線條和角度成功地表現神態
剛開始畫這幅油畫時，我仔細觀察了人物的線條和角度，一旦畫完我想要的各個細節，我就為倚靠在牆上的人物畫出投影，表現出立體感。

《往後靠》
油畫顏料，赭色油畫板
（46cm×36cm）

人物的服裝

當你畫人物身上的服裝時，不要畫出所有皺褶和細節，集中精力表現那些對畫作有益的部分，畫出衣服上的線條來展示其形態和質感，強化動作或神態，呈現物件的個性特點，增強畫面的設計感，然後，畫上色調來強化這些特質，服裝為畫面提供視覺標記，例如衣袖的長度，腰線或大的皺褶。把這些視覺標記作為測量點，建立起畫面的比例關係，畫服裝時，要確保它們和人物合為一體。

用線條和色調表現褶皺

在這幅畫中，夾克的形態和皺褶強調了人物的姿勢，我用色調的變化來表現這些褶皺，注意左袖褶皺的細節對畫面設計感的增強。

《公園中的人》
石墨鉛筆，繪圖紙
（30cm×23cm）

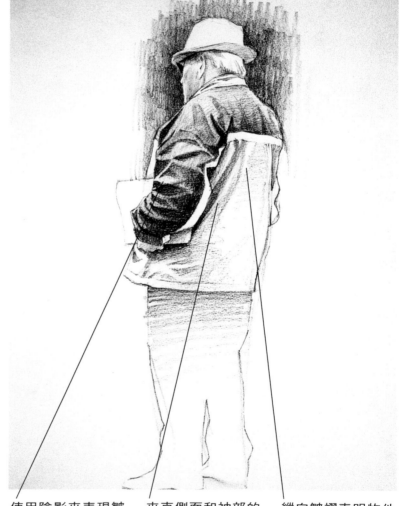

使用陰影來表現皺褶的外觀　　夾克側面和袖部的皺褶暗示出其重量　　縱向皺褶表明物件的姿勢

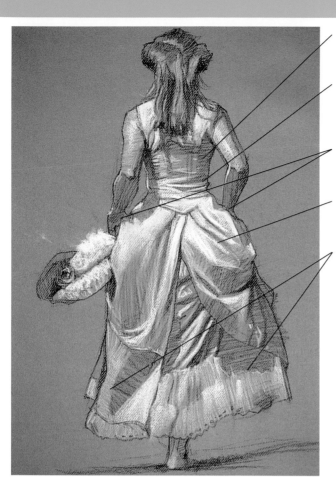

較緊的橫向皺褶環繞背部

較鬆的皺褶表現出腰部

兩隻手是這些皺褶的來源和終點

手提裙子形成的皺褶

波浪般起伏的皺褶表現人物的移動

用皺褶表現服裝的合身感
在這裡，我在人物背部畫出密集的橫向皺褶，暗示服裝上部較緊的合身感，同時運用較寬的皺褶來表現服裝下部較寬鬆的感覺。

《漫步的白衣女子》
木炭和白色粉彩，Canson粉彩紙
（63cm×48cm）

6

仔細地觀察服裝和身體的關係
注意衣服的肩縫與肩關節並未完全貼合，這暗示了服裝的寬鬆度和布的厚度，袖子上起伏的大皺褶增強了這種效果。

《大廚》
木炭和白色粉筆，
Canson粉彩紙
（61cm×46cm）

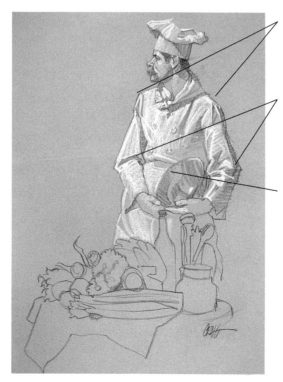

布緊貼在肩膀上。皺褶暗示出其位置。

肘部的皺褶展現其彎曲的狀態

線條和起伏的皺褶表明是腰部

畫一個穿襯衫和馬甲的男人

在開始畫之前，要計畫好營造畫面焦點所需要的動作，這幅畫應該反映出物件的性格，而頭部則會是焦點，為了強調頭部，我在頭部畫出更多細節和色調的變化。

材料

基底
淺灰色繪畫紙
（61cm×46cm）

媒介
4B 和 6B 炭精筆，
白色粉彩

1 畫出人物輪廓
用 4B 炭精筆輕勾出人物的比例和外形，在這一步，你必須考慮清楚服裝上皺褶的位置，畫好各個部位的角度來準確表現人物神態。

2 為臉部和服裝添加細節

在畫面的上部，用 4B 炭精筆畫出更多精確的細節，用炭精筆筆尖的側鋒仔細畫出服裝的肌理和動態，要確保服裝和人物的貼合度。

可以使用不同的線條來繪畫，保持線條的自然和隨意，同時靈巧地運用鉛筆，在必要時變換暗度和亮度。

6

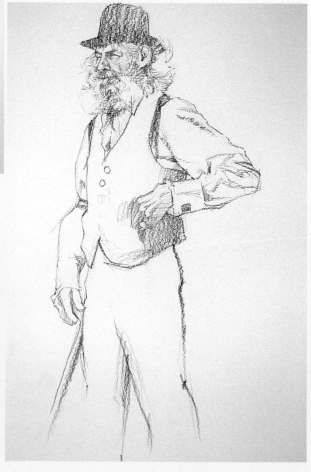

3 畫出微妙的特徵

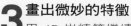

用 4B 炭精筆繼續繪畫，花更多的精力在更微妙的特徵上，特別是那些帶動衣服皺褶快速改變方向的部位（例如腋窩和肘部）。這些皺褶將會使你的畫作看起來更具真實感。

作為強調，使用少量的陰影為畫面增加色調，但不要畫得過多。

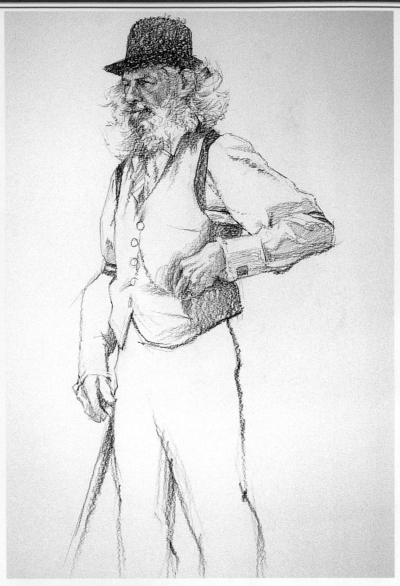

4 完成炭精筆畫的部分
用 6B 炭精筆畫完剩下的較暗和最暗的部分,在臉部塑造更多的細節和色調,使其成為畫面的焦點。

5 畫出亮部和暗部的重點
使用白色粉彩和隨意的筆畫,在人物臉部、鬍鬚和帽子上畫出最淺的亮色,並在襯衫上增加一些亮色作為重點,用 6B 炭精筆在需要強化的暗部重點加深,這種黑白對比會使你的作品變得醒目。

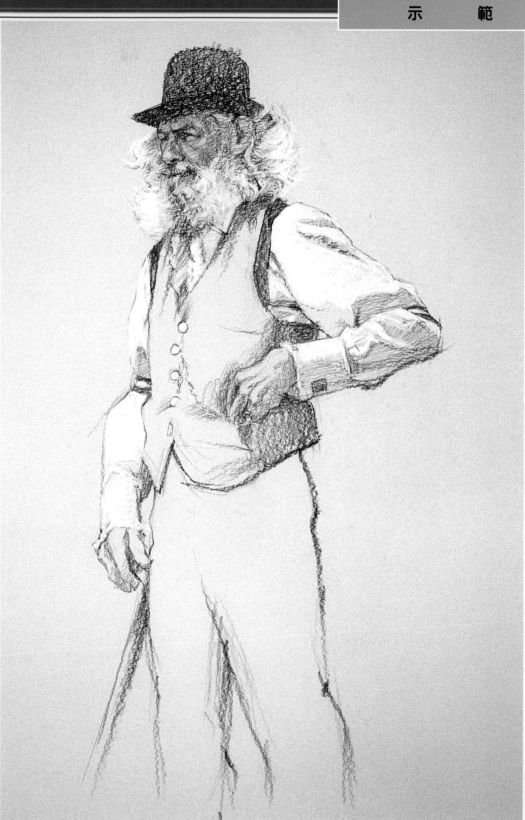

《穿戴整齊》
木炭和粉彩，灰色繪圖紙（61cm×46cm）

畫人體

　　畫人體是一種挑戰，因為我們對於什麼是"正確的"人體畫，都有一種強烈的感覺，因此，學習一些基本的解剖學知識（骨骼和肌肉）和比例、平衡的精準畫法都可以使你畫的人體更具真實感，在教室或工作室中畫人體模特兒提供了研究不同姿態的人體的機會。

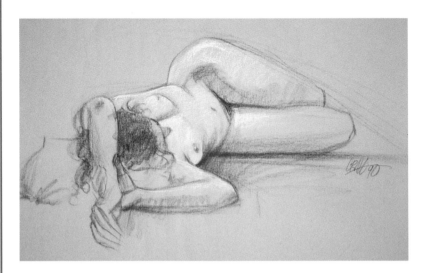

在有色紙上運用康特（Conet'）鉛筆

幾百年來，人體一直是受歡迎的繪畫對象，對於畫人體，有色紙、康特（Conet'）紅鉛筆和白色粉彩是極好的選擇。

《她的側面》
康特（Conet'）鉛筆和粉彩，有色Canson粉彩紙（41cm×61cm）

準確的人體畫中比例和平衡的重要性

這幅臥姿人體油畫要求畫家對比例進行仔細研究和敏銳觀察，描繪人體構造特徵之前要先畫好基礎線條。

《放鬆的姿勢》
油畫顏料，畫板
（41cm×51cm）

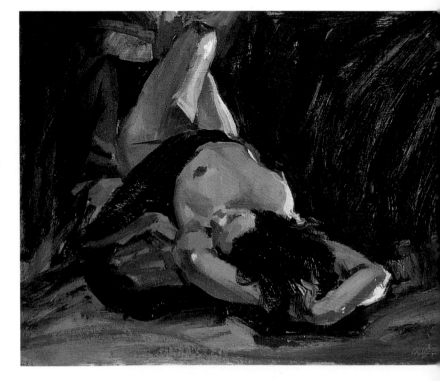

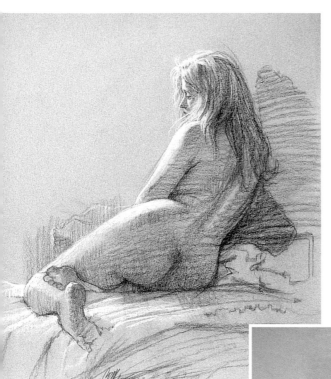

嘗試畫不同的姿態

畫中人物的姿勢很特別，並將腳伸向我們，給畫面的平衡和動態的趨勢帶來有趣的變化。

《人體姿態》
木炭和白色粉筆，Canson粉彩紙
（56cm×43cm）

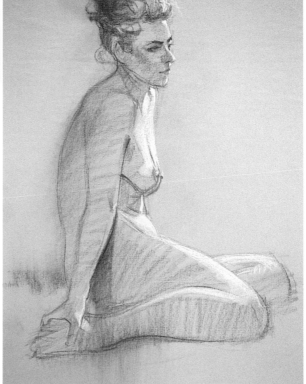

理解解剖對準確人體繪畫的重要性

對骨骼和肌肉組織的學習將會使你的人體畫更加令人信服，要研究人體構造對人體姿態的影響。

《坐著的人體》
康特（Conet'）鉛筆和白色炭筆，
有色炭畫紙
（61cm×46cm）

畫人體

畫人體模特兒時，注重透視關係的準參照點，要注意人物的外形和輪廓，精確十分重要，要研究人物的各種角度因為它們與解剖和結構密切相關。

材料

基底
沙黃色Canson粉彩紙
（63cm×48cm）

媒介
4B 和 6B 炭精筆
白色粉彩

其他
面紙
軟橡皮
可修改定畫液

1 按比例畫出草圖

使用 4B 炭精筆在紙張平滑的一面按比例畫出草圖，仔細研究人物的各個角度和參照點（例如肩膀到肘部的距離），確保比例準確。

2 畫出陰影

用 4B 炭精筆畫出人體陰影部分的色調，用筆尖的側鋒作畫能使色調柔和一些，著手畫出女孩裙子的扇形裙邊，為後面的繪畫打下基礎。

6

3 加深陰影

當你覺得已經完成色調的佈局，可以使用 6B 炭精筆加深這些色調，用 6B 炭精筆完成對整個陰影部分（包括裙子上的）的暗化。

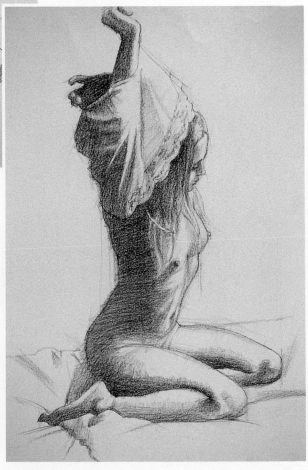

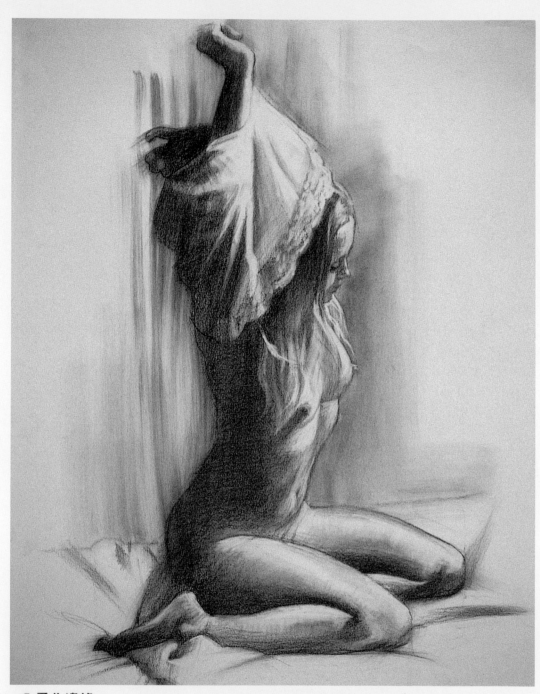

4 柔化邊緣
可以用一張面紙輕輕地塗抹和柔化炭精筆的畫痕，處理小面積的複雜區域時要很細緻，比如手指部分，但也不要怕將炭粉擦到高光部分裡。

6

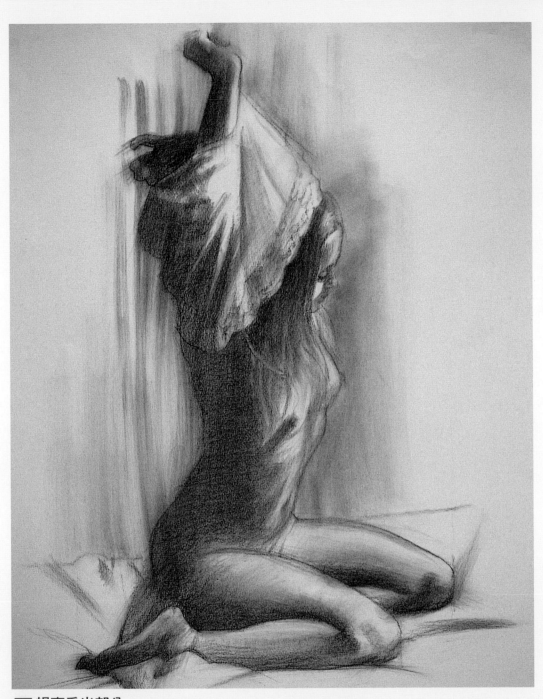

5 **提亮受光部分**
將軟橡皮捏出一個尖角，用它靈巧地擦去受光部分的畫痕，並
將邊緣擦清晰，在必要之處，還可以用它來柔化邊緣。

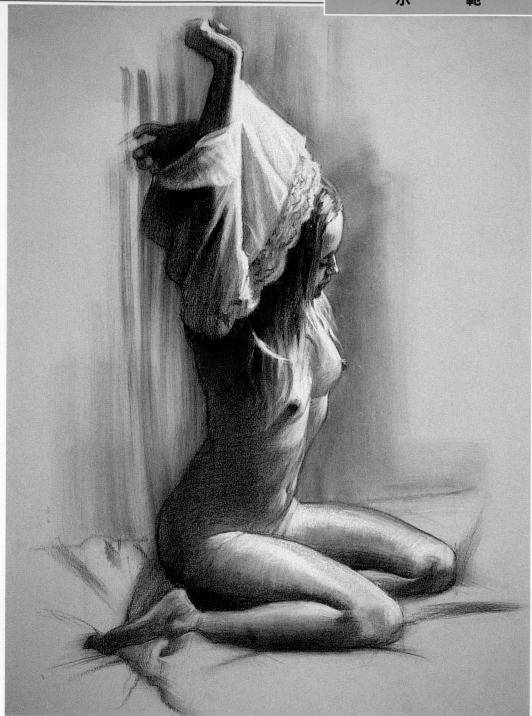

6 畫出最亮的部分並完成繪畫

給畫面噴上一層薄薄的可修改定畫液並讓它自然乾，用白色粉彩進一步提亮人物的受光部，畫出另一層白色，形成畫面上最亮的部分。

《坐姿》
木炭和粉彩，
有色Canson粉彩紙
（63cm×48cm）

畫頭部和面部

頭部通常是人物畫中的焦點，所以刻畫頭部需要藝術家付出大量的精力，畫頭部和臉部極具挑戰性，這要求我們不僅要仔細地觀察比例和明暗關係，還要保持對材料的敏感性，頭部的色調變化很微妙，只有運用高超的技法，才能使人物的特質從明暗值和肌理的微妙變化中顯現出來。

首先練習畫人物側面

畫臉的側面會比正面容易一些，一旦畫出側面的輪廓，你可以將它作為臉部的範本使用。

準確地畫好頭部需要關注細節

這幅年輕女孩頭像畫的視角能夠展現出頭部的所有結構，你紅色頭髮越暗，襯托得膚色越亮。在這幅畫中有兩個光源，一個從右側照向人物正面，而另一個更強的光源在左側遠處。

《琳賽》
油畫顏料，有色油畫布
（41cm×30cm）

臉部的比例

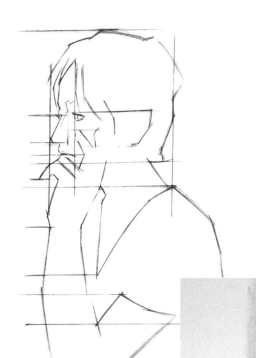

認真規劃，仔細考慮或運用刻度線，便能獲得準確的面部比例，仔細觀察人物的面部特徵，從中找到視覺標記點來實施比例測量。

準確的比例帶來繪畫的真實感

在這個步驟中，我在精心繪製的符合比例的草圖上畫出色調。

為準確的面部比例做好提前規劃

在這幅畫中你可以看到人物容貌、身體構造和服裝之間的關係，我在原始草圖的基礎上畫出這幅示意圖，來規劃和測量臉部的比例。

《安娜》
曲線奧特羅（STABILO CarbOthello）鉛筆，繪圖紙
（51cm×41cm）

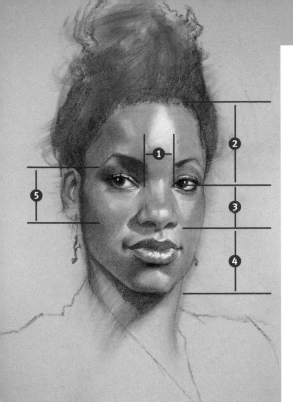

臉部的基本比例

一旦你理解了以下這些基本比例，畫人物面部會變得更簡單，掌握好頭部比例對藝術家完善繪畫技巧會很有幫助。

① 兩眼之間是一隻眼睛的長度。

② 從頭頂到眼睛的距離是頭部長度的一半。

③ 鼻子大約位於眼睛到下巴之間距離的中點。

④ 嘴唇大約位於鼻子到下巴之間距離的中點。

⑤ 耳朵的長度大概是從眉毛到鼻子的距離。

《眼神》
曲線奧特羅（STABILO CarbOthello）鉛筆，有色
Canson粉彩紙
（61cm×46cm）

用圖解法來獲得準確比例

人物的頭部微微傾斜出一定角度，這幅圖解展示出畫作的比例，仔細看我從立方體開始圖解，然後塑造於臉部的過程。

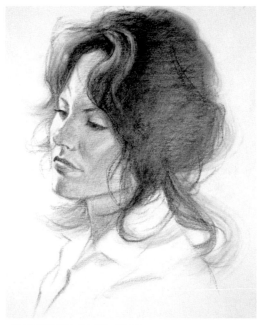

考慮觀察的角度和位置

頭部的傾斜和觀察的位置（位於，高於或低於繪畫對象的視平線）會影響人物五官的布局和比例關係。

《鬆散的頭髮》
炭精筆，繪圖紙
（28cm×36cm）

畫眼睛和眉毛

要畫好眼睛，你需要熟悉它的基本結構，使用輕線起稿，畫出雙眼的位置、形狀和結構，如果你的第一稿畫得準確，可以接著畫出更深的色調和其他細節，畫眉毛時也可以用這種方法。

眼部的基本結構
眼球位於眼窩之中，由眼瞼包裹，如果要表現眼部的特點，可以改變眼袋和眼瞼的外形和比例。

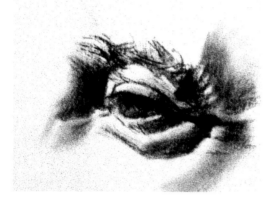

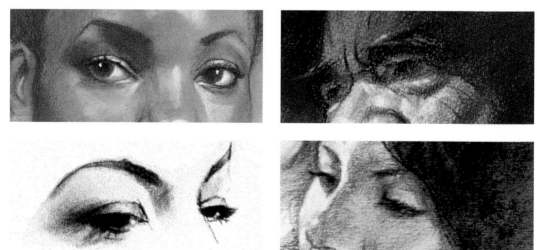

用眼睛和眉毛共同表現人物
變換眼瞼的形狀，改變虹膜的位置，可以使眼睛傳達出不同的內容。
眉毛也能表達情緒，要確保眉毛和眼睛表現出同樣的感覺。

畫嘴唇

畫嘴唇具有一定的難度，需要將嘴唇微妙的細節都表現好，才能看起來準確，理解嘴唇的基本結構能幫助你畫得更逼真，繪畫時，記住要使嘴唇從面部微微突出，並在其周圍的皮膚和臉部結構畫出柔和的色調變化，因此，畫好嘴唇周圍區域和畫好嘴唇本身一樣重要。

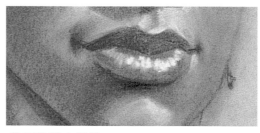

嘴唇的基本特徵

嘴唇由許多面組成，面與面之間的連接可以是鋒利或圓潤的。

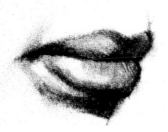

嘴唇的四分之三側面

觀察上嘴唇如何輕微突出，下嘴唇如何輕微後撤，畫嘴唇的關鍵部分時要遵守透視和造型原則，使它更具真實感。

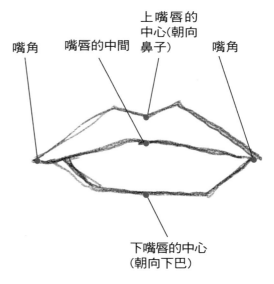

嘴唇正面的關鍵點

使用上圖這些關鍵點來畫出嘴唇的正面圖，如果想要改變嘴唇的特點，只需要改變這些關鍵點之間的間距，如果你從另一個視角來表現嘴唇，要相應地調整這些關鍵點來得到正確的透視和比例。

畫鼻子

　　不像嘴唇，鼻子是結構堅固的面部特徵，它有明確的正面、頂部、側面和底部，用精細或粗實線條來作畫，塑造出每個鼻子不同的特色，畫鼻子的時候要步步推進，畫出整體構造之後，再來刻畫鼻孔。

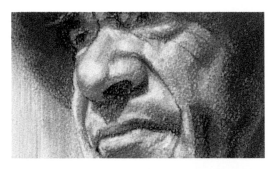
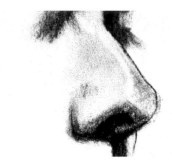

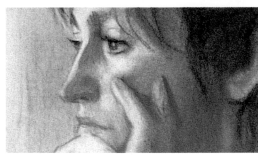
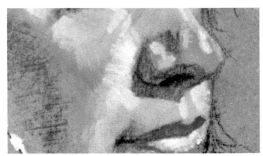

鼻子的側面
鼻子有各種各樣的形狀和尺寸，可以從基本形開始，然後再增加細節。

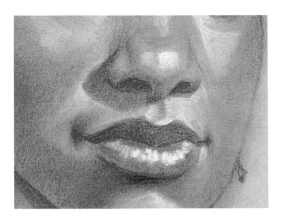

整體表現嘴唇和鼻子
嘴唇周圍的面部結構與鼻子也緊密相關，要確保你的畫作反映出這種聯繫。

畫耳朵

　　耳朵滿是褶層和皺紋，看似是描繪面部的一個難點，但當你畫好耳朵的基本形狀後，剩下的步驟其實沒有那麼困難。

耳朵的基本外形

耳朵位於臉部旁邊

耳朵的四分之三側面

男性的面部

男性和女性的頭部外形基本上是相同的,只是細節不同。男性的面部特徵更為明顯,在畫男性面部時,畫面的明暗對比和結構的清晰度都要表現得更明顯。

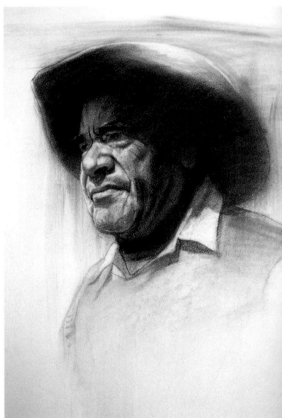

使男性特徵更加明確

這幅畫裡我運用了交叉線陰影法來增強人物側面的特徵。

《蕾須男子的側面》
針筆,銅版紙
(41cm×30cm)

透過變化來增加個性

從淺紅色調到暗部的深棕色調的過渡營造出頭部的明暗變化,我用紙巾來柔化色調,用軟橡皮來擦出受光部分的細節,並在畫面中畫出一些清晰線條來增強對比。

《帽子下的陰影》
曲線奧特羅鉛筆 (STABILO CarbOthello),有色
Canson粉彩紙
(41cm×30cm)

畫男性的面部

在這幅示範中，男人頭部的擺放方式強調出鼻部的結構、眼窩以及結實下巴的線條，我還調整了照明，來強調人物的外形並在面部創造出大量的陰影和中間色調，用兩盞燈來照亮頭部，主光源在正面，輔助照明在背面。

材料

基底
白色繪圖紙
（61cm×46cm）

媒介
4B 和 6B 的炭精筆

其他
面紙
軟橡皮
可修改定畫液

1 畫出主題
用 4B 炭精筆，輕輕地畫出臉部的輪廓線，要注意臉部各個特徵的寬度、長度以及它們之間的關係。

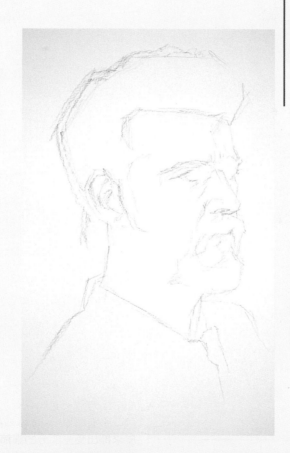

找到合適的姿勢

首先安排好模特兒的位置，然後從不同的角度和方向進行觀察，這將會幫助你找到適合作畫的姿勢。

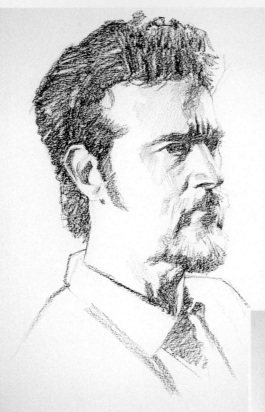

2 透過色調的變化來增加細節

首先用 4B 和 6B 炭精筆在頭部畫出色調的變化，用 4B 來畫較淺的色調，例如臉部和頸部的陰影，用 6B 來畫較深的陰影和頭髮，不要擔心色調部分的肌理顯得粗糙。

3 調和色調

用紙巾和食指塗抹色調，使其融入背景和亮部，較深的背景色調將會與較淺的面部形成對比，如果有必要，可以再次加深頭髮和其他暗部，並用食指塗抹。

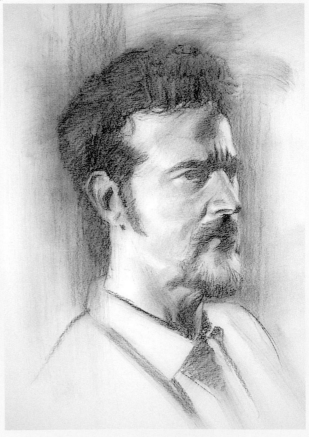

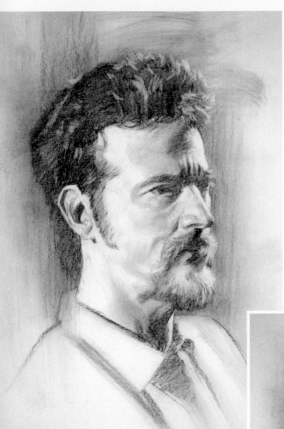

4 提亮受光部分

用軟橡皮提亮受光部分，並將高光部分塑形，然後，用橡皮清理所有邊緣清晰的亮部。

5 添加最後的細節

在整個畫面上輕輕地噴上一層可修改定畫液並讓其變乾，再用削尖的 6B 炭精筆來精修那些需要更清晰邊緣的區域，接著加深你所觀察到的暗色調，例如暗部裡人物明顯特徵的周圍，最後在有需要的部位進行揉擦。

《半側面》
炭精筆，白色繪圖紙
（61cm×46cm）

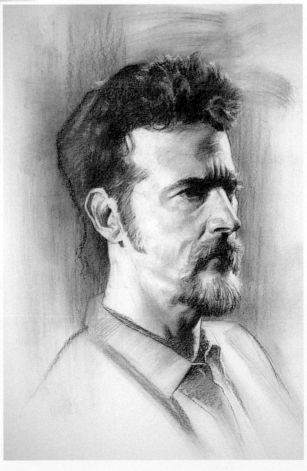

女性面部

　　相比畫男性頭部，女性頭部通常需要更精細的造型能力，女性的特徵通常比男性更柔和，更精緻，這也要求畫法更為細膩，在畫明暗變化上最好要保守一些，特別是在繪畫剛開始的階段，最深的暗色應該最後畫，並且面積應該盡量最小。

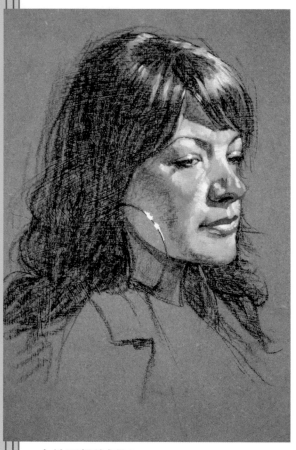

女性面部的側面
在這幅側面像中，女性的鼻子要比男性畫得更圓潤，嘴唇要畫得更飽滿。

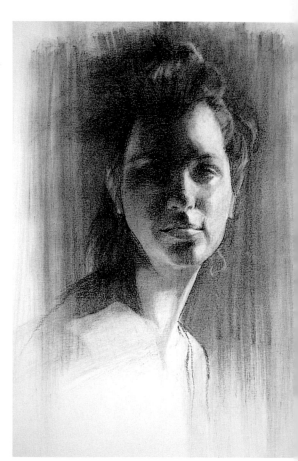

女性面部的正面
這張側光頭像的陰影部分要多於受光部分，在陰影裡，有人物特徵的微妙細節和下巴處的反光。

《勞倫》
木炭，繪畫紙
（41cm×30cm）

216

畫女性的頭部

女性頭部比男性擁有更為柔和、微妙的外形。

材料

基底
繪圖紙
（61cm×46cm）

媒介
曲線奧特羅(STABILO
CarbOthello)鉛筆套裝
（淺、標準、深土
褐色）

其他
面紙
軟橡皮
可修改定畫液

1 畫出物件的輪廓

首先使用淺褐色曲線奧特羅 (STABILO CarbOth-
ello) 鉛筆，輕輕地畫出輪廓，在這個步驟要非常注
意臉部結構的比例。

2 添加陰影

使用標準褐色曲線奧特羅（STABILO CarbOthello）鉛筆，畫出頭部和背景處的陰影色調，用同一種色去畫帽子的暗色調。

3 調和色調

用一張面紙輕輕地塗抹和柔化色調，可以用食指來揉擦小塊區域。

4 加深色調並提亮高光

用深褐色曲線奧特羅（STABILO CarbOth-ello）鉛筆畫出較暗的色調，然後調和這些色調。接著再需要提亮，精修和要求更清晰的部分用軟橡皮加工。

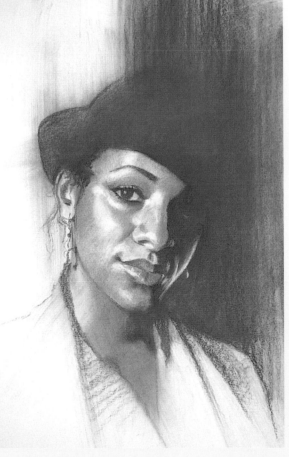

5 完成繪畫

在畫面上噴上一層薄薄的可修改定畫液，並讓其變乾，然後用深褐色曲線奧特羅（STABILO CarbOthello）鉛筆畫更深的色調，並用面紙調和，最後用線條強調重要部位，完成最後的優化。

《德比》
曲線奧特羅（STABILO CarbOthello）鉛筆，繪圖紙
（61cm×46cm）

漫畫

　　漫畫是誇張而幽默的人物肖像畫，漫畫集中表現的是人物與眾不同的特徵和頭部外形，這需要對人物視覺特徵的仔細觀察，而比例的正確性反而不是優先考慮的，相反，臉部的比例、外形和尺寸的誇張會給畫面增加一定程度的幽默感，如果人物的眼睛向下斜視，鼻子很寬，顴骨很明顯，嘴唇很大，臉部很窄，

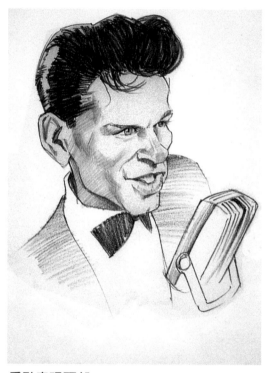

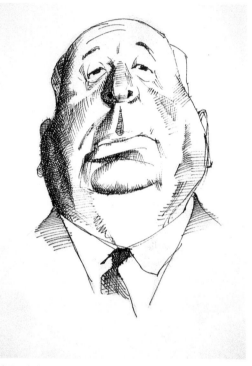

重點表現頭部

在這裡，我誇張表現出年輕人的骨骼結構並且強調眉毛、鼻子和嘴唇，創造出這幅年輕的辛納屈肖像。

《年輕的辛納屈》

鷹牌繪圖鉛筆（Eagle draughting pencil），牛皮紙

（25cm×20cm）

強調人物的獨特之處

圓形的頭蓋骨與豐滿的臉頰相互呼應，透過誇張表現後，獨特的嘴部形態相當引人注目。

《希區柯克先生》

針筆，牛皮紙

（25cm×20cm）

你可以誇大這些特徵，畫出有趣的肖像。漫畫是一種有趣的繪
畫，讓親戚朋友們為你擺出姿勢吧！儘管一開始畫漫畫可能會
具有挑戰性和難度，但透過不斷的練習你將會得到滿意的結果。

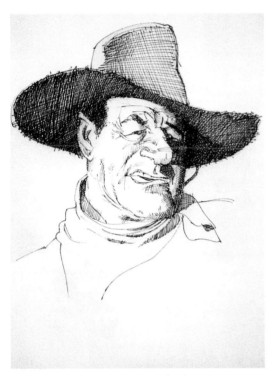

漫畫的目的是誇張，而非準確
嘴唇的姿態和所有的面部表情都被誇張畫出，
而服飾增強了人物性格的表現。

《公爵》
針筆，牛皮紙
（25cm × 20cm）

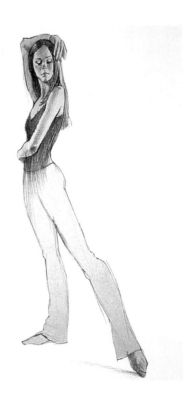

人物漫畫
透過軀幹和腿部的拉長，舞蹈姿勢得到了強
化，這種表現形式放大了人物姿勢中的優雅，
在某些方面，這種類型的漫畫近似於卡通。

《跳舞的姿態》
石墨鉛筆，繪圖紙
（36cm × 28cm）

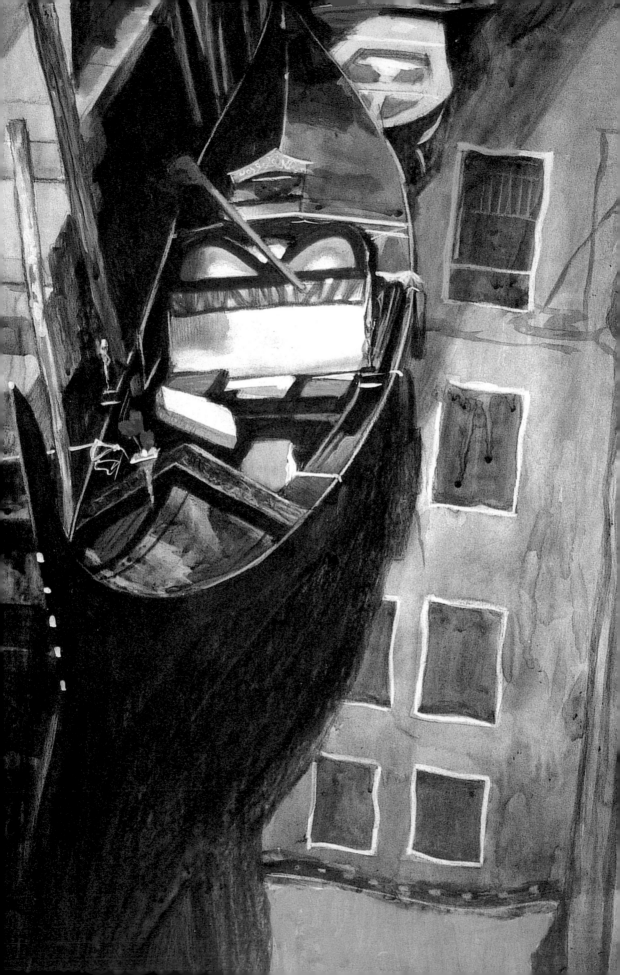

綜合材料

開始一幅畫的創作時，不一定要做詳細的計畫，因為繪畫是一種冒險，在繪畫過程中應該隨機應變，有時一幅簡單的鋼筆素描會迫切需要彩墨畫的色彩和肌理，綜合材料的運用使藝術家可以探索多種可能性，並擁有更多的選擇來達到理想的畫面效果。

藝術家往往會對某種特定材料有親切感，但當你使用其他的材料時，你會發現它們能給畫面帶來更多的內容和活力，多嘗試不同材料，對於每一位畫家都是有益處的，這將打開你的思路，讓你獲得之前從未畫出的效果，在這個過程中，你還會找到很多的樂趣！

《孤單的鳳尾船》
石墨、壓克力顏料、彩色鉛筆和Gesso基底，插畫板
（51cm×41cm）

綜合材料繪畫

　　綜合材料繪畫是指那些運用超過一種的材料進行創作的繪畫，綜合材料繪畫可能只運用兩種簡單的材料，也可能運用多種材料的複雜組合來創造出擁有獨特變化的作品，綜合材料的組合沒有明確規則，比如，鋼筆、墨水和水彩顏料，或木炭、油畫顏料和粉彩是傳統的組合，但是你不要將自己的思路限定

在鋼筆畫中加入其他材料

在這幅畫中，我先用麥克筆劃出人物的姿勢，接著畫出人物外形，再用其他的不同材料來塑造細節。

《吉普賽人》

針筆、壓克力顏料、粉彩和油畫棒，有色畫板

（76cm×41cm）

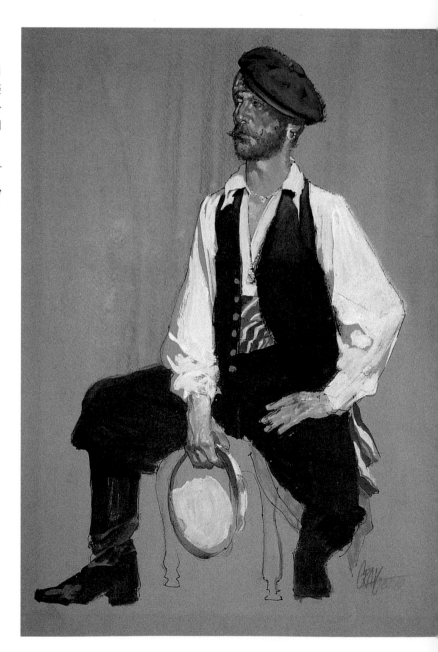

在這些組合裡，一幅畫上不同材料特性的差異可能很明顯，也可能不明顯，而材料的組合方式是多種多樣的，然而要注意，水性材料不能用到油性材料之上，因為它缺乏附著性，除此之外，任何材料都可以組合使用，唯一需要的是保持對不同材料的特性和潛在價值的敏感度。

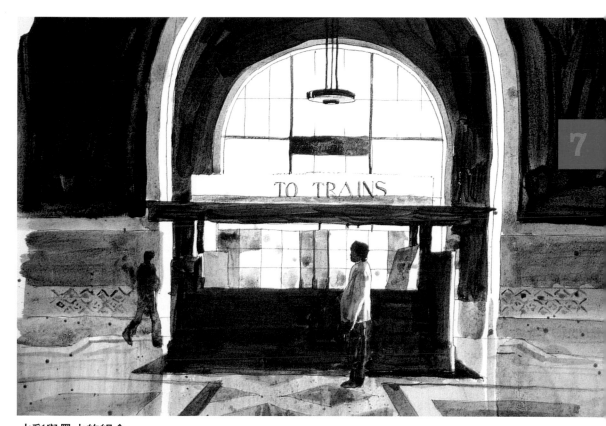

水彩與墨水的組合

我在墨線畫的基礎上用水彩顏料畫出隨意的色調，水彩的使用表現出火車站的內部場景。

《等候列車》
墨水和水彩顏料，熱壓畫紙
（25cm×36cm）

綜合材料的可能性

　　如上所述，運用綜合材料有無數的作畫方式，你可以將濕性材料和乾性材料混合使用，可以在非常規的基底上使用綜合材料，或用其他不尋常的方式作畫，在考慮畫面上哪些部分應該保持原樣，哪些部分應該修改或用其他材料加工時，你必須打開思路，或許有的材料只適合用於陪襯，而不能主導畫面，要認真對待，但也不要畏懼新的畫面效果，運用你的基本繪畫技法，並一直思考新的可能性，享受繪畫的過程。

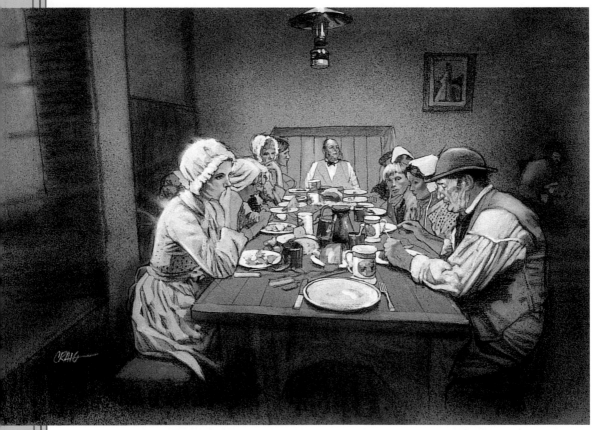

對新的可能性保持開放思想
這幅畫的底稿是我用炭筆畫出的線條和色調。
然後，我再將墨水、壓克力顏料和粉彩噴塗在
畫面上，來增加色彩和提亮高光。

《吃飯時》
炭筆、墨水、壓克力顏料和粉彩，有色Canson粉彩紙
（43cm×56cm）

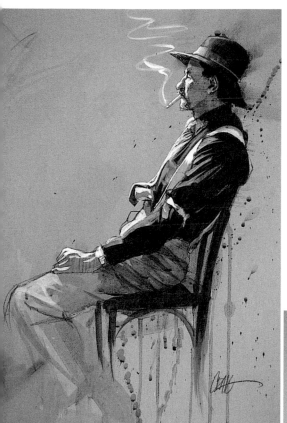

運用綜合材料達到激動人心的效果

一開始,我用炭精筆隨意地畫出模特兒的素描。接著,快速地刷上一層墨水(由淺到深),帶有一些濺墨效果,最後,用白色炭精筆和粉彩畫出白色和其他的部分,完成畫作。

《白色背帶》
炭精筆、墨水和壓克力顏料,有色西卡紙
(51cm×38cm)

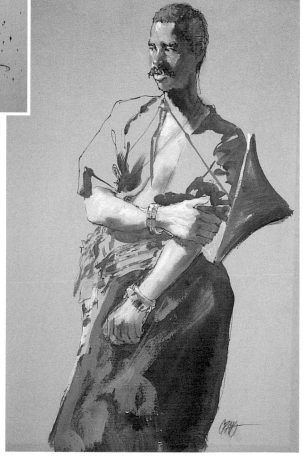

一個墨線和水彩的畫例

這位模特兒展示出一套獨特的服裝,啟發我用墨線、透明彩色墨水和一些不透明水彩顏料快速創作出這幅畫。

《奇特的服裝》
針筆、墨水和不透明水彩,有色西卡紙
(46cm×30cm)

分層

　　分層，或將一種材料覆蓋在另一種材料上面，是綜合材料繪畫的必要部分，一些特定的分層材料組合效果較好，例如，將粉彩運用在水彩上，勝過將鉛筆運用在油畫上，多種材料分層畫法可以創造出其他藝術手法無法比擬的效果，你可以運用透明色彩進行刷畫、薄塗、濺灑或噴塗，讓底層的畫痕顯現出來；也可以把圖層畫得厚而不透明，蓋住下面的圖層，實際操作將會幫助你

分層是綜合材料繪畫中的重要技巧

在這幅畫中，我將壓克力顏料刷塗在針筆畫上，確定了這幅不透明水彩壓克力畫的基調，所用色彩都與本畫的憂鬱氣質緊密相關。

――――――――
《穿禮服的音樂家》
針筆、壓克力顏料和不透明水彩顏料，冷壓繪圖板
(51cm×41cm)

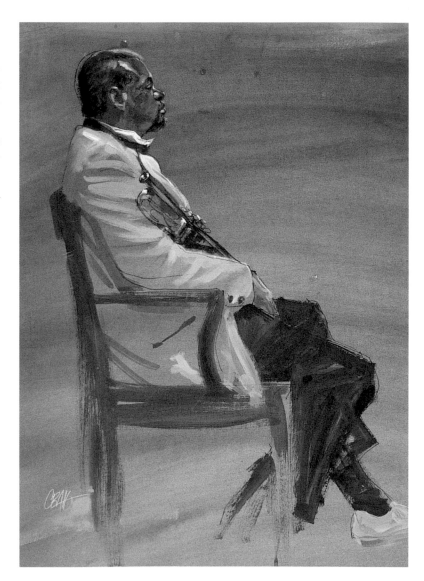

理解每種材料的特性—它們怎樣才能發揮最佳效果，以及它們如何相互作用，在選擇可以互補的材料組合時，之前積累的經驗會幫助你建立信心，最後，不要忘記有時隨機行事會有驚喜，所以打開你的思路去接受新的可能性吧。

在不同基底上使用分層手法

任何可滲透型基底都適合分層手法，例如繪圖紙、高級繪圖紙。

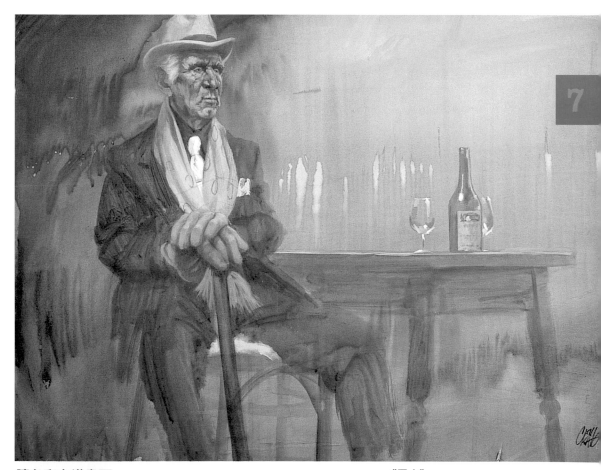

讓色彩主導畫面
這幅全彩繪畫用接近透明的壓克力顏料，讓色彩在整體效果中發揮重要作用。

《男人》
石墨和壓克力顏料，冷壓繪圖板(51cm×76cm)

線條和淡彩結合的繪畫

　　線條結合淡彩是最常見的綜合材料組合，有許多材料可以用來畫線條，也有許多材料可以用來畫淡彩，兩者結合可以得到極其豐富的畫面效果，這種搭配方式的樂趣之一是可以去探索和發現新的可能，而找到新的材料組合畫出不一樣的效果是讓人興奮和鼓舞人心的，要記住在整個調色盤上，線條的色彩和明暗值與淡彩的一樣重要，而線條與淡彩的比例則需要每位藝術家自己權衡，運用淡彩可以為低調的線條畫彌補不足，但也能輕易覆蓋住線條，關鍵在於把握好尺度。

分層淡彩法

如果要避免上色過度，一開始可以儘量少使用淡彩，在必要時，再增多淡彩的使用。

線條和淡彩薄塗
在這個例子裡，棕色的麥克筆畫效果已經很好，因此只需要添加少許淡彩。

《街邊的單簧管樂手》
麥克筆和淡彩，
西卡紙
（36cm×28cm）

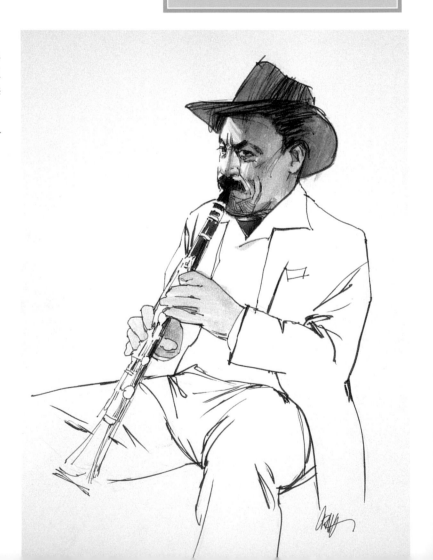

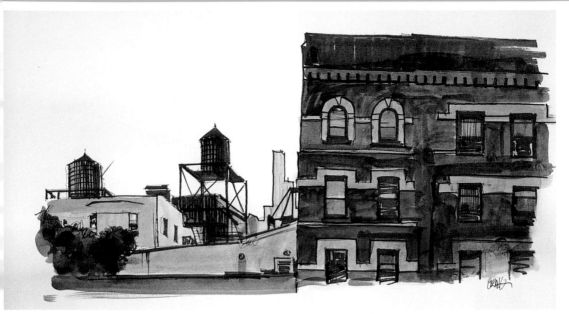

線條與多層淡彩

原本這張用黑色麥克筆畫出的作品看起來相當空洞而不完整，直到增加了多層淡彩後，整幅作品才統一起來。

《紐約一瞥》
麥克筆和墨水，繪圖紙
（13cm×23cm）

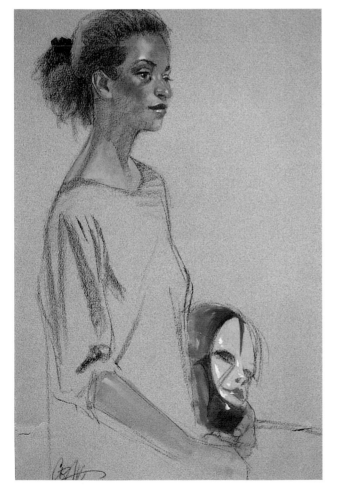

淡彩強調出線條

用炭精筆畫出的輕鬆而隨意的素描構成了這幅畫的基本形象，接著將少量的油畫顏料(用沒有氣味的松節油稀釋)畫在上面，最後用一點粉彩畫出高光。

《拿住面具》
炭精筆、油畫顏料和粉彩，灰色Canson粉彩紙（56cm×46cm）

黑白淡彩繪畫

　　在黑白線條淡彩畫中，先用黑色線條畫出框架，再將從灰色到黑色的淡彩填入框架，用各種各樣的濃淡色彩充實圖像，最後用強烈的黑色色調收尾，塑造出物件的外形和堅實感，任何使用不褪色墨水的鋼筆都可以用來繪畫，如果想達到最佳效果，可以使用針筆，讓淡彩主導畫面，可以用黑色水彩顏料、黑色壓克力顏料或黑色墨水來畫淡彩，用水稀釋這些材料得到

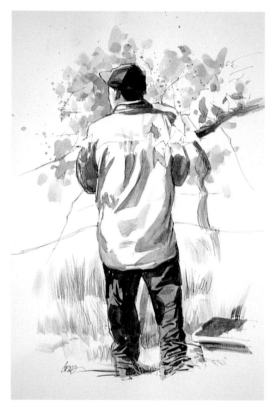

強烈的暗部與淺色淡彩
從草叢的乾筆效果到葡萄藤的潑彩效果，畫面上有多種淡彩類型，但所有這些淡彩都相對較淺，強烈的暗部和亮部的對比呈現出人物形象。

《葡萄園裡的工人》
針筆和墨水，高級繪圖板
（10cm×28cm）

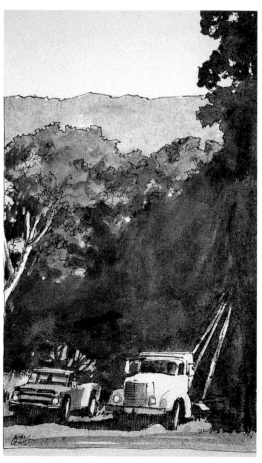

水彩淡彩
不對稱構圖為佔據畫面底部的兩輛卡車帶來力量感，使它們成為畫面的重點。

《兩輛卡車》
針筆和水彩顏料，布紋紙
（30cm×20cm）

更淺的灰色，並將淡彩由淺到深分層畫出，這樣可以達到最佳的控制效果，並且，在動手之前要計畫好，在畫紙的哪些區域留白，作為畫面的高光，你的畫法將為作品帶來特色，從柔和的筆觸到濺起的墨點，所有表現形式都可能得到極好的效果，但為畫面建立比例、透視和動態關係的是一開始的鋼筆素描。

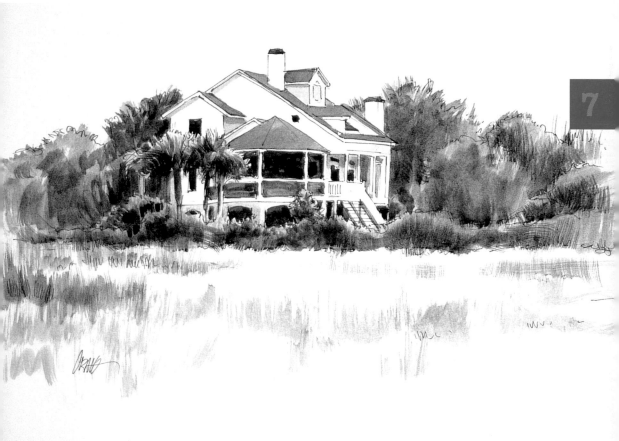

墨水淡彩
我用堅實的深色外形表現白色房屋周圍昏暗而潮濕的大叢植物，用淺灰色的鬆散筆觸表現前景處的雜草。

《查爾斯頓海濱的房子》
針筆和墨水，西卡紙
（28cm×36cm）

同時使用線條和淡彩

當線條和淡彩中一方為重點，一方為陪襯時，效果是最好的。在這幅示範中，線條起到襯托淡彩的作用，而淡彩將涵蓋從灰度到黑色的色彩範圍，建立起整幅畫的整體感。

材料

基底
冷壓水彩紙
（46cm×30cm）

媒介
2號石墨鉛筆
不褪色的黑色墨水
針筆
象牙黑水彩顏料
白色不透明水彩顏料

筆刷
2號、4號和6號的貂毛圓頭畫筆

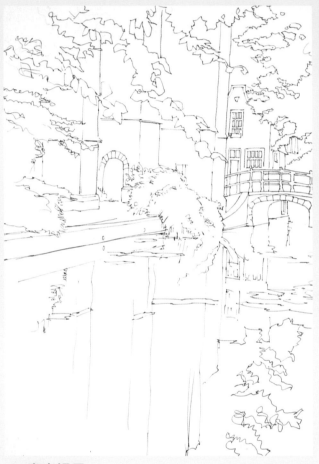

1 畫出場景
用石墨鉛筆畫出整個場景，建立基本的構圖和透視關係，再用針筆和不褪色黑色墨水重畫一遍鉛筆稿，在這一步中要糾正所有明顯的問題。

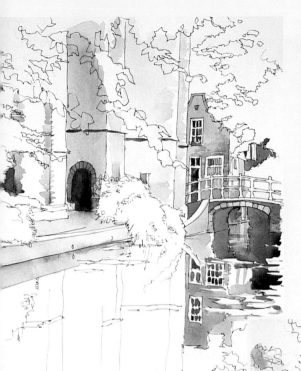

2 **畫出部分淡彩，保留淺色區域**
前面畫出的帶透視關係的線條稿可以作
為下一步作畫的指導，仔細研究繪畫物件
的明暗值後，用柔軟的 4 號或 6 號貂毛圓
頭畫筆和象牙黑水彩顏料畫出淡彩，一定
要從畫面的焦點處開始繪起，預留出白色
和較淺色調的部分，記住繪畫時總可以在
後面的步驟加深，所以在這個階段儘量不
要畫得太暗。

3 **畫出大片暗色塊面**
畫出焦點之外的大片暗色塊
面，在這一步仍然要將白色和較
淺色調部分留白。

7

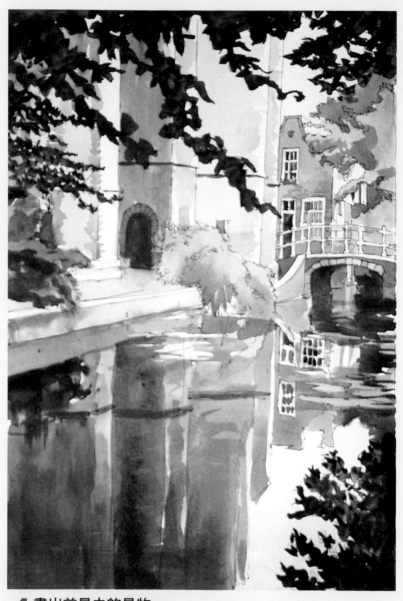

4 畫出前景中的景物

接下來，使用 2 號貂毛圓頭畫筆和乾畫法表現出前景中的大片景物，這些景物色彩更暗，可以讓前景中物件外形的邊緣有些粗糙，正是這些生動而不規則的邊緣使得前景發揮出真正的作用。

5 **完成畫作**

最後，使用 2 號貂毛圓頭畫筆和白色不透明水彩提亮小塊的
白色區域，例如倒影和水面的細節，然後，檢查暗部的細節是否
需要修改。

《代夫特運河》
墨水和水彩顏料，冷壓水彩紙
（46cm×30cm）

材料的混合和分層

常規綜合材料繪畫包括分層手法，但因為Gesso基底不容易被淡彩和分層技法滲透，使得在Gesso基底上作畫有額外的工藝上的變化，當你分層作畫時，要牢記：你在透過多個階段的工作來完成你的作品，而每種材料的運用都會為作品帶來新的可能性。

材料

基底
冷壓繪圖板
（51cm×41cm）

媒介
4B 或 6B 炭精筆
土褐色、暗紅色曲
線奧特羅（STABILO
CarbOthello）鉛筆
奶油色、淺黃色和白
色Prismacolor鉛筆

壓克力顏料
岱赭色
樹綠色
土紅色
土黃色
白色 Gesso

筆刷
3 號貂毛圓頭畫筆
25mm 平頭筆刷

其他材料
壓克力無酸樹脂
（平光）
紙巾
可修改定畫液

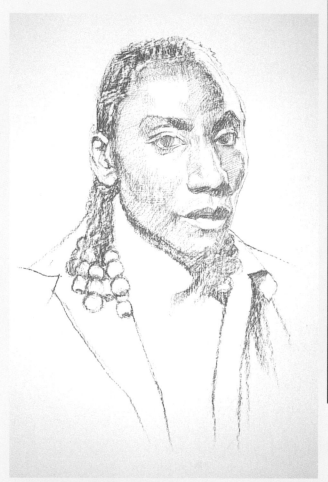

1 準備基底和畫出對象
準備一張表面有Gesso基底塗層的冷壓繪圖板，使用土褐色曲線奧特羅（STABILO CarbOthello）鉛筆輕輕畫出人物，並添加色調，在這一步，尤其要注意面部的比例。

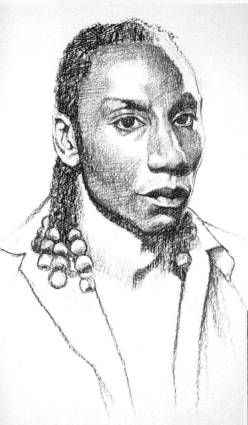

2 畫出較暗的色調並使用壓克力無酸樹脂（平光）

先用暗紅色曲線奧特羅（STABILO Car-bOthello）鉛筆畫出一層色調，再用壓克力顏料畫出一層深棕色調，噴上可修改定畫液後，增加一層壓克力無酸樹脂（平光），等待大約二十分鐘左右，讓畫面變乾。

7

3 在基底上畫出色彩和肌理

用土黃色、樹綠色和土紅色或岱赭色壓克力顏料調出土褐色調，然後用 1 英寸(25mm)平頭筆刷將混合的顏料刷到整個基底上，用紙巾吸掉一些顏料，再運用手指沾一些水灑在畫面上，製造出肌理效果，必要時可以重複這個動作並且等待大約三十分鐘，讓畫面變乾(如果你想加快乾燥步驟，可以使用吹風機)。

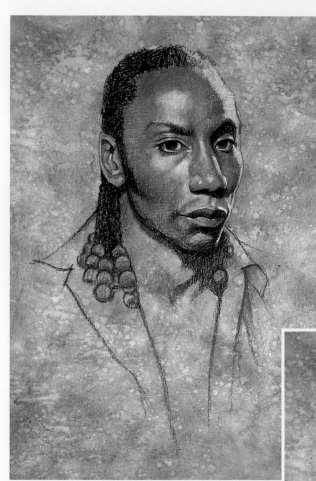

4 優化暗部區域並且增加高光

用土褐色曲線奧特羅 (STABI-
LO CarbOthello) 鉛筆強化線條和色
調，再使用 4B 或 6B 炭精筆來加深
暗部色調，接下來，噴上一層薄薄
的可修改定畫液，並且等待大約五
分鐘讓其變乾，然後，開始用奶油
色、淺黃色和白色Prismacolor鉛筆
逐步畫出高光，鉛筆要削尖，畫工
要精細，努力畫出更強烈的色調和
優美的多層色彩。

5 提亮高光

使用 3 號貂毛圓頭畫筆沾上調稀的白
色Gesso，畫出較亮的白色高光，不要嘗試
在第一次下筆時就畫出最亮的白色，而是
使用三到四層白色疊加而成，每層之間等
待十分鐘，讓Gesso變乾，此外，用炭精筆
在需要優化的暗部進行加工。

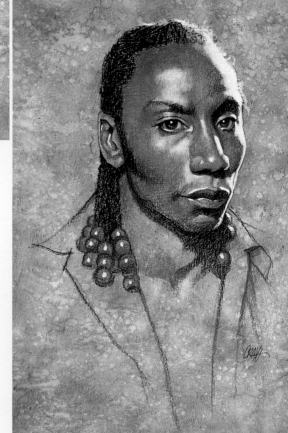

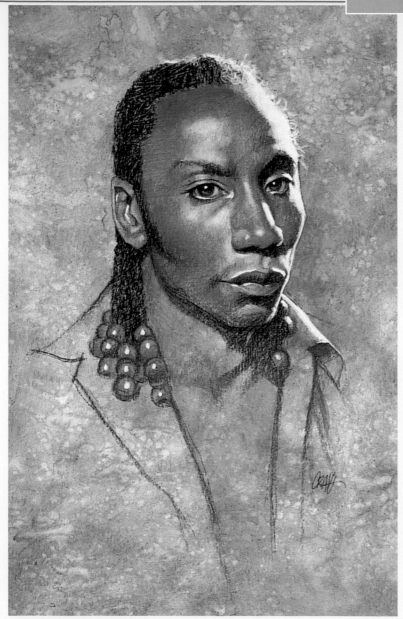

6 增加最後的細節

使用土黃色、樹綠色和土紅色或岱赭色壓克力顏料混合而成的土褐色顏料，在人物面向你的受光部分薄薄地畫上一層淡彩，在人物頭部右側和胸部畫上一層微妙的白色淡彩，使人物從背景中凸顯出來，最後，為衣領和頭髮畫上白色高光。

《頭珠》

壓克力顏料、炭精筆、曲線奧特羅(STABILO CarbOthello)鉛筆、Prismacolor鉛筆和Gesso，繪圖板

(51cm×41cm)

綜合材料繪畫中的色彩

　　綜合材料繪畫中的色彩是建立在你所選媒介的色相的基礎之上，顏料、墨水、粉彩和彩色鉛筆都有很寬的色域，而你用於繪畫的色彩可能範圍很廣，也可能僅限於寥寥幾種。

　　在開始繪畫之前，要想清楚你是用色彩來主導畫面，還是僅僅用色彩來提高畫面品質。

色彩和媒介的變化
儘管這幅畫中有大量的色彩變化，但是強烈的亮部(運用了不透明壓克力顏料和粉彩)使畫面統一起來。

《南方的上校》
針筆、壓克力顏料和粉彩，冷壓畫板
(36cm×46cm)

你的選擇將會影響繪畫基底被覆蓋或留白的比例，在大多數情況下，基底的色調是藝術品的組成部分之一，作為畫面明度的一部分而存在，你要牢記：任何色彩都有明度，在一幅素描（與彩色繪畫相反）中，是明暗對比而非色彩在主導畫面，色彩看似對每幅畫來說都很重要，但其實明暗是優先於色彩的，後者只是增加了畫面的趣味。

為細節上色，塑造特點

這幅快速完成的人物畫使用的是鋼筆和壓克力顏料，大多數細節都在面部展現出來。

《大山裡的居民》
墨水和壓克力顏料，有色西卡紙
（51cm×41cm）

7

畫出多彩小船

為了防止你的基底在Gesso乾燥時變形，可以用一隻大號筆刷（例如 75 公釐家用油漆刷）和一些水來潤濕基底的背面，然後，將基底轉回正面，鋪上一層稀釋過的Gesso，這樣，兩邊將會同時變乾，避免任何變形，基底大約需要 30 分鐘變乾。這部分工作要提前做好。

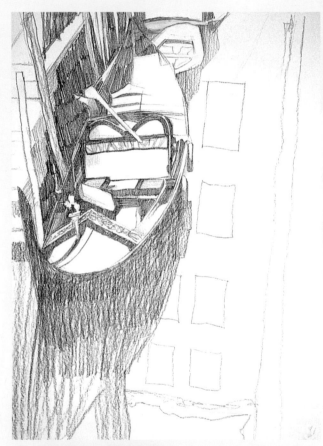

1 準備基底和畫出對象
準備一張帶有薄Gesso塗層的冷壓繪圖板，使用 HB 或 2 號石墨鉛筆畫出你的對象，同時注意透視和比例，鬆散地畫出色調，然後噴上一層薄薄的定畫液並等它變乾。

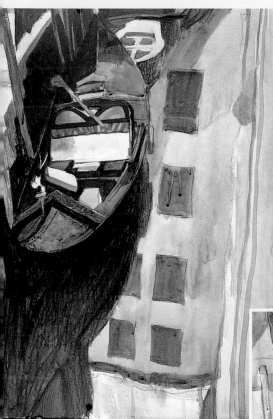

2 畫出基本色彩

在調色盤上佈置好土黃色、淺或中鎘紅色、暗紅色、群青色、樹綠色和焦赭色壓克力顏料，使用 7 號或 8 號貂毛圓頭畫筆在畫面上畫出基本色調，這使你要多畫幾層色彩才能達到足夠的暗度，如果上色的過程不夠順暢，可以添加一些無酸樹脂（平光），這會增強顏料對基底的附著力。

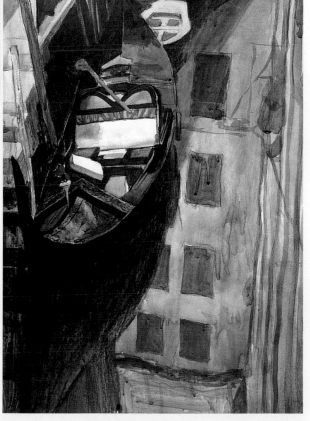

3 用分層手法加深色彩

畫上另一層顏料，來加深暗部色調、加強色彩和明暗對比，在這個階段，畫面會顯得有些暗，但你仍然要加深暗部，因為顏料乾了之後會變淺，為了畫出暗部的效果，必要時可以多畫幾層色彩。

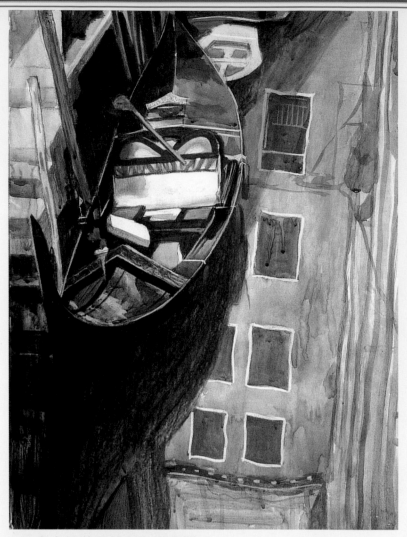

4 畫出線狀細節和色調漸變

削尖鉛筆，在需要加工的部分，使用較淺的彩色鉛筆畫出線狀的細節和色彩的漸變，然後在基底上塗上一層薄薄的無酸樹脂（平光），並等其變乾。

5 完成繪畫

研究物件來決定哪些地方需要用淡彩，例如畫面右側的建築物倒影，調和鈦白色、土黃色和焦赭色顏料，並添加一些Gesso來增加不透明感，使用 2 號或 3 號貂毛圓頭畫筆來塑造窗戶倒影的細節，如果需要深色的清晰線條，可以用棕色或黑色的Prismacolor彩色鉛筆來畫。

《孤單的鳳尾船》
石墨、壓克力顏料、彩色鉛筆和Gesso，冷壓繪圖板
（51cm×41cm）

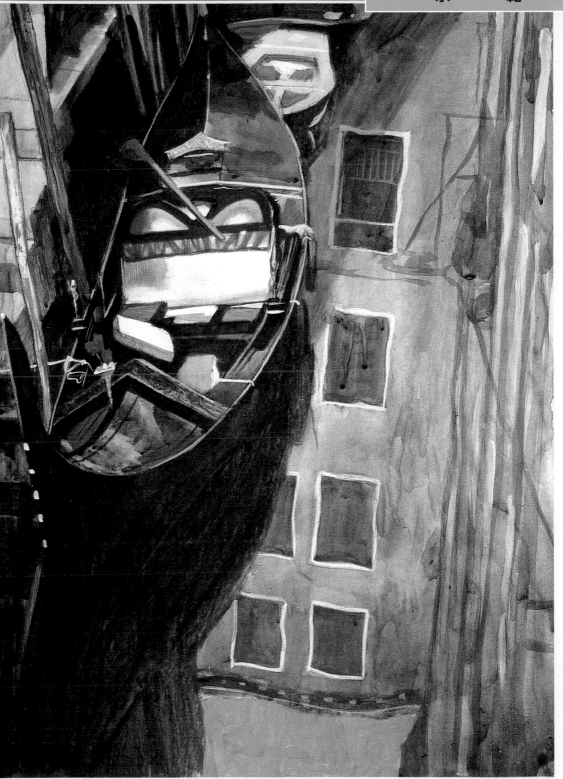

7

用有限的色彩作畫

　　有時太多的色彩可能會阻礙一幅好的作品，因為當每種色彩都想引人注目時，它們會壓倒其他的元素。要想避免這個問題，又不想完全拘泥于黑白灰，你可以用調好有限色彩的調色盤作畫，這個調色盤上可以除開黑白顏料之外，只有一種色彩；也可以包含色輪上同一位置的一些關聯色彩；還可以由兩

小色彩，大用處
在這幅畫中我根據服裝設定調色盤上的色彩，玫瑰的粉紅色不夠明豔，但較為搶眼。

────────────────

《黑色、白色和粉紅色》
針筆、墨水和壓克力顏料，有色插圖畫板
（51cm×41cm）

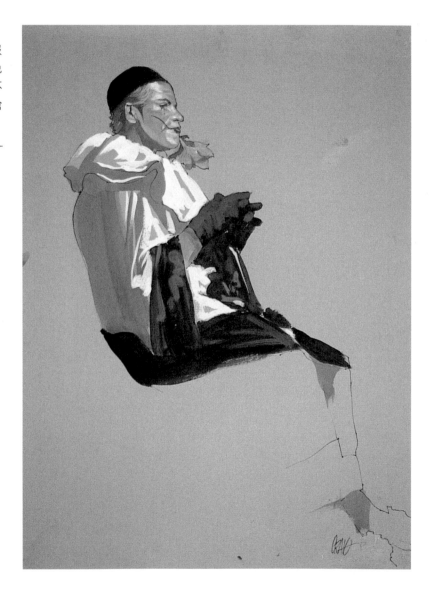

到三種對比色組成，例如紅色和綠色，用有限色彩作畫的另一種方式是只使用明度較低的色彩，例如棕色和藍灰色，你也可以用少量明度較高的色彩去強調畫面中小卻重要的區域，透過限定畫面的色彩，你可以強調出線條、明暗值等元素，得到令人滿意的最後效果。

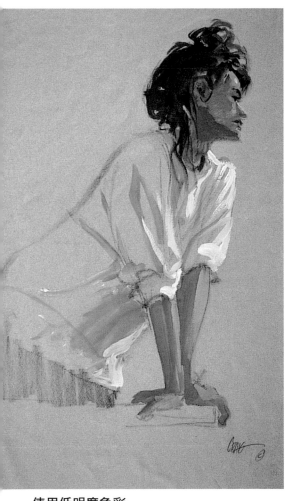

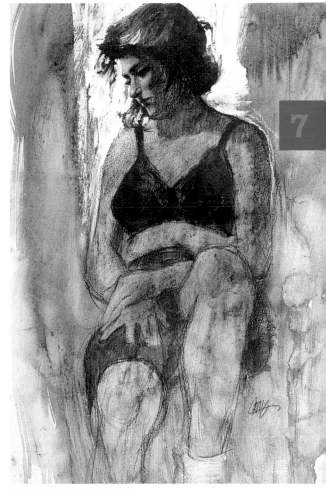

使用低明度色彩

這幅簡單的炭筆線條畫被非常有限的深色、淺色油畫顏料和粉彩襯托出來。

《傾斜的身體》
炭筆、油畫顏料和油性粉彩，有色Canson粉彩紙
（56cm×43cm）

使用有限的土褐色調

在這幅畫中，我用白色Prismacolor鉛筆襯托出選定的土褐色調。

《脫去衣服》
綜合材料，帶有Gesso塗層的繪圖板
（56cm×43cm）

用有限的色彩作畫

　　鑄塗紙（即大家所熟知的高光澤銅版紙）是另一種有趣的繪畫基底，可以將這種光滑而不滲透的基底與油性媒介（例如油畫棒）一起使用，油畫棒特別適合輕鬆而自然的繪畫。

材料

基底
銅版紙
（46cm×61cm）

油畫棒
黑色
岱赭色
焦赭色

筆刷
4 號和 6 號的豬鬃榛
形畫筆

8 號 或 10 號的貂毛
平頭畫筆

其他
松節油

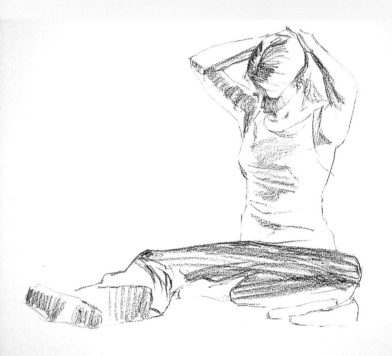

1 畫出主題
使用黑色油畫棒畫出物件，特別注意人物的比例和姿態，用輕筆劃出這幅淡淡的素描。

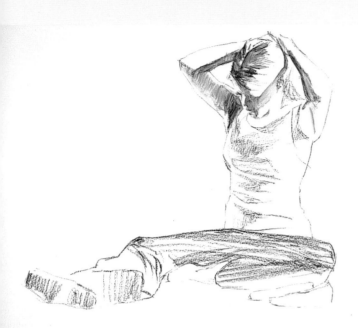

2 使粗糙的色調平順

用 6 號和 4 號的豬鬃榛形畫筆沾上少量松節油,仔細地塗抹在陰影部分的色調上,小心地完成這一步,色調很難附著在基底光滑的表面上,所以你要用極少量的松節油將色調塗勻。

3 繼續營造和塗抹色調

繼續塗抹色調,但是不要過度,如果畫面看起來太單薄並且需要更多的色調時,讓它先變乾一些,再用油畫棒畫出更多的部分,接著拿起畫筆,繼續工作。

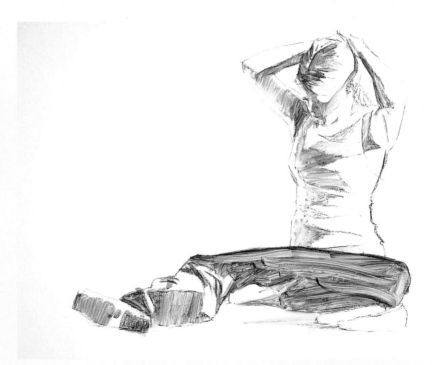

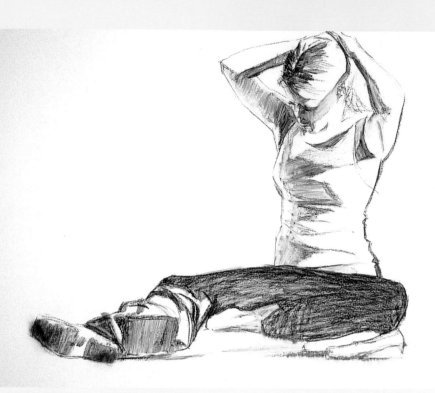

4 雕琢特徵
等待 5 至 10 分鐘讓松節油變乾，接著
畫出更多的暗部特徵，並在必要之處加強線
條，然後在需要加工的部分，再次用松節油
塗抹油畫棒的畫痕。

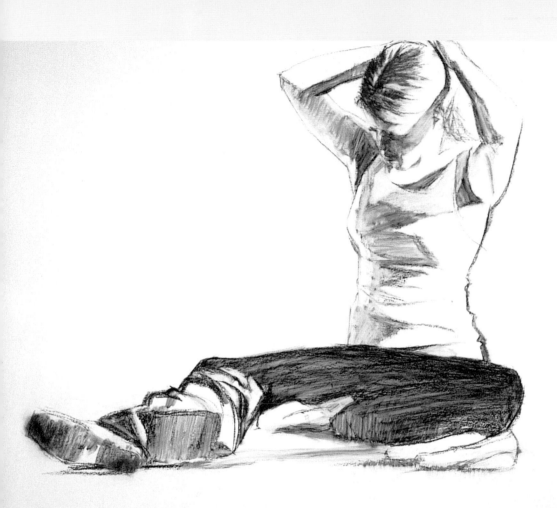

5 **增加色彩和最後的細節**
一旦基底變乾,你就可以決定畫面中哪些部分需要上色,使
用岱赭色和焦赭色油畫棒在頭部輕輕地畫出微妙的暖色調,接著
用 10 號或 8 號的貂毛圓頭畫筆和少量松節油,非常仔細地塗抹
這些色調,最後,完成對所有需要修飾的線條和色調的潤色,這
幅畫將呈現輕鬆而自然的效果。

《整理頭髮》
油畫棒和松節油,銅版紙
(46cm×61cm)

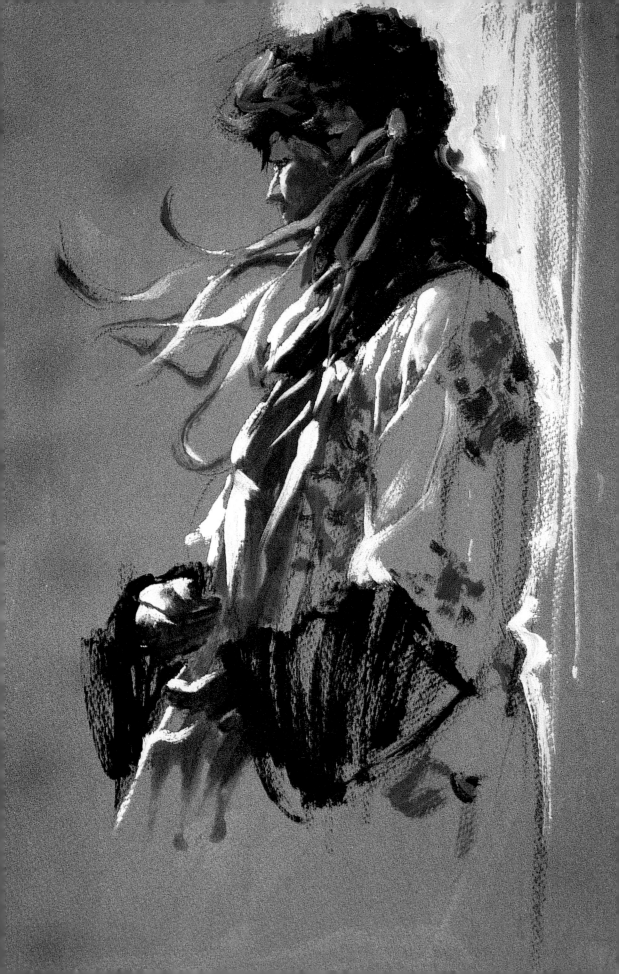

作為前期習作和
最終成品的繪畫

藝術家們繪畫的原因是多種多樣的，許多人畫畫是單純的消遣或放鬆，而一些藝術家繪畫則是為了練習，所以他們能夠不斷地提高自己的水準，使用其他藝術形式（例如油畫和雕刻）的藝術家，在創作大件作品前可以繪製小畫來幫助自己規劃構圖和解決問題，還有一部分藝術家在將一幅畫變成一件藝術品的過程中找到滿足。

《飄動的彩帶》
炭筆和油畫顏料，有色西卡紙
（42cm×30cm）

前期習作和草圖

　　許多素描是為油畫做準備的前期習作，另一些被直接畫在
油畫布上，作為將要覆蓋於其上的油畫的基礎，前期習作通常
會把精力集中在特定的原理或問題上，物件可能是明暗模式或
是照明問題，也可能與比例、透視或元素的擺放有關，這使藝
術家可以先嘗試不同的樣式，再正式作畫於基底上，前期習作
的尺寸通常會小於最終成品，以便於更快地完成。

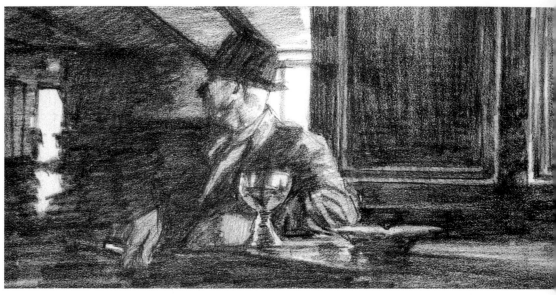

《清晨的白葡萄酒》的明暗草圖
我快速畫完這幅炭筆草圖，以便研究其明暗模
式和組成內容，為下面的油畫做準備。

《清晨的白葡萄酒》草圖
炭筆，牛皮紙
（11cm×23cm）

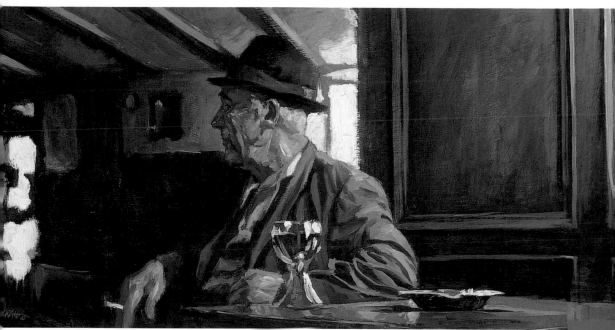

完成油畫

由於在草圖步驟就處理好了畫面的構思和明暗問題,接下來我可以拿起滿是暖色調的調色盤自由地作畫了。

《清晨的白葡萄酒》
油畫顏料,畫布
(38cm×76cm)

用草圖來解決問題

　　前期草圖不用畫得過細，甚至不用完全準確，如果你打算在最後的基底上解決比例的準確性和大小問題，草圖只需要粗略地表現出主要物件的外形和位置就足夠了。

構成草圖
深色、淺色和中間色調組成了畫面，而帶有色調的形態表現出樹叢、水流和灌木。

《風景倒影》草圖
石墨鉛筆，繪圖紙
（13cm×18cm）

明暗草圖
這張用簡單的色調和外形畫出的草圖包含深色、淺色和中間色調。

《提頓麋鹿》草圖
石墨鉛筆，牛皮紙
（13cm×18cm）

透視草圖
透視是這幅建築草圖的基礎，明暗模式下的建築物被陰影襯托得輪廓分明。

《光影中的建築》草圖
石墨鉛筆，繪圖紙
（13cm×18cm）

用草圖確保最終效果

　　不管前期草圖是粗糙還是細緻，是
大畫還是小畫，是畫在草稿紙上還是最終
基底上，對於最終作品的成敗都是十分關
鍵的。我們用草圖來規劃構圖，來解決具
體問題，並回答這個問題—"這樣做可行
嗎？"。前期草圖將為你建立信心，讓你
更加從容而堅定地進行創作。

草圖的媒介

你到底是用畫筆、石墨鉛筆還是炭精
筆來畫草圖，取決於你最終會使用的
媒介類型。

最初的草圖

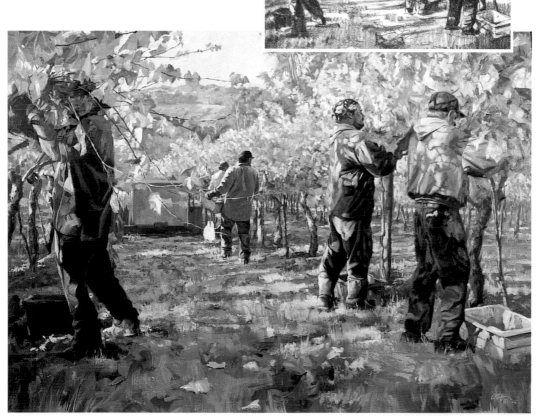

完成的作品
先建立由外部刻度線組成的與草圖相匹配的網
格，再進行繪製和上色，完成最終的油畫作品。

《霞多麗葡萄的豐收時節》
油畫顏料，油畫布
（91cm×122cm）

在最終基底上作畫

當你在最終基底上作畫時，比例和位置的準確度是最為重要的。

1 準備基底和畫出構圖
在繪圖板上塗上一層Gesso基底並等它完全變乾，使用 2H 石墨鉛筆，輕筆完成構圖，檢查草圖的比例和形狀後，再用 HB 鉛筆重描一遍，進行加強，接著用 HB 鉛筆把人物的面部畫得更加清晰，為畫面噴上一層薄薄的可修改定畫液，並且等它變乾。

材料

基底
冷壓繪圖板
（51cm×41cm）

媒介
2H 和 HB 石墨鉛筆

壓克力顏料
暗紅色
焦赭色
淺鎘紅色
深胡克綠色
土紅色
鈦白色
群青色
土黃色

筆刷
25mm 平頭筆刷
8 號豬鬃榛形畫筆
3 號或 6 號合成纖維
或貂毛圓頭畫筆

其他材料
Gesso
可修改定畫液

2 畫出底色和背景色

將土黃色和焦赭色顏料調和，用 25mm
平頭筆刷沾上少許顏料，在整個基底上薄
（或濕）塗出色調，一旦顏料變乾，就用一
支 8 號豬鬃榛形畫筆和焦赭色、群青色顏
料畫出背景，這樣會在冷暖色調之間帶來微
妙的變化，在這個步驟中，畫面的暗度可能
不夠深，但再畫上一到兩層色彩就能解決這
個問題。

3 畫出局部的色調

可以為畫面局部的色調添加少
許水，營造透明效果，然後使用 8
號豬鬃榛形畫筆畫出局部的色調，
可以將這些色調看成灌木叢的淡
彩，用豬鬃畫筆和顏料一點點擦畫
出來，在頭部使用暖色和冷色的淡
彩效果，用少量的鈦白和一點群青
色顏料畫出襯衫，在需要之處，畫
上另一層暗色。

8

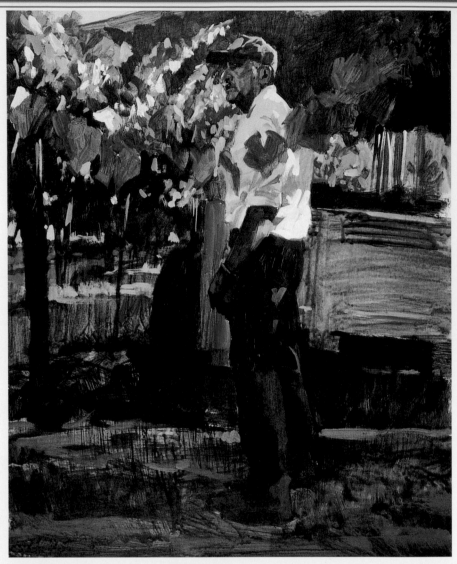

4 畫出光線

換用 6 號和 3 號圓頭畫筆，開始調繪混合了鈦白顏料的不透明色調，雕琢面部，並在襯衫和褲子上畫出濾過的光線，在樹葉和地面上畫出光線和色彩的變化。

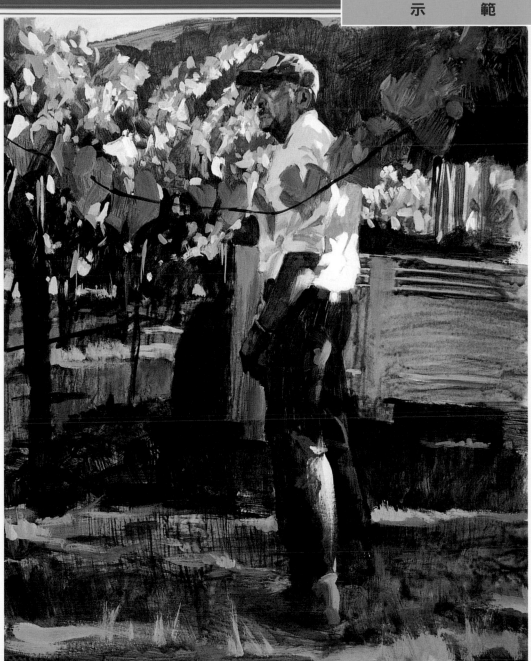

5 增加最後的細節

最後，用 6 號和 3 號圓頭畫筆來強化襯衫、帽子、腿部和地面上的光，並完成卡車上的清朗的色彩和地面上的色彩變化，接著畫出背景樹叢裡、前景的樹葉和樹枝上的明亮光線，最後，微帶冷白色的天空也應該是不透明的。

《工頭》
石墨、壓克力顏料和
Gesso，繪圖板
(51cm×41cm)

方法和風格

　　有些畫家由非常粗糙的草圖開始一幅畫，而另一些畫家喜歡將前期草圖畫得更精細。你對待前期草圖的方法和最終作品的風格其實取決於你的性格和思維模式，如果喜歡不受太多拘束地自由作畫，你的前期草圖可能會是粗糙的，強調大概的輪廓和明暗對比，如果在有限範圍裡作畫讓你覺得更舒服，你可

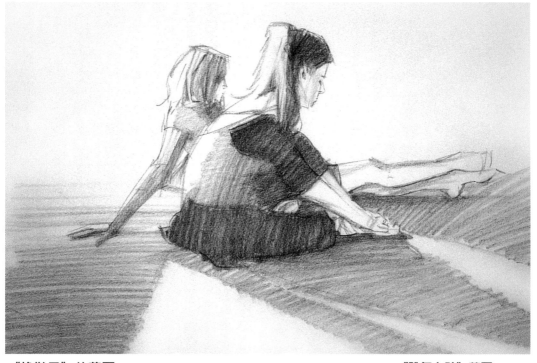

《換鞋子》的草圖
在這幅草圖中我解決了兩個人物的位置問題，
以及她們在構圖和陰影中的關係。

《跳舞女孩》草圖
石墨鉛筆，繪圖紙
（23cm×30cm）

能會在草圖裡描繪更多的細節、精準的位置和比例。一位在線和形方面思考得更多的畫家與另一位對捕捉光影效果更感興趣的畫家，他們畫出的前期草圖是不同的，任何一種方法都可以畫出成功的作品，要努力找到讓你感到自然的風格。

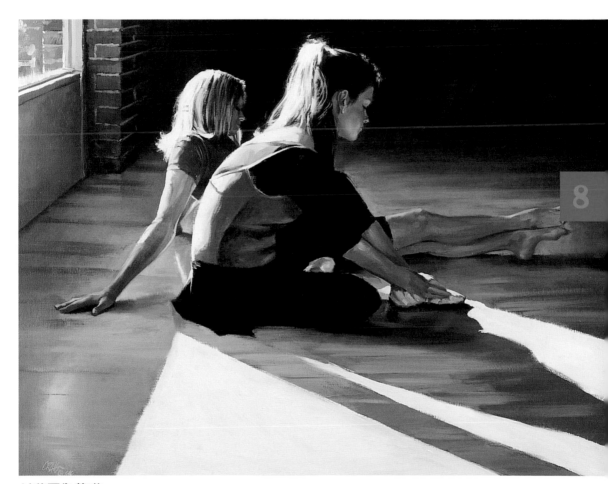

以草圖為基礎

因為在草圖中我就決定了人物的擺放位置和陰影形態，所以開始畫油畫時我可以專注於背景的明暗值和配色方案。不管你用來做準備的草圖畫得粗糙或精緻，這個前期步驟將會幫助你畫出成功的作品。

《換鞋子》
油畫顏料，油畫布
（61cm×91cm）

色彩習作

　　在許多實例中，在畫油畫之前先畫一張小的色彩習作是有益處的，一幅色彩習作能幫助你決定是使用所有的還是有限的色彩，幫你挑出營造某種氛圍的最有效的色彩，借助色彩習作，你還能在上色之前對畫面的明暗關係和構成方式做試驗，畫色彩習作並不一定要用與油畫相同的媒介，粉彩、壓克力顏料和水彩顏料都可以用於油畫之前的快速習作。

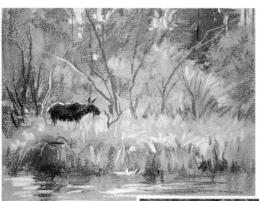

《獨步森林》的色彩習作
我為這幅快速完成的粉彩草圖選擇了黃色、綠色和土褐色系顏料，突出暗色的麋鹿。

《環境中的駝鹿》習作
粉彩顏料，Canson粉彩紙
（28cm×36cm）

根據色彩習作完成繪畫
一旦透過色彩習作確定了配色方案，畫家就可以專注於最終作品的明暗關係和技術環節（例如畫法）。

《獨步森林》
油畫顏料和粉彩，
美森耐畫板（Masonite panel）
（56cm×61cm）

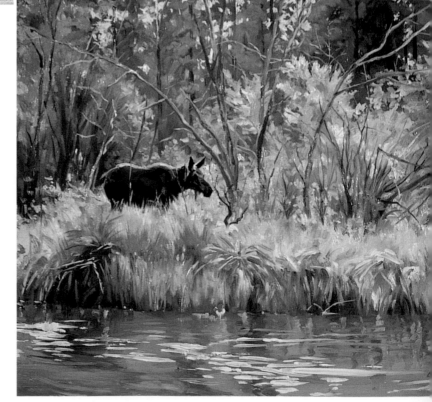

用無酸樹脂（平光）輔助作畫

在紙面上使用油性媒介時，要用無酸樹脂（平光）對基底做處理，油性媒介會損壞紙面，但是無酸樹脂（平光）可以避免這種情況的發生。

1 處理基底和畫出物件

用 10 號豬鬃平頭筆刷在紙板上塗上一層壓克力無酸樹脂（平光），再用 6B 炭精筆粗略而快速地畫出大致的人物形象。

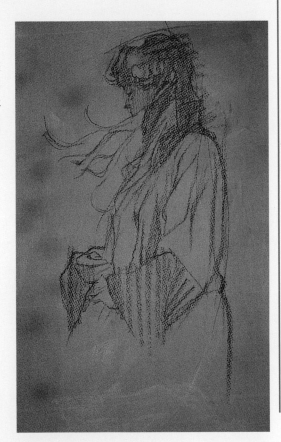

材料

基底
有色襯紙
（43cm×30cm）

媒介
壓克力無酸樹脂
（平光）
6B 炭鉛筆

壓克力顏料
暗紅色
拿破里黃色
土紅色
鈦白色
群青色
土黃色
鎘紅色

刷子
8 號榛形豬鬃畫筆
10 號平頭豬鬃筆刷

其他材料
松節油

8

無酸樹脂（平光）

無酸樹脂（平光）能為你的基底提供保護層，經無酸樹脂（平光）處理表面後，油性材料就難以損害基底了，這提高了基底的保存品質。

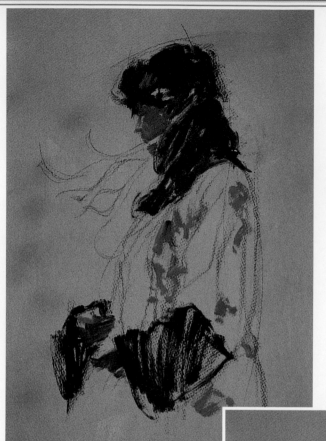

2 畫出暗色調

用 8 號豬鬃榛形畫筆流暢地畫出你看到的暗色調，可以用一些松節油來稀釋顏料，不要因為畫面沒有畫滿而太擔心，在這個階段，只要將色調畫出來就夠了。要把注意力放在暗色調的銜接上，由於人物的頭髮是畫面的最暗的部分，相形之下其他的暗部都應該比它淺一些。

3 增加細節

用同一支畫筆快速畫出一些線條，表現飄動的彩帶，在這裡應該使用偏暖的色調例如黃色、紅色和土紅色，並運用同樣的色彩來隨意地畫出圍巾的淡彩色調，對於外套，可以用土黃和鈦白的混合色作為基礎色，畫出它圖案化的細節。

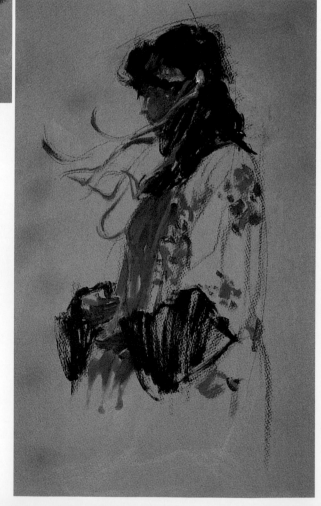

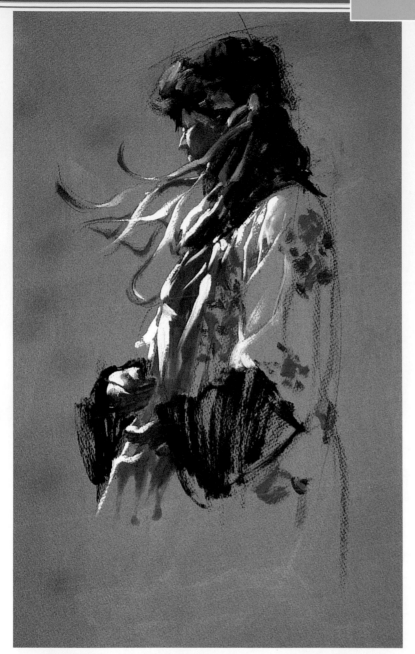

4 增加高光

將鈦白、土黃和鎘紅色顏料調和，用 8 號豬鬃榛形畫筆和調好的色彩畫出亮部區域，整個手臂都要參與繪畫過程，下筆應該快速而細緻。

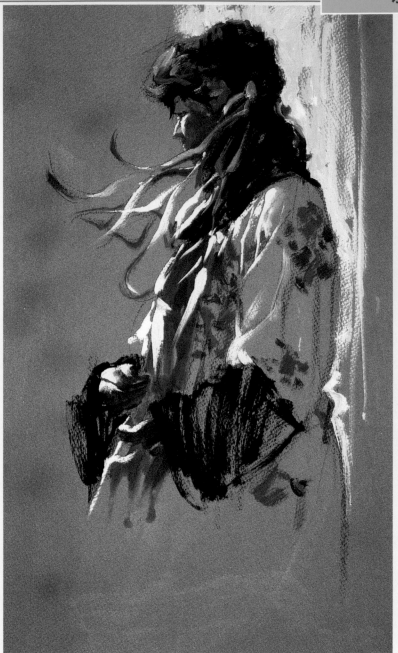

5 畫出背景

由於紙板的色調也成為了人物的一部分，可以用鈦白和少量群青色顏料調出一種淺色，並用 8 號豬鬃榛形畫筆和這種淺色畫出部分背景，這種表現背景的手法將使人物形象更加突出

《飄動的彩帶》
炭精筆和油畫顏料，有色襯紙
（43cm×30cm）

簡易的草圖

　　簡易草圖背後的目標是在進入最後作畫階段之前，對畫面的構成進行試驗，簡易草圖的尺寸可能較小，但要有足夠的空間讓藝術家來找到畫面構成和明暗的平衡方式，簡易草圖還能讓藝術家在不浪費大量時間或昂貴材料的前提下，探索繪畫之道。

《該你下了》的簡易草圖
我用墨水快速完成一幅草圖，嘗試將不同的元素擺放到位，我用炭筆粗略地畫出色調，表現明暗，在這幅畫裡，我簡化了背景，使其與前景的活躍形成對比。

《下棋的人》
針筆和炭筆，牛皮紙
（20cm×25cm）

8

油畫前的草圖能節省時間和精力
當我開始畫油畫時，我沿用了草圖中的明暗模式和簡化的背景，只進行了細微的調整，我將主要精力放在了色彩、邊緣線和畫法上。

《該你下了》
油畫顏料，油畫布
（61cm×76cm）

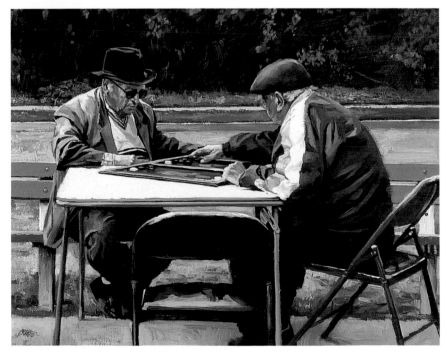

由線稿開始創作油畫

當我畫一幅全彩室內油畫時，我喜歡用暖色系的調色盤，並用藍色和綠色來減弱一部分暖色調，使用這種配色方案時，我會先用一種較弱的暖色畫滿基底，使之起到統一色調的作用。

材料

基底
繃緊的有色亞麻布
（51cm×41cm）

油畫顏料
焦赭色
土紅色
拿破里黃色
鈦白色
群青色
土黃色

筆刷
細線畫筆
8 號和 10 號豬鬃平
頭筆刷
4號和6號豬鬃平頭或
榛形畫筆
3號或4號貂毛圓頭
畫筆
2號或4號加長棒形
畫筆

1 畫出對象

在繃緊的有色亞麻布上用細線畫筆畫出對象，放緩作畫的速度，畫出準確的比例和透視，在開始上油畫顏料之前糾正所有的錯誤。

2 增加首層色調

使用 8 號或 10 號豬鬃平頭筆刷畫出背景色調和環境配色，注意觀察分析，圍繞畫面焦點需要畫好哪些部分。

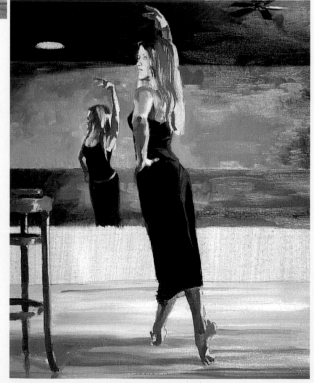

3 開始刻畫人物

在粗略地畫出背景之後，用 8 號豬鬃筆調焦赭、群青和少量土黃色在主要對象上畫出較暗的色調。

繼續使用 4 號和 6 號豬鬃平頭或榛形畫筆刻畫對象，集中精力用鈦白、土黃色和一點土紅色畫出中間色調和亮色調，觀察時要仔細，作畫時要放慢速度，敏銳而精細地下筆。

273

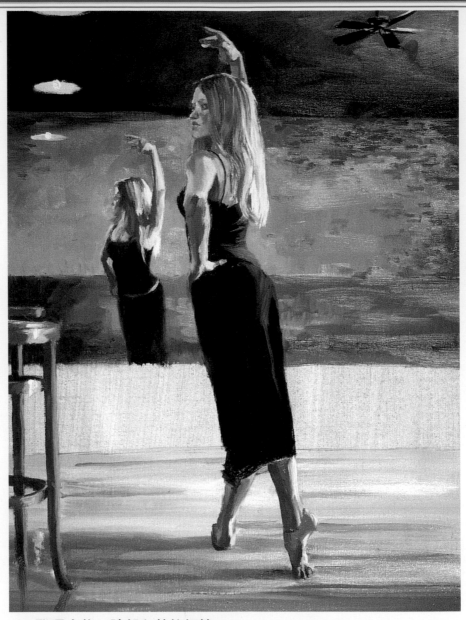

4 雕琢人物、臉部和其他細節

換用 3 號或 4 號貂毛圓頭畫筆和鈦白、拿破里黃、土紅色來畫出面部、頭髮和手部的精妙細節,並使用 2 號或 4 號加長棒形畫筆強調出頭髮上的高光和背景牆上的細節。

5 添加最後的細節

完成對背景處細節的描繪，完成作品。

《爵士舞排練》
油畫顏料，亞麻布
（51cm×41cm）

參考草圖

在作畫過程中，參考草圖能為藝術家提供對照，它們通常來自於對生活或模特兒的描繪，可以幫助藝術家表現出更真實的動作或姿態，例如，抓住馬匹奔跑動態的參考草圖可以幫助藝術家在成品中準確表現動作，而一幅在戶外完成的參考草圖能夠作為藝術家在室內繪畫時的依據。

參考草圖能解決許多問題

畫建築時透視是一個主要問題，所以先畫一幅粗略的草圖是十分明智的選擇，在這幅草圖中，我既解決了透視問題，又用粉彩確定了油畫的配色方案。

《威尼斯場的草圖》
粉彩，Canson粉彩紙
（36cm×28cm）

比例和透視問題可以用精確繪製的草圖解決，那樣藝術家在油畫過程中就不用停下來處理這些問題了，參考草圖還可以集中表現繪畫物件某一要求很高的小塊區域，為的是藝術家可以在畫油畫前掌握這些細節。

在參考草圖裡完成油畫的構圖
繪製大畫之前，複雜而充滿動態的構圖更容易用小草圖完成。

《在葡萄園中工作》
墨水和炭筆，牛皮紙
（30cm×23cm）

8

用草圖為油畫作參考

在這幅範例中，你將使用 277 頁的參考草圖來指導構圖和明暗模式。

材料

基底
美森耐畫板（Masonite panel）（76cm×61cm）

媒介
Gesso
石墨鉛筆

油畫顏料
暗紅色
焦赭色
鎘紅色
金綠色
黃赭色
土紅色
鈦白色
樹綠色
群青色
土黃色

筆刷
8 號和 10 號豬鬃平頭筆刷 6 號豬鬃平頭或榛形畫筆

2 號豬鬃加長棒形畫筆 6 號貂毛平頭筆刷

其他材料
畫刀

1 處理基底和畫出物件

將Gesso塗在美森耐畫板表面並等其變乾，用石墨鉛筆畫出對象，同時注意透視和比例關係，用棕黃色在整個畫面上進行薄塗，下筆時不要塗得太狠，否則會把鉛筆畫的線條擦模糊，等淡彩變乾之後，從背景到前景開始繪畫。

2 在背、前和陰影處畫上色彩

用合適的色調來營造環境。記住作畫的順序是：先背景，再中景，最後前景。

用 10 號和 8 號豬鬃平頭筆刷來畫出環境的色調，不要試圖精準地根據線稿上色，相反，可以用顏料稍微蓋住線稿。

8

3 增加色彩的變化

使用 8 號豬鬃平頭筆刷在人物身上畫出陰影和色彩變化，來強調焦點，同時，要表現出背景中的細節和色彩變化。

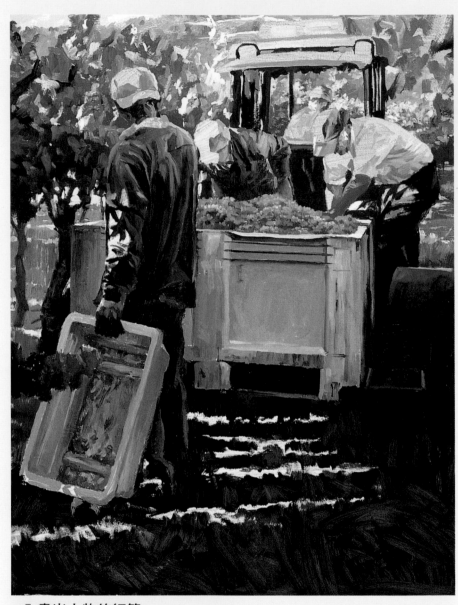

4 畫出人物的細節

使用 6 號豬鬃平頭或榛形畫筆畫出主要對象身上較亮的部分，表現出微妙的色調變化和人物的形體。

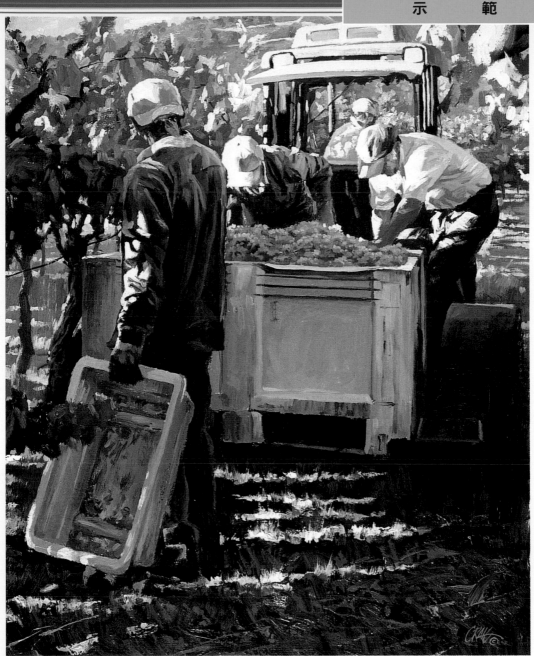

8

5 完成繪畫

使用 2 號豬鬃加長棒形畫筆和 6 號貂毛平頭筆刷在人物身上
畫出更明亮的光線，並為地面和陰影裡的細節畫出亮部，接著用
畫刀刮出樹葉上的強烈光線，然後在地面上刮出一些暗色調來表
現肌理。

《霞多麗葡萄的豐收季》
油畫顏料，美森耐畫板（Masonite panel）
（76cm×61cm）

作為最終作品的線條畫

　　何時才是一幅作品的結束之時？這個問題只能由藝術家來回答，因為只有藝術家才確切地知道他或她努力想達到的最終效果，對於任何一張作品，要回答這個問題，藝術家都可能會問：

- 它是否符合我對品質的要求？
- 它是否達到了我預先設定的效果？
- 是否還有改善這幅畫的辦法？
- 我是否已經對這幅畫滿意了？

　　決定一幅畫的完成時機其實是藝術家的主觀判斷，這種判斷來自於他或她的藝術風格和感受，無論使用哪種媒介，一個藝術家認為的成品可能被另一位藝術家認為沒畫完，或者畫得過度了。你必須為自己的作品做判斷，有時把一張畫放在一邊，是有好處的，因為這樣可以在判斷作品是否真的已完成之前給自己時間和空間，讓你的評價更加客觀，如果對作品很滿意，即使非常簡單、平常的線條畫都會被你視為成品，只需要為之加上畫墊或畫框，完成"最後一筆"。

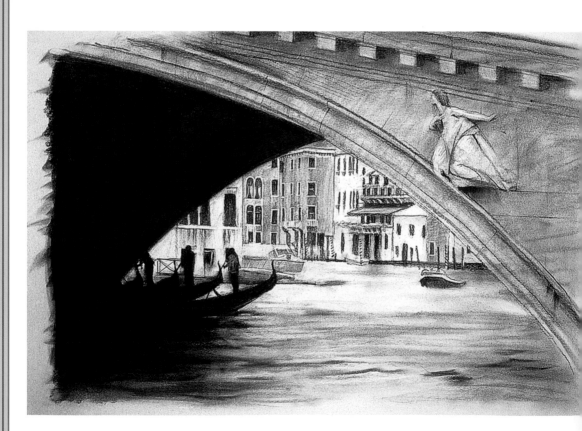

你必須為自己的作
品做判斷

因為對這幅畫的品質
很滿意，我覺得它已
經完成了。

─────────

《害羞的羊羔》
石墨鉛筆，銅版紙
(36cm×25cm)

8

◀ **藝術家決定作品的"完成"時機**

很明顯，這幅炭筆畫已經完成，從豐富的暗色調到柔和的淺灰色調，
明暗的變化已經囊括了一切，這為作品營造出豐富的細節，讓人產生
完滿的感覺。

─────────────────────────

《裡亞爾托橋下》
炭筆，藝用牛皮紙
(33cm×46cm)

用土褐色調畫風景

這幅畫被用來強調暗部區域和亮部區域的不同，要發現對比最強烈的部分，你要閉上一隻眼睛，瞇著眼睛看，變模糊的影像將會使你聚焦於畫面的格局和構圖，而不是形狀。

材料

基底
藝用白色牛皮紙
（46cm×61cm）

媒介
軟質炭條

德國曲線奧特羅（STABILO CARBOTHELLO）
鉛筆
淺、中、深土褐色調

粉彩
土褐色調系列
黑色
奶油色
白色

其他材料
面紙或紙巾
軟橡皮
可修改定畫液

1 畫出構圖和暗色調
使用淡土褐色鉛筆畫出構圖和基本的暗色調。

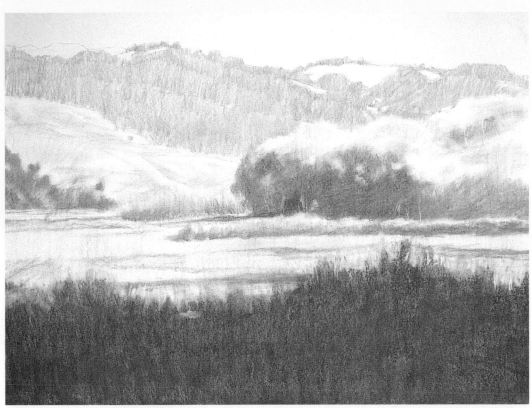

2 柔化邊緣並增加高光

使用面紙或紙巾來揉擦色調，用較深的
土褐色粉彩，粗略地畫出暗部大的塊面，並
對新增的暗色進行揉擦，而中景的樹叢處將
成為畫面的焦點，運用軟橡皮在這裡擦出一
些高光，接著，輕輕地噴上一層可修改定畫
液並等其變乾。

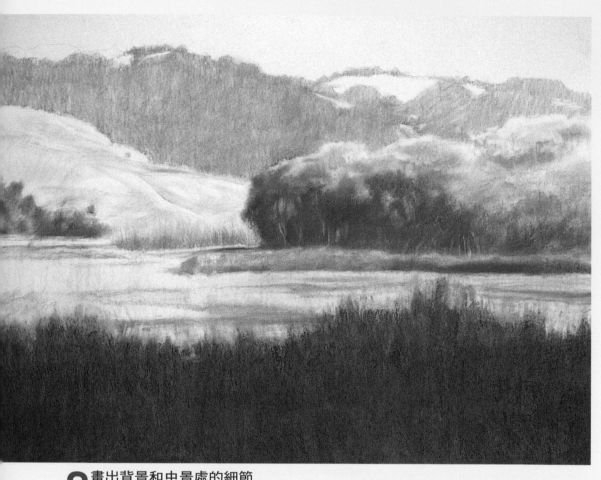

3 畫出背景和中景處的細節

使用軟質炭條畫出背景處的山脈以及中景處樹叢的各種較深的土褐色調（一些偏淡紅色一些偏棕色），在畫完較深的色調後，用軟橡皮提取出樹上的高光，噴上一層薄薄的可修改定畫液並等其變乾。

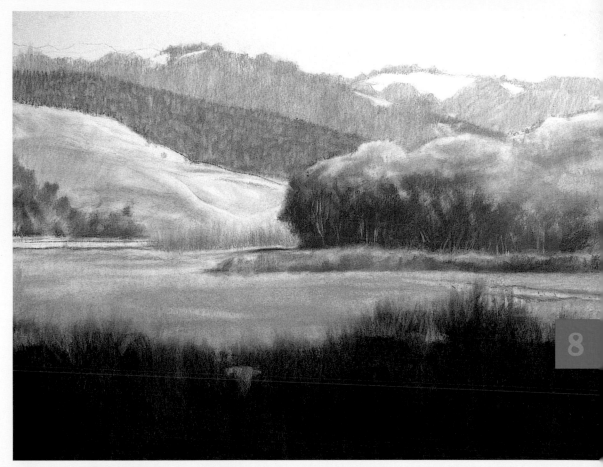

4 增加更豐富的色調

在背景中最近的山上畫出一層薄薄的較暗的色調，再給中景的田地增加一層赭石色調，接著，用深褐色曲線奧特羅 (STABILO CarbOthello) 鉛筆為中景的樹叢畫出更多暗色，並用黑色炭條或粉彩表現出前景的陰影，小心地揉擦這些色調，用軟橡皮清理物件的邊緣線，最後輕輕地噴上一層定畫液。

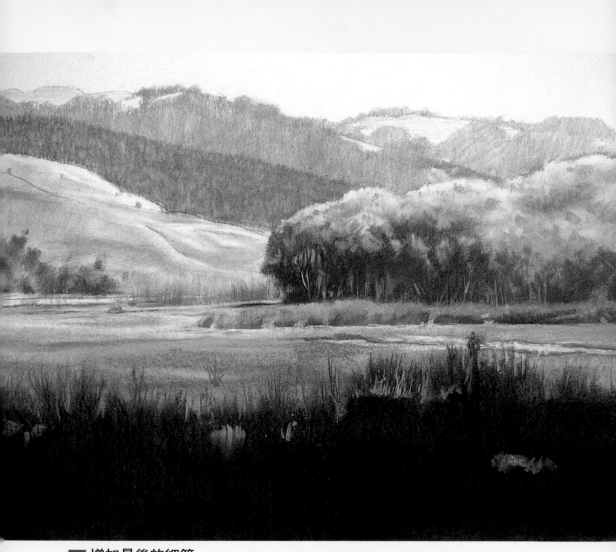

5 增加最後的細節

將更多的注意力放在樹叢上並用少量更精細的色彩和色調來修飾,在中景的樹叢處沿著邊緣線畫上米白色和白色的粉彩,然後為前景的草叢加上一些線性特徵,最後為中景的田野畫出一些外觀上的變化,創造出灌木和草叢的肌理感,用線條和色調不斷修飾中景,直到你自己滿意。

《層次分明的風》
曲線奧特羅(STABILO CarbOthello)鉛筆、炭筆和粉彩藝用牛皮紙
(46cm×61cm)

完善一幅畫

最後，所謂潤色是指對畫面的修改和補充，潤色，能使一幅勉強合格的作品變成讓人信服的佳作，潤色所採用的形式是多種多樣的，選用哪一種取決於繪畫的風格和藝術家的意圖，例如，可以用淺色調淡彩為一幅簡單的線條畫添上最後一筆，而對於粉彩草圖，更豐富的強調色或更暗的陰影帶來的強烈對比更適合最後的潤色，對於炭筆畫，增加更多高光或許更有用，對於鉛筆素描，更仔細地雕琢面部特徵可能更合適，練習和經驗將會提高你解讀畫面需要和選擇最終潤色方式的能力。

《孤單的騎士》中的細節

騎士乾脆的邊緣線和強烈色調與其穿行的田野中柔軟而虛化的草叢形成對比，我將騎士的形象畫得很清晰，吸引住觀眾的目光，營造出畫面的焦點，可以看到我畫樹枝的方式並不刻意。用一根軟質炭筆描繪出大叢的樹葉。（在290 頁可以看到整幅畫。）

經過修飾的畫作

我希望在這幅畫中描繪出一種孤獨感，所以
將人物置於構圖中相應的位置，我還畫出從
淺到深的全部明暗和不同的邊緣線，營造出
遼闊感。

《孤單的騎士》
炭筆，藝用牛皮紙
（28cm×46cm）

290

交叉影線炭精筆畫

在這幅炭精筆範例中，我們使用交叉影線法畫出色調，而不是像在之前的炭精筆練習中那樣抹擦和調和色調，而對於明暗變化的塑造，交叉影線法同樣是有效的方式之一。

材料

基底
藝用白色牛皮紙
（43cm×36cm）

媒介
2B，4B 和 6B 炭精筆

其他材料
軟橡皮

1 畫出對象

使用 4B 或 2B 的炭精筆輕輕地畫出對象，集中注意力於比例、外形和陰影上。

8

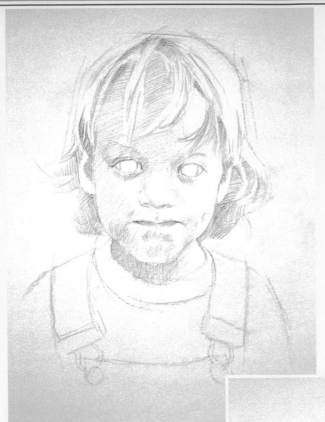

2 展開亮部色調和潛在結構
使用 4B 和 2B 炭精筆用陰影線畫出較亮的色調，同時開始表現面部的結構。

3 畫出較暗的色調和面部特徵
繼續使用 4B 炭精筆和交叉影線進一步刻畫面部的特徵，在這個步驟，畫出的色調應該更深，更明確，同樣使用較暗的色調將眼睛畫清楚。

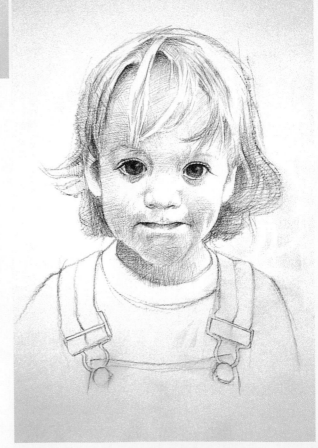

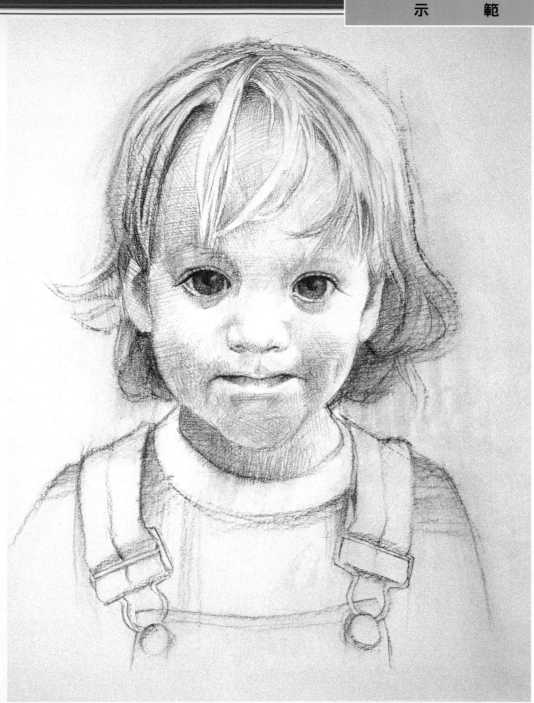

4 完成繪畫

用 4B 和 6B 炭精筆來完成對面部、頭髮以及眼睛周圍的暗色調和特徵的描繪，最後，為服裝加上一些色調，如果你有意無意地擦到了炭精筆劃痕，可以使用軟橡皮來清理。

《伊恩的眼睛》
炭精筆，藝用牛皮紙
（43cm×36cm）

添加襯紙

在一幅畫的周圍放置襯紙會使其顯得更加完整，襯紙將有助於觀眾集中目光於畫面而不去注意作品周圍的東西，強調了作品的重要性，襯紙的左、右和上方寬度通常是 64 到 102 公釐，下方高度約為 130 公釐，襯紙的色彩不應比畫面更加搶眼，當你不確定的時候，可以使用相對中性的色彩，黑色和白色可能太

使用合適的襯紙裝飾你的作品

如果要裝飾《伊恩的眼睛》這幅畫，你會選擇哪一種襯紙？

為彩色畫作選擇襯紙

如果這是一張彩色畫作，你要為襯紙選擇一種相容性的色彩，不能搶作品的風頭。

如果用飾帶，可以選一個作品顏色的對比色。

刺目，但對於某些作品可能又十分有效。織物（例如亞麻布）如果繃緊覆蓋於襯紙上，可能會呈現更優雅的效果，一條飾帶（帶有對比色的狹窄的 6 至 10 公釐襯布）可以在襯紙和作品之間製造亮點，你可以自己剪裁襯紙或請專業人士幫你完成，後者的費用會多一點，為了用得更久，你可以選擇無酸的內襯材料。

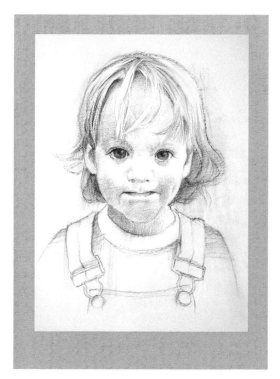
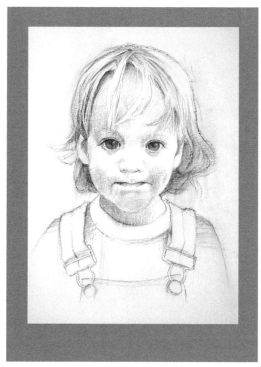

不要為選擇內襯而煩惱

花些時間去看看別人畫作的襯紙，這會讓你產生想法，找到適合你的作品的襯紙。

裝畫框

　　將作品呈現在展覽或陳列中的最後步驟就是裝畫框，畫框有豐富的顏色、面漆、材質和風格，能適用於任何藝術作品。選擇畫框是個人品味問題，但我不提倡過度裝飾，我更喜歡比底板窄的畫框。它能使觀眾專注于作品本身，用在畫框上的玻璃也很重要，它能保護作品並且增加表面光潔度，而襯紙使玻璃不會觸碰或摩擦到作品的表面，所以你根本不必擔心裝框會弄髒或損害作品。玻璃分為傳統的平板玻璃和樹脂玻璃，兩者都可以達到防眩光的效果，如果你要去做展覽，樹脂玻璃符合大多數展覽的標準。

無框而有襯紙的作品

灰白色襯紙的添加補充了作品中襯衣的白色，完善了這幅綜合材料的肖像畫。

《歌手辛納屈》
壓克力顏料和綜合材料，冷壓繪圖板
（56cm×41cm）

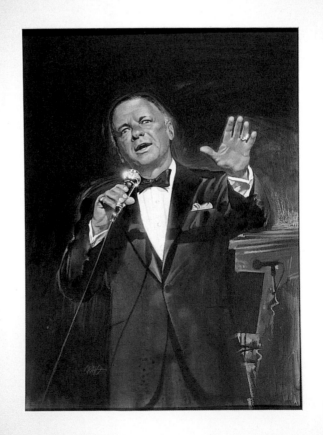

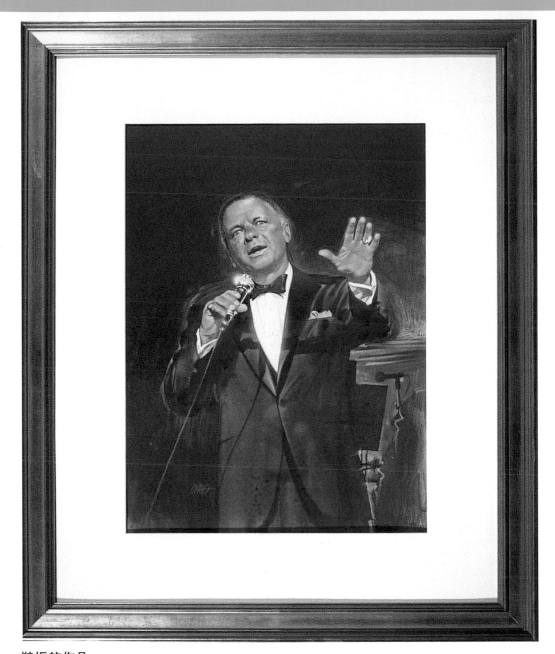

8

裝框的作品

襯紙的顏色和畫框的風格不應該壓過作品，而玻璃完善並保護了這幅
畫作。

《歌手辛納屈》
(76cm×61cm)(加框尺寸)

結論

　　繪畫擁有各種各樣的媒介、基底、方法和表現物件的無窮技巧，讓我們能在令人興奮的挑戰中終身投入，無論是透過課堂學習和工作室工作還是個人研習，幾乎所有的藝術家都一直在探究藝術形式的豐富性，提高個人技藝和形成個人風格，要記住繪畫應該是快樂的，而不是痛苦的，如果感覺單調，你只需換用不同的媒介或嘗試新的技法。繪畫既是一種再創造，又是一種練習技巧和學習視覺概念的手段，無論繪畫是為了消遣還是專業性展覽，或甚至只是為了油畫做準備，不要忘記繪畫本身就是件讓人開心的事情。

《琳賽》
油畫顏料,有色油畫布
（41cm×30cm）

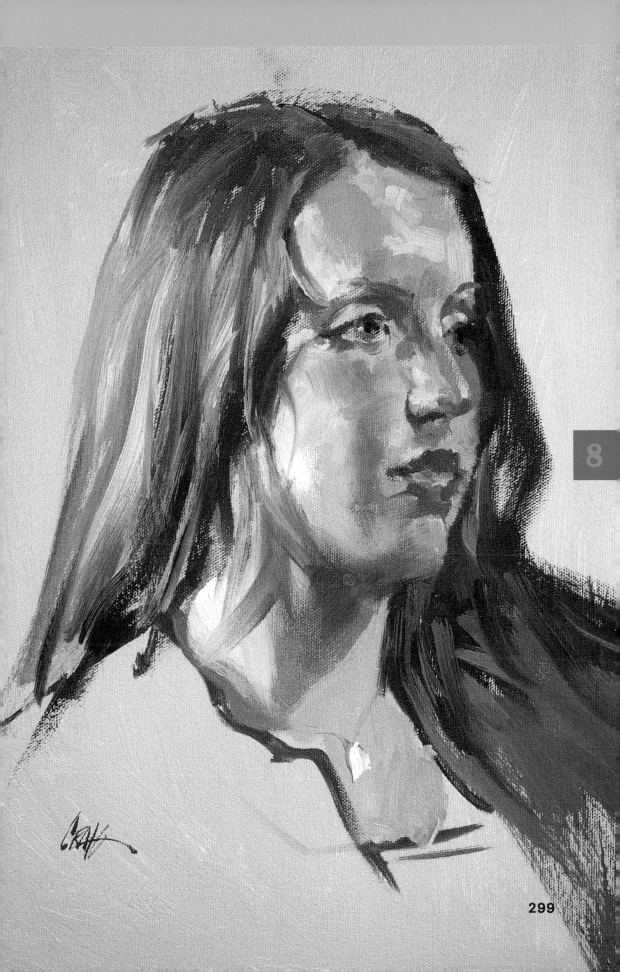

索引

描繪人體結構必備工具書！
教你如何塑造頭像與人體的**最佳指南**！

藝用**人體結構**繪畫教學
ARTISTIC STUDIES
OF THE HUMAN BODY

胡國強 著

人體攝影與素描實例交互對照，
詳細解說人體肌理結構。
以繪畫解剖學解析大師作品，
幫助您培養犀利觀察能力、
充分掌握人體造型重點。

新一代圖書有限公司

菊8高級雪銅紙印刷
全書厚288頁 定價NT440